하루 5분, 명화를 읽는 시간

名画は嘘をつく

木村泰司 著

大和書房 刊

2014

MEIGA WA USO WO TSUKU

by Taiji Kimura

Original Japanese edition published by DAIWA SHOBO CO., LTD., Tokyo.

내 방에서 즐기는 반전 가득한 명화 이야기

하루 5분, 명화를 읽는 시간

기무라 다이지 지음 | 최지영 옮김

북라이프

옮긴이 **최지영**

한양대학교 대학원 일본언어문화학과에서 일본 문화를 전공했다. 출판사에서 편집자로 근무하며 일본 소설, 인문서, 미술 도서를 만들었다. 글밥아카데미를 수료하고 현재 바른번역 소속 번역가로 활동 중이며《욕망의 명화》등을 번역했다. 미술과 인문학에 관심이 많다.

하루 5분, 명화를 읽는 시간

1판 1쇄 발행 2021년 3월 23일
1판 3쇄 발행 2023년 6월 14일

지은이 | 기무라 다이지
옮긴이 | 최지영
발행인 | 홍영태
발행처 | 북라이프
등 록 | 제313-2011-96호(2011년 3월 24일)
주 소 | 03991 서울시 마포구 월드컵북로6길 3 이노베이스빌딩 7층
전 화 | (02)338-9449
팩 스 | (02)338-6543
대표메일 | bb@businessbooks.co.kr
홈페이지 | http://www.businessbooks.co.kr
블로그 | http://blog.naver.com/booklife1
페이스북 | thebooklife
ISBN 979-11-91013-17-7 03600

명화에는 놀라운 반전이 숨어 있다?

서양 미술의 역사는 14세기 르네상스 문화 운동을 기점으로 새로운 국면을 맞이합니다. 바로 이때 조각에서 회화 시대로의 이행이 시작되었습니다.

예로부터 서양의 회화는 특정 메시지를 전한다는 고유의 목적이 있었습니다. 작품을 보는 현대인들은 예술 작품이라면 당연히 화가의 내면세계를 표현하리라 기대합니다. 그러나 화가가 개인의 세계관을 작품에 담기 시작한 것은 19세기 중반 이후의 일입니다. 작품의 제목을 화가가 직접 붙이기 시작한 것도 그즈음입니다. 그만큼 현대인이 고전 회화 작품이 가지는 당대 의미를 정확히 이해하기란 매우 어렵습니다. 그래서인지 개인의 감성으로 작품을 임의로 해석하거나 화가가 그려 넣은 진실 대신 여러 이유로 쌓인 오해가 기정사실화된 경우도 있습니다. 특히 서양 문명과 기원이 다른 타 문화권에서는 그런 현상이 도드라집니다.

가령 고전 회화의 경우 원래는 제목 자체가 없었습니다. 현재 우리가 알고 있는 대부분의 제목은 원래 화가의 재산 목록에 기재된 그림 설명문이었습니다. 그 때문에 그림 소유자가 바뀔 때마다 목록의 설명문도 바뀌어 제목이 여러 개

인 작품도 더러 있습니다.

근대 이후에는 전문적으로 그림을 사고파는 화상畫商이라는 직업이 생기면서 이른바 팔리는 제목으로 작품명이 바뀌는 일도 있었습니다. 또한 근대화를 거쳐 미술관 시대가 열리면서 정식 제목이 아닌 통칭이 작품의 제목으로 굳어진 경우도 생겼습니다. 미술사는 이러한 거짓 함정에 빠지지 않도록 도와주는 아주 유용한 학문입니다. 각 작품이 태어난 사회적 배경을 공부하는 과정이 바로 미술사니까요.

동양 문화권에서 흔히 저지르는 실수는 유럽을 한 덩어리로 이해한다는 것입니다. 하지만 유럽의 역사나 사회는 그렇게 단순한 구조가 아닙니다. 개인적으로 미술사를 공부하며 즐거움을 느꼈던 이유도 유럽의 역사나 사회를 더 깊이 이해할 수 있었기 때문입니다.

다시 말해 서양 미술은 조형의 힘을 빌려 유럽의 역사와 사회를 표현하고 있습니다. 작품을 '보는' 데서 그치지 않고 그 속에 숨겨진 세계를 제대로 '읽을' 수 있다면 마치 장님이 눈을 뜨듯 시야가 트이며 선명해집니다. 바로 그때 회화를 입체적으로 감상할 수 있습니다. 감성만으로 서양 회화를 볼 때는 알 수 없는 즐거움이기도 합니다.

주관적인 회화 감상을 안타깝게 여기게 된 계기는 서양 미술과 일본 미술의 큰 차이를 발견했기 때문입니다. 르네상스 이후 유럽 사회의 장인 계층은 차차 예술가라는 지위로 한 단계 격상합니다. 또한 예술이라면 감정뿐만이 아니라 지성에도 호소할 수 있어야 한다는 사고방식이 널리 퍼졌습니다. 그로 인해 유럽에서는 직관적으로 작품을 감상하는 태도를 하찮게 여기는 고전주의 사조가 권위를 얻습니다. 지적 만족을 주지 못하는 공예품은 회화 같은 작품보다 격이

낮은 물건이라고 여겨지게 된 것입니다.

서양 미술과 일본 미술의 가장 큰 차이가 바로 이 지점입니다. 일본은 전통적으로 후스마襖*혹은 병풍과 같은 일상생활 속 장식품을 예술품과 동일하게 바라봤고 예술가와 장인의 구별이 그리 엄격하지 않았습니다. 그에 비해 유럽에서는 백 년 전까지만 해도 장식을 목적으로 하는 공예품이 하찮은 취급을 받았습니다. 19세기 중반 이후 자포니즘Japonism이 유행하면서 유럽에서도 장식적 요소가 가미된 회화 작품이 더 나은 입지를 차지하게 됩니다.

이 책은 수많은 서양화에 담긴 오해와 속설을 속속들이 파헤쳐 본 결과물입니다. 내용을 읽다 보면 지금껏 대중에게 드러난 세계와는 다른 현실이 비로소 여러분 눈앞에 펼쳐질지도 모릅니다.

그림 감상은 연애와도 닮았습니다. 첫눈에 반했다고 해서 그 사랑이 반드시 오래 이어지지 않습니다. 상대의 내면을 알고 난 뒤 사랑이 더 깊어지기도 하고 때론 차갑게 식기도 합니다. 또 상대를 깊이 이해할수록 순간의 거짓말은 더 빨리 탄로 납니다. 그 거짓은 갈등을 피하기 위한 선의의 거짓말일 수도 있고 제멋대로 상상한 결과 발생한 오해일 수도 있습니다. 작품 감상이 연애와 비슷하다는 말이 어떤 의미인지 이제는 이해가 가시겠지요?

기무라 다이지

* 일본 전통 건축 양식 중 하나로 방과 방 혹은 방과 마루 등 공간을 구획하기 위해 사용한 장지문이다. 나무로 된 문살 앞뒤에 두꺼운 헝겊이나 종이를 발라 만든다. 헤이안 시대(764-1185년) 이후 귀족들 사이에서 불교가 유행하기 시작하면서 장지문 종이 위에 그림을 그리는 후스마에襖絵가 새로운 미술품 양식으로 떠올랐다.

제4장

왕실에
숨은 반전

죽어도 버리지 못할
허영과 자존심

제 1 장

제목에 숨은 반전

제목으로는 상상도 할 수 없는 그림의 세계

밤이 아니라
낮이라고?

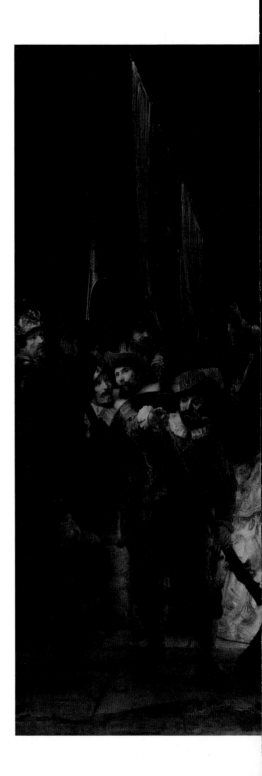

〈야경〉 Night Watch

렘브란트 판레인
Rembrandt van Rijn, 1606-1669년, 네덜란드

1642년, 캔버스에 유채,
363×437cm,
암스테르담 국립 미술관,
네덜란드(암스테르담)

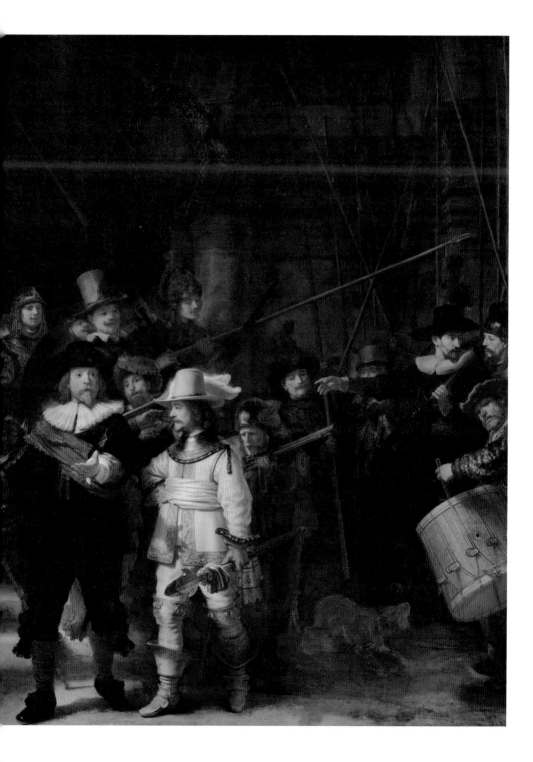

표면의 니스가 검게 변했다

화가로서 렘브란트의 명성이 최고조에 달했을 때 그는 집단 초상화˙를 의뢰 받았다. 그의 대표작이기도 한 이 그림의 제목은 〈야경〉夜警이다. 하지만 이 제목은 그저 통칭이었을 뿐 정식 제목이 아니다. 이 작품의 진짜 제목은 〈프란스 반닝 코크 대장의 민방위대〉Militia Company of Disctrict II under the Command of Captain Frans Banninck Cocq다.

사실 이 시대에는 그림에 따로 제목이랄 게 없었다. 미술 전람회가 공모제가 되고 화랑에서 개인전이 열리게 된 19세기가 되어서야 화가들은 자신의 작품에 제목을 붙이기 시작했다.˙˙

그렇다면 〈야경〉이라는 통칭으로 작품이 알려진 이유는 무엇일까? 그림을 보호하기 위해 표면에 바른 니스가 시간이 지나면서 검게 변했기 때문이다. 엄연히 낮을 배경으로 한 이 그림이 지금은 마치 밤의 한 장면을 그린 듯 어둡고 캄캄하게 보인다.

˙ 특정 집단을 그린 초상화로 17세기 네덜란드 화파 프란스 할스Frans Hals나 렘브란트에 의해 확립된 초상화 형식이다.

˙˙ 18세기 이후 프랑스 미술 아카데미의 공식 전람회로 열리던 살롱전Le Salon(르 살롱) 초창기에는 아카데미 회원의 작품만 전시할 수 있었다. 그러나 프랑스 혁명 이후에는 대중에게까지 기회가 개방되었고 상금과 메달도 수여되었다. 게다가 1855년 귀스타브 쿠르베Gustave Courbet의 개인 전을 시작으로 살롱 출품 외에 화랑에서 개인전이나 그룹전을 여는 화가도 늘어났다. 이러한 변화와 함께 19세기 화가들은 전 시대와는 다른 다양한 방식으로 화단에 등단할 수 있었다.

빛과 어둠의 대비를 적절히 활용한 명암법明暗法*을 널리 알린 이 작품은 표면의 오염을 제거하지 않으면 온통 새까매서 무엇이 그려져 있는지 알 수 없을 정도다. 그렇다고 제목에 깜박 속아 작품의 배경을 밤으로 착각하는 일은 없어야 할 테다.

●　키아로스쿠로chiaroscuro 기법이라고도 하며 빛과 어둠의 대비를 통해 입체감과 원근감을 나타내는 기법이다.

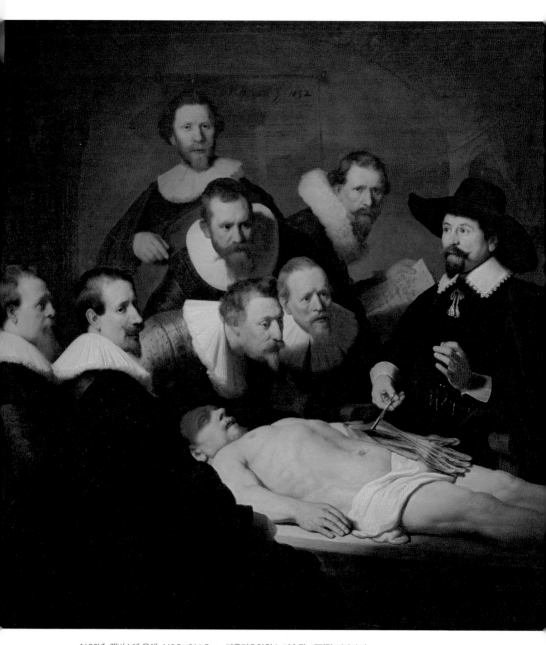

1632년, 캔버스에 유채, 169.5×216.5cm, 마우리츠하위스 미술관, 네덜란드(헤이그)

대학 강의가 아니라
당대 사교 이벤트

〈툴프 박사의 해부학 강의〉The Anatomy Lesson of Dr. Nicolaes Tulp

렘브란트 판레인Rembrandt van Rijn, 1606-1669년, 네덜란드

이토록 학구적인 제목은 주의하세요

작품의 제목만으로는 의과 대학에서나 볼 법한 해부학 강의를 그린 그림이라 생각할 것이다. 하지만 작품의 제목은 반드시 주의해서 살펴야 한다. 앞서 설명한 대로 당시 시대 배경을 모르면 어처구니없이 착각하기 쉽다.

당시 네덜란드는 우상 숭배를 금지하는 프로테스탄트[*] 사회였다. 그리하여 교회 제단 뒤를 장식하는 그림으로 종교적 제단화[**]가 아닌 집단 초상화 주문이 늘던 때였다. 이 작품 역시 외과 의사 조합의 주문으로 탄생했으며 훗날 렘브란트의 출세작이 되었다.

많은 이들의 추측과 달리 그림 속 강연은 대학 강단에

• 16~17세기 종교 개혁 이후 새로 등장한 개신교 교파 중 하나로 로마 가톨릭교의 형식주의를 비판하며 합리주의·금욕주의·자유주의 등을 지향한다.

•• 어린 양, 예수, 십자가 등 종교적 소재를 주로 그리는 것이 특징이다.

서 이루어지지 않았다. 그림의 소재가 된 이 행사는 네덜란드에서 1년에 한 번 열리는 겨울 사교 이벤트 중 하나였다. 여기에는 외과 의사만이 아니라 암스테르담의 다양한 명사들도 참가했다. 암스테르담시의 해부학자이자 그림의 모델인 툴프 박사Nicolaes Tulp도 실제 해부를 하고 있는 게 아니라 그저 시연하고 있을 뿐이다.

"책은 표지로 판단하면 안 된다."라는 말이 있는데 그림도 마찬가지다. 제목만으로 쉽게 판단해서는 안 된다는 깨달음을 주는 작품이다.

제목으로는 상상도 못 할 과격함

〈잠〉Sleep

귀스타브 쿠르베Gustave Courbet, 1819-1877년, 프랑스

매춘부들의 사랑

〈잠〉이라는 평화로운 제목이지만 미美의 반역자로 알려진 쿠르베답게 단순히 잠이 든 두 사람을 그린 작품이 아니다. 두 여인의 누운 자세와 침대에 흐트러진 장신구로 이들의 관계를 엿볼 수 있다.

쿠르베는 강렬하리만치 사실적인 묘사와 충격적인 누드화로 잘 알려진 인물이다. 침대 위에서 다리를 벌리고 누운 여성의 생식기를 그린 명작 〈세상의 기원〉L'Origine du Monde과 마찬가지로 〈잠〉 역시 오스만 제국의 전 외교관 칼릴 베이Khalil-Bey의 주문으로 그렸으리라 추정한다. 두 그림 모두 1988년까지 대중에 공개되지 않았다.

모델 중 한 사람은 미국 출신 화가 휘슬러James Whistler의 애인이다. 그러나 쿠르베의 다른 작품을 떠올렸을 때 이 그림은 분명 매춘 세계를 표현하고 있다고 여겨진다. 대개 매춘부들은 남성 손님을 상대로 일을 하였지만 마음속 진짜 애정은 함께 일하는 동료 여성에게 쏟곤 했다. 특히 19세기 후반 파리는 거리 여성의 수가 급격히 늘었는데 이들은 자신의 서글픈 처지를 서로 보살피며 위로를 얻었다.

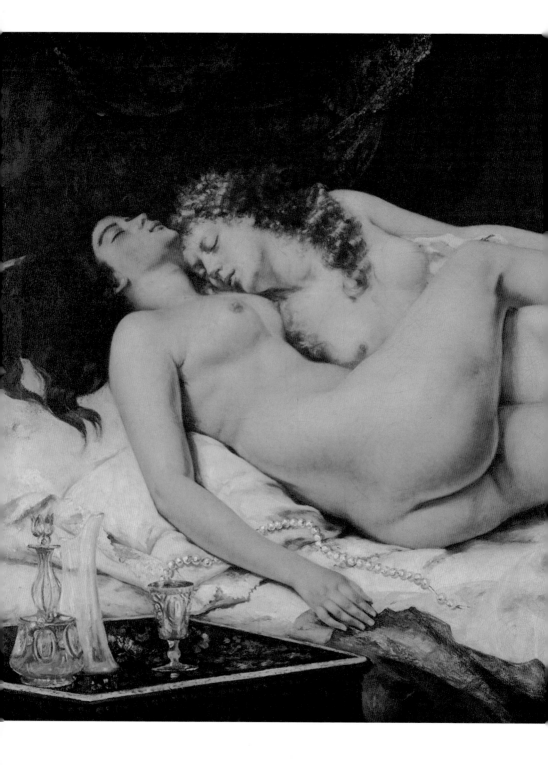

1866년, 캔버스에 유채,
135×200cm,
프티 팔레 미술관,
프랑스(파리)

핏빛 절규로부터 나를 지키라

〈절규〉Scream

에드바르 뭉크Edvard Munch, 1863-1944년, 노르웨이

해 질 무렵 겪은 노을의 환영

대체로 우리는 이 작품 속 주인공이 절규하고 있는 것이라 생각한다. 그런데 사실 이 작품이 말하는 절규란 해 질 무렵 뭉크가 체험한 자연이 만들어 낸 핏빛 노을의 환영이다. 게다가 그림 속 주인공이 자연의 절규로부터 자신을 지키기 위해 귀를 막고 있을 뿐이라는 사실은 더욱 놀랍다.

해 실 부렵은 종종 우리를 술렁이게 만든다. 일본에서는 예부터 해가 뉘엿뉘엿 넘어갈 때를 '땅거미 질 때'逢魔が時(오마가토키)라고 표현했다. 그리고 이 시각이 사후 세계와 이어진다고 여겼다. 말 그대로 유령이나 요괴를 마주할 것 같은 시간대*인 것이다. 또한 땅거미 질 때를 대화시大禍時(오마가토키)**라고 적어 큰 재앙이 들이닥칠지 모를 불길한 시간이라는 의미로 쓰기도 했다. 동서를 막론하고 사람들의 감각은 어딘가 닮아 있는 듯하다.

- • 오마가토키를 표기하는 한자는 만날 봉逢, 마귀 귀鬼, 때 시時이다.
- •• 앞서 설명한 오마가토키逢魔が時와 발음 및 의미가 유사하며 표기를 위해 큰 대大, 재앙 화禍, 때 시時를 사용한다.

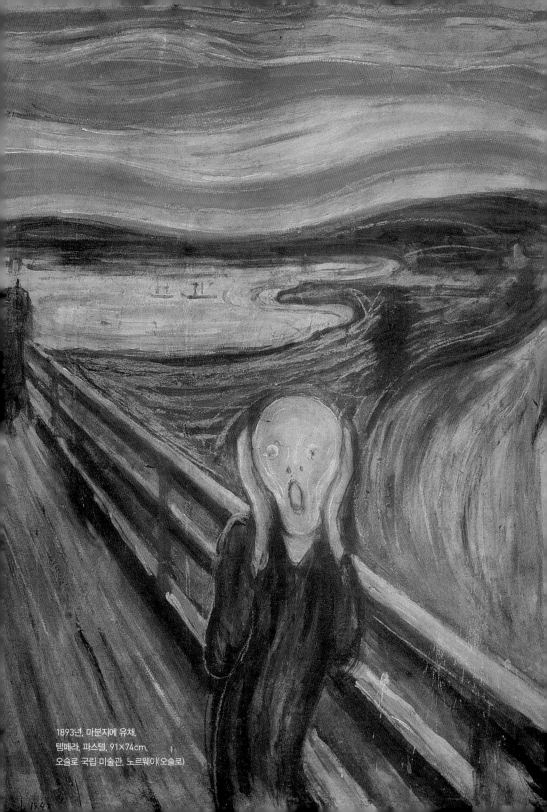

1893년, 마분지에 유채,
템페라, 파스텔, 91×74cm,
오슬로 국립 미술관, 노르웨이(오슬로)

제목을 바꿔야만 한다고?

〈아비뇽의 여인들〉Les Demoiselles d'Avignon

파블로 피카소 Pablo Picasso, 1881-1973년, 스페인

여기는 바르셀로나의 매춘 거리

〈아비뇽의 여인들〉이라는 제목만 보면 프랑스 남부 도시 아비뇽의 여자들을 모델로 삼은 작품이라 오해하기 쉽다. 한국 초등학교 음악 교과서에도 실린 프랑스 동요 〈아비뇽 다리 위에서〉 덕분에 모두에게 익숙한 지명이기 때문일 테다.

그런데 놀랍게도 입체주의의 출발이 된 이 유명한 작품 속 여인들은 스페인 바르셀로나의 매춘 거리인 아비뇨Carrer d'Avinó에서 일하는 거리의 여자들이다. 동요에 등장하는 다리 위에서 춤을 추는 여인들과는 거리가 멀다.

1916년 피카소가 그림을 처음 전시할 당시 지은 제목 역시 〈아비뇽의 매음굴〉The Brothel of Avignon이다. 그러나 이는 뒷말이 나올 수도 있는 제목이었다. 결국 입체주의를 지지하던 미술 평론가 앙드레 살몽André Salmon의 조언으로 그림은 현재 제목을 달게 된다. 피카소는 새 제목을 그리 달가워하지 않았다지만 미술사 역시 살몽의 조언에 따른 〈아비뇽의 여인들〉이란 제목을 받아들였다.

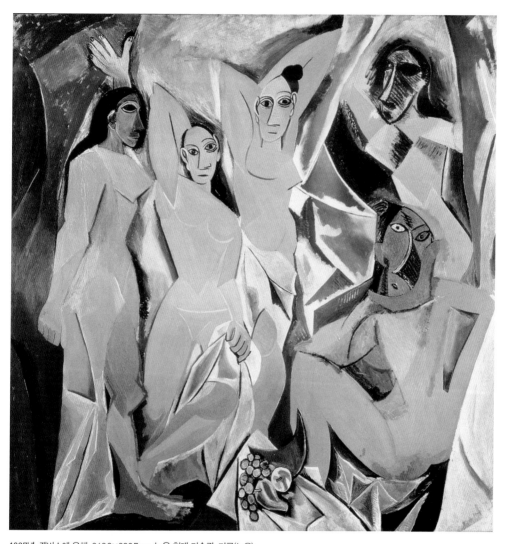

1907년, 캔버스에 유채, 243.9×233.7cm, 뉴욕 현대 미술관, 미국(뉴욕)

알코올 중독을 문제 삼은 그림?

〈압생트 한 잔〉L'Absinthe

에드가 드가Edgar Degas, 1834-1917년, 프랑스

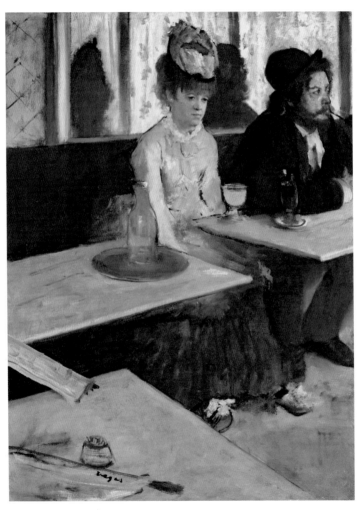

1876년, 캔버스에 유채, 92×68cm, 오르세 미술관, 프랑스(파리)

그림의 모델과 구도에 주목

대문호 에밀 졸라Emile Zola의 대표 소설 《목로주점》(1877)과 동일한 시기의 작품이다. 《목로주점》은 파리 빈민가 사회에 만연했던 알코올 중독을 주제로 하였는데 신문에 연재되던 당시 이 소설이 파리의 빈곤과 알코올 문제를 과장하고 있다며 분개하는 독자가 속속 등장했다. 그로 인해 프랑스 사회는 두 동강이 날 정도로 큰 논쟁에 휩싸이기도 했다. 신문의 주요 독자층인 부르주아 계급이 노동자 계급의 현실을 제대로 이해했을 리도 없지만 말이다.

드가의 그림 역시 발표 당시 졸라의 소설과 같은 비난을 받았다. 아침부터 도수 높은 압생트를 앞에 두고 카페에 앉은 여인이 공허한 시선을 던지고 있다니 많은 이들이 틀림없이 드가가 이 그림을 통해 알코올 문제를 고발하는 것이리라 받아들였다. 그런데 그림 속 모델이자 드가의 친구인 배우 엘렌 앙드레Ellen Andrée는 알코올 중독이 아니었다.

작품 속 지그재그 구도에서는 당시 프랑스 미술계에서 유행하던 일본 우키요에浮世絵[●]의 영향을 발견할 수 있다. 그런데 테이블 다리가 보이지 않는 것은 대체 어찌 된 일일까?

● 일본 에도 시대 서민 계층에서 유행하던 목판화로 유럽 인상주의 화가를 중심으로 유행한 자포니즘에 영향을 주었다.

온화한 제목과는 다른
피폐한 일상의 단편

〈네덜란드의 안뜰〉A Dutch Courtyard

피터르 더 호흐 Pieter de Hooch, 1629-1684년, 네덜란드

가정집이 아닌 술집

더 호흐는 네덜란드 델프트Delft에서 활약한 화가로 요하네스 페르메이르Joha-
nnes Vermeer *와도 인연이 있다. 17세기 네덜란드 회화는 다른 나라 작품에 비해
지역 특색이 강하게 드러난다. 델프트는 궁정인이 모여 살던 헤이그Hague 지역과
가까워 같은 풍속화라도 상업 도시인 하를럼Haarlem과 달리 표현이 고상하고 조
심스럽다. 그래서 프로테스탄트 사회를 반영한 네덜란드 풍속화 **는 그 내용이
현대인에게 잘 전해지지 않을 때가 있다.

이 작품도 제목만 본다면 그저 평온하게만 느껴진다. 그러나 그림 속 장면은
사실 꽤 강렬하다. 테이블에 둘러앉은 병사들은 담배를 피우며 술을 마시고 있
다. 옆에 선 여성은 유리잔에 담긴 술을 단숨에 들이마시는 게임에 참여 중이고
오른쪽 어린 여자아이는 담뱃불을 켤 때 필요한 석탄을 나르고 있다. 이는 그림

* 〈진주 귀걸이를 한 소녀〉,〈우유 따르는 여인〉,〈바지나르의 여자〉 등의 작품을 남긴 네덜란드 대표
 화가로 그 역시 델프트 출신이다.
** 17세기 네덜란드는 프로테스탄트 교파의 영향으로 종교화가 줄고 일상생활을 주제로 한 사실주
 의 풍속화가 유행했다.

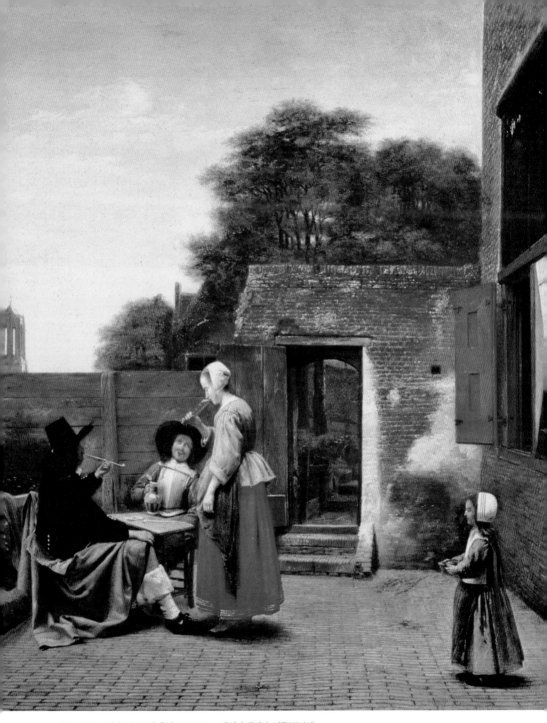

1658~1660년경, 캔버스에 유채, 68×59cm, 내셔널 갤러리, 미국(워싱턴)

속 배경이 일반 가정집이 아닌 술집을 겸하는 매춘 업소임을 의미한다. 담배의 허무함, 도덕적 기준에 벗어난 음주 그리고 이 모든 악행이 일어나는 악덕의 소굴이라고 할 수 있는 장소를 배경으로 프로테스탄티즘 신앙을 설교하는 훈계 가득한 그림 한 장이다.

거장은 여신을 그리지 않았다

<민중을 이끄는 자유의 여신>Liberty Leading the People

외젠 들라크루아Eugène Delacroix, 1798~1863년, 프랑스

프랑스를 상징하는 여성상 마리안

1830년에 일어난 7월 혁명을 주제로 들라크루아가 그린 장대한 작품이다.

7월 혁명은 루이 16세Louis XVI의 동생 샤를 10세Charles X가 물러나고 부르봉 왕조 친족 혈통인 오를레앙가家의 루이 필리프Louis Philippe가 부르주아 계급의 지지로 왕위에 오른 시민 혁명이다. 7월 혁명 이후 프랑스는 입헌 군주제로 바뀐다. 이 그림은 낭만주의 거장 들라크루아의 작품답게 애국심을 불러일으킬 정도로 생동감이 묻어난다.

작품 속에서 프랑스 국기이기도 한 삼색기를 손에 들고 시민군을 이끄는 그림 속 여인은 자유를 대변하는 의인상擬人像*이다. 그러나 이 그림의 원제인 <민중을 이끄는 자유>Liberty Leading the People에서 알 수 있듯 어디에도 여신이라는 단어가 등장하지 않는다.

실제로 역사화**를 중시하던 당대 예술계에서는 누구도 이 여성을 현실 인물로 착각하지 않았다. 대상을 누드로 표현한 점부터 인간이 아님을 짐작하게 한

• 추상적인 관념이나 자연 소재를 인간의 형상으로 의인화하여 표현한 것을 뜻한다.

다. 이 여인의 정체는 프랑스의 자유 정신을 상징하는 마리안Marianne이다. 자유, 평등, 박애라는 프랑스 혁명 정신을 상징하는 여성상 그 자체다.

프랑스가 미국 독립 100주년을 기념해 1886년 뉴욕에 선물한 자유의 여신상 역시 정식 명칭은 〈세계를 비추는 자유〉Liberty Enlightening the World다. 역시나 여신이라는 단어는 쓰이지 않았다.

•• 신화나 전설 혹은 역사 사건을 주제로 한 회화 작품. 낭만주의가 꽃피던 당시 화가 개인의 상상력을 표현하는 게 중시되면서 풍경화, 역사화 자체의 표현 기법에도 영향을 미친다.

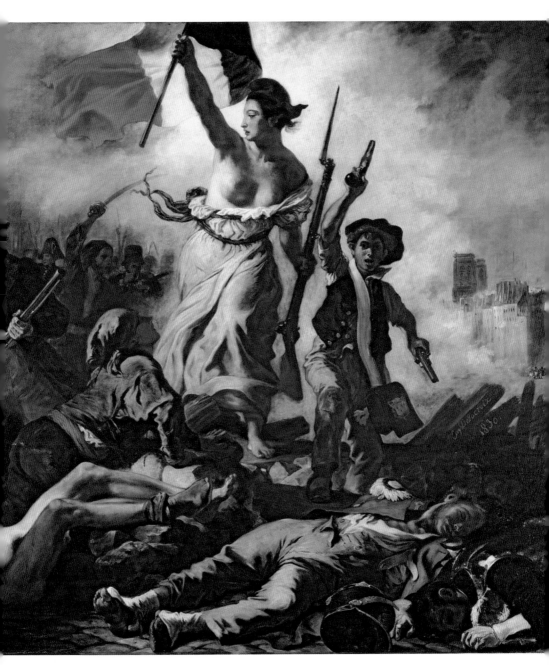

1830년, 캔버스에 유채, 259×325cm, 루브르 박물관, 프랑스(파리)

종잇장 같은 인간관계를 폭로하다

<철도>The Railway

에두아르 마네Edouard Manet, 1832-1883년, 프랑스

그림과 제목은 아무런 접점이 없다

어머니와 아이를 다룬 가장 전통적인 초상은 종교화인 성모자상Madonna and Child에서 출발한다. 그 때문인지 엄마와 아이가 서로 끌어안고 있거나 엄마 무릎 위에 아이가 앉아 있는 친밀한 초상(44쪽 그림 참고)을 당연하게 여겼다.

그러나 전형적인 파리지앵이자 도시인 마네는 허구와 허상을 유난히 싫어했고 인간 사회의 현실적인 모습을 가위로 싹둑 오려 낸 듯 사실적으로 표현했다.

이 그림 속 어머니와 아이 역시 친밀함이 그다지 느껴지지 않는다. 얇은 옷차림의 소녀는 뒷모습만으로도 그 지루함을 짐작할 수 있다. 소녀는 그저 증기 기관차만 바라보고 있다. 어머니는 딸보다 책과 강아지가 더 소중한 모양이다.

이 작품은 발표 당시 대중으로부터 상당한 비난을 받았다. 보수적인 시선으로 봤을 때 전통과 너무 거리가 먼 초상화였기 때문이다. 설상가상으로 그림의 제목이 <철도>임에도 그림에서는 증기 기관차의 그림자조차 발견할 수 없다. 이 역시 작품 발표 당시 비난의 이유가 되었다. 그러나 마네는 이 작품을 통해 허상 가득한 모녀상 대신 지극히 현실적인 근대 도시의 희박한 인간관계를 가차 없이 폭로하고자 했다.

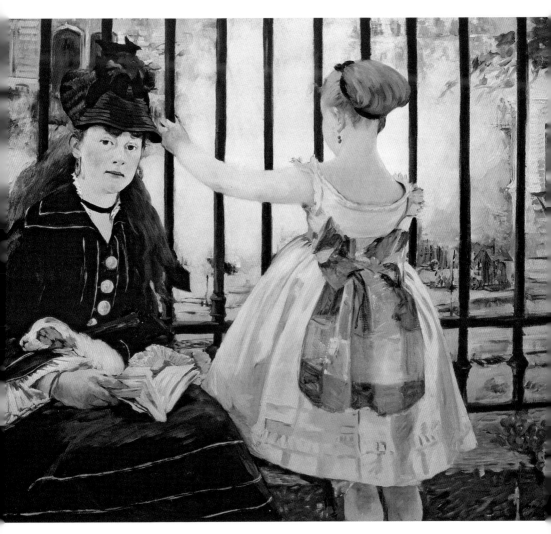

1873년, 캔버스에 유채, 93×114cm, 내셔널 갤러리, 미국(워싱턴)

〈비제 르브룅과 그녀의 딸〉Madame Vigée-Le Brun and Her Daughter

엘리자베스 비제 르브룅Elizabeth Vigée-Le Brun, 1755-1842년

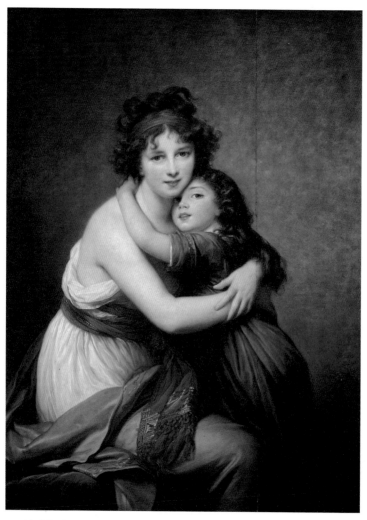

1789년, 캔버스에 유채, 130×94cm, 루브르 박물관, 프랑스(파리)

제 2 장

모델에 숨은 반전

모델은 진실을 말하지 않는다

세상에서 제일 아름답다는 칭찬,
그 대상은?

〈모나리자〉Mona Risa

레오나르도 다빈치 Leonardo da Vinci, 1452~1519년, 이탈리아

다빈치의 표현 기법이야말로 완벽한 아름다움

많은 이들이 '세상에서 가장 아름다운 초상화'로 다빈치의 〈모나리자〉를 꼽는다.
모나리자는 피렌체 어느 부호의 아내 리자 델 조콘도Lisa del Giocondo를 그린 작품
이다. 그러나 가장 아름답다는 칭찬의 대상은 그녀의 미모가 아니다.

노래 가사나 광고 속 이미지 등 다양한 매체에서 〈모나리자〉를 활용하였기에
어느새 그녀는 가장 아름다운 여성을 대표하게 되었다. 하지만 미술사에서는 그
녀의 외적 아름다움을 치켜세우지 않는다.

다빈치는 이 작품에서 스푸마토sfumato˚라는 기법을 처음으로 시도했다. 그
는 자연의 사물에 윤곽 따위는 없다고 생각했다. 다빈치의 스푸마토 기법은 당
시 많은 이들을 놀라게 했다. 다빈치가 다름 아닌 피렌체파 화가˚˚였기 때문이
다. 이들은 데생을 무엇보다 중시했기 때문에 윤곽선이 없는 회화는 그 자체로
매우 새로운 시도였다.

• 연기와 같다는 뜻의 이탈리어로 윤곽선을 명확히 구분 지을 수 없게 번지듯 표현하는 명암법이다.

•• 르네상스 시대 피렌체를 중심으로 활동하던 화가들로 대척에 선 그룹은 베네치아파다.

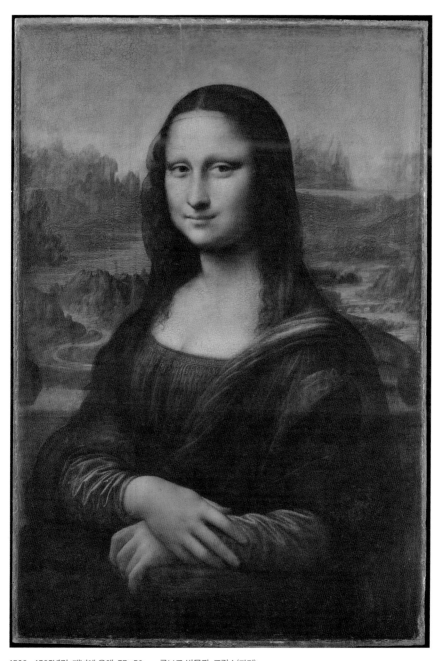

1503~1505년경, 패널에 유채, 77×53cm, 루브르 박물관, 프랑스(파리)
© RMN / Herve Lewandowski / Thierry Le Mage/AMF /amanaimages

참고로 훗날 이탈리아 3대 거장으로 불리는 화가 라파엘로Raffaello Sanzio
는 그가 서른한 살일 때 감동의 눈물을 흘리며 〈모나리자〉를 모사했다고 전해
진다. 결국 스푸마토 기법의 완벽함이 〈모나리자〉가 아름다울 수 있는 진짜 이
유인 셈이다.

사랑하는 두 사람, 헤어지는 두 사람

〈쇼팽〉Frédéric Chopin, 〈상드〉George Sand

외젠 들라크루아Ferdinand Victor Eugene Delacroix, 1798~1863년, 프랑스

커플을 그린 한 장의 그림이 두 장으로

낭만파를 대표하는 화가 들라크루아는 같은 시기 낭만파 작곡가 쇼팽Frédéric Chopin과 매우 친밀한 사이였다. 프랑스 출신 아버지를 둔 쇼팽은 당시 파리에 살고 있었다.

먼저 소개할 그림 〈쇼팽〉은 들라크루아가 열두 살이나 어린 쇼팽을 존경하는 마음으로 그린 초상화다. 그러나 들라크루아가 당시 작품에 담으려 했던 것은 쇼팽 혼자만의 초상이 아니었다. 이 무렵 쇼팽은 작가 조르주 상드George Sand와 연인 사이였다. 데생 상태로 남아 있는 들라크루아의 원본에는 피아노를 치는 쇼팽 왼쪽에 연인의 연주를 듣고 있는 상드의 모습이 그려져 있었다.(51쪽 그림 참고)

10년 가까이 만남을 이어 가던 두 사람도 결국 헤어지고 만다. 그리고 이 미완의 초상화 역시 두 장으로 나뉘어 각각의 초상화로 남았다. 쇼팽의 얼굴을 클로즈업한 초상화는 훗날 낭만파를 대표하는 작곡가와 가장 잘 어울리는 이미지 한 장으로 남아 세간에 알려졌다. 이 역시도 어쩌면 예술의 여신 뮤즈의 지휘였는지도 모르겠다.

〈쇼팽〉

외젠 들라크루아

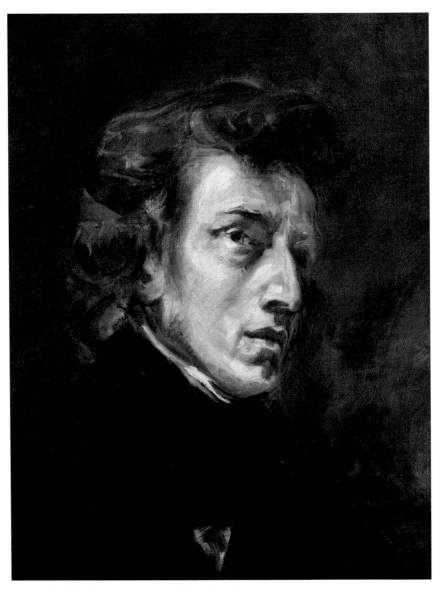

1838년, 캔버스에 유채, 45.7×37.5cm, 루브르 박물관, 프랑스(파리)

<상드>

외젠 들라크루아

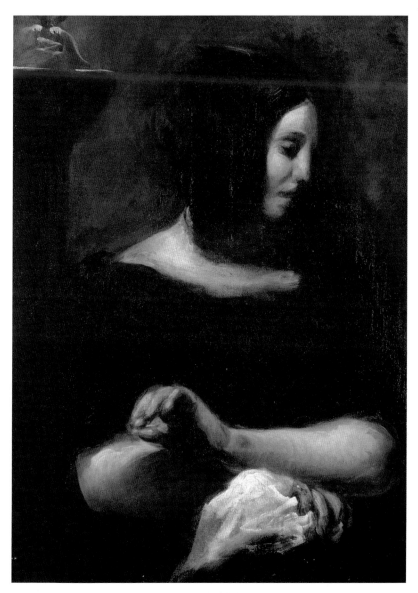

1838년, 캔버스에 유채, 79×57cm, 오르드룹고르 박물관, 덴마크(코펜하겐)

금방 들통날 귀여운 거짓말

〈알린 샤리고의 초상〉portrait of Aline Charigot

피에르 오귀스트 르누아르Pierre-Auguste Renoir, 1841-1919년, 프랑스

내가 젊었을 때라는 말에 속지 말기

1890년 르누아르는 쉰을 앞두고 늦은 결혼을 한다. 그의 부인이 될 사람은 이미 5년 전 르누아르와의 사이에서 아들을 낳은 알린 샤리고Aline Charigot였다. 그녀는 프랑스 중부 에수아Essoyes 마을 출신으로 몽마르트르에서 삯바느질을 하다 르누아르를 만났고 둘은 사랑에 빠졌다.

여느 시골 출신 아가씨처럼 알린 역시 어린 시절부터 통통한 체형이었다. 그런데 시대와 장소를 불문하고 여자의 마음은 다 똑같은 모양이다. 이와 관련한 귀여운 일화를 소개해 볼까 한다.

인상주의 동료 화가인 베르트 모리조Berthe Morisot가 세상을 떠나자 르누아르는 그녀의 외동딸인 줄리 마네Julie Manet를 후견했다. 그즈음 더욱 통통해진 알린은 줄리 마네에게 자신도 젊었을 때 굉장히 날씬했다고 말한 듯하다. 그날 줄리는 일기장에 "좀 믿기 어렵지만⋯."이라고 적었다.

사실 알린은 젊은 시절 여러 번 르누아르의 모델로 섰다. 젊었을 때 날씬했다는 그녀의 주장은 당시 르누아르가 그린 그녀의 초상화만 봐도 금방 들통날 귀여운 거짓말이었던 셈이다.

1885년경, 캔버스에 유채, 65.4×54cm, 필라델피아 미술관, 미국(펜실베이니아)

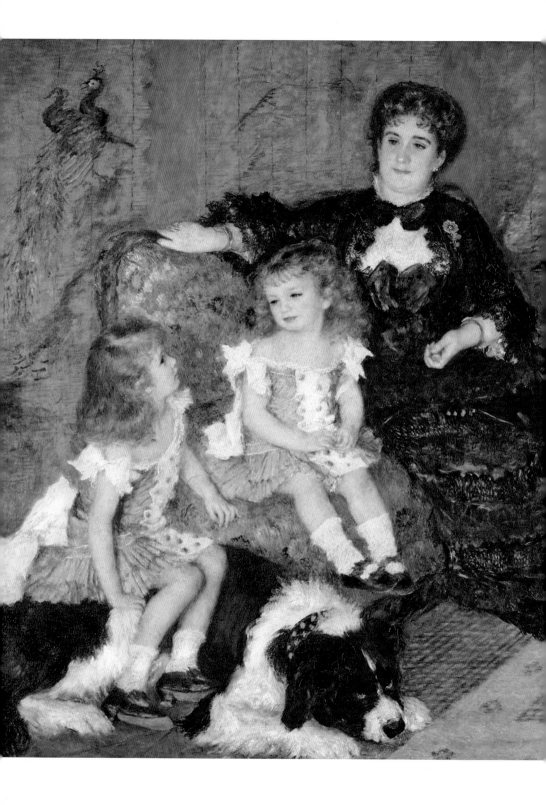

귀여운 여자아이?
사실은 남자아이

<샤르팡티에 부인과 아이들의 초상>
Madame Georges Charpentier and Her Children

피에르 오귀스트 르누아르
Pierre-Auguste Renoir, 1841~1919년, 프랑스

1878년, 캔버스에 유채,
153×189cm,
메트로폴리탄 미술관, 미국(뉴욕)

여자아이 옷을 입혀 키우는 습관

르누아르의 출세작이 된 작품이다. 초상화를 그리며 생계를 이어 가던 르누아르는 1879년에 열린 살롱전에 이 그림을 출품했다. 세간에 인정받지 못한 인상주의 화가들과 그 그룹전에 이별을 고한 직후였다.

당시 르누아르를 후원하던 출판사 대표 조르주 샤르팡티에Georges Charpentier의 아내와 두 아이를 그린 이 초상은 살롱전에서 크게 주목받았다. 이 작품은 사물을 사실에 가깝게 충실히 묘사하는 전통 기법의 초상화처럼 고급스럽거나 눈에 띄게 화려하지는 않다. 하지만 구석구석 뜯어보면 관객이 좋아할 만한 연출과 채색이 돋보인다. 당대 유행했던 일본풍 실내 장식과 값비싼 보석, 강아지 등 부르주아가 만족할 만한 요소가 곳곳에 자리 잡고 있다. 아이들이 입은 옷도 사랑스럽기만 하다.

한 가지 비밀은 그림 속에 더 작은 아이가 사실 남자아이라는 것이다. 남아 선호 사상이 있던 왕후 귀족 간에는 아들에게 치마를 입혀 키우던 관습이 있었는데 이 시대 부르주아 계급에 그대로 전해진 것으로 보인다. 과거에는 남자아이용 치마를 별도로 마련했지만 이 시기에는 디자인이 하나로 통일되어 있었다.

그림에서는 애처가, 현실은 쇼윈도 부부

〈세잔 부인의 초상〉Portrait de Madame Cézanne

폴 세잔Paul Cézanne, 1839~1906년, 프랑스

그림을 그리는 데 오랜 시간이 걸렸던 세잔

아내를 모델로 여러 작품을 남긴 세잔은 분명 애처가였으리라 짐작된다. 그러나 놀랍게도 두 사람은 완벽한 쇼윈도 부부였다. 그렇다면 세잔은 왜 아내를 모델로 그림을 그렸을까?

이는 전적으로 세잔 부인의 탁월한 인내심 덕분이다. 모델이 조금이라도 움직이면 극도로 화를 내던 세잔을 감당할 수 있는 모델은 그의 아내가 유일했다.

이는 세잔이 회화에서 추구하고자 한 요소와도 관련이 있다. 그는 형태와 구도 등의 조형성을 중시했기에 사람들이 작품의 주제에 주목하지 않기를 바랐다. 세잔은 이전까지 계속해서 회화를 읽는 전통을 가진 프랑스인이 그의 작품 속에 담긴 이야기나 상징성, 우의성 등을 읽지 못하게 하려고 애썼다. 〈목욕하는 사람들〉Baigneurs이 그 예다. 그는 이 그림을 그릴 때 남녀를 각각 따로 화폭에 담았다.˙ 또한 오랜 시간에 걸쳐 대상을 이해하고자 했기에 주로 변화가 적은 대

˙ 주로 목욕하는 여인들만을 그렸던 전통 회화 양식과 달리 세잔은 목욕하는 남성들의 모습도 그림으로 그렸다. 또한 과거 전통 서양화에서 '목욕'이란 주제는 여가 및 문화를 표현하려는 의도였으나 세잔은 목욕하는 사람들의 육체 자체를 표현하는 데 주력했다.

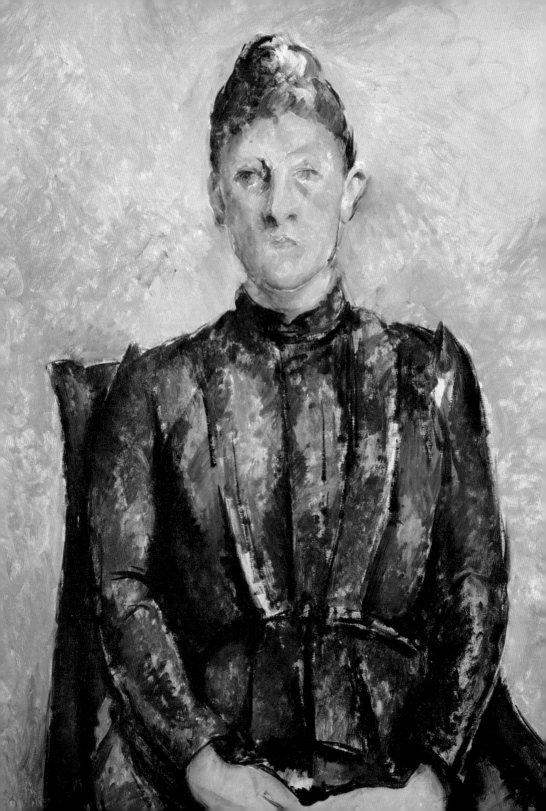

상을 모델로 삼곤 했다. 따라서 정물화에서는 잘 썩지 않는 사과를, 풍경화에서는 움직이지 않는 고향의 산을 즐겨 그렸다.

'화가가 이 인물과 풍경을 바라보며 무슨 생각을 했을까?' 세잔은 자신의 그림을 감상하는 사람들이 이런 태도에 빠지지 않기를 바랐다.

1890년, 캔버스에 유채, 81×65cm, 오랑주리 미술관, 프랑스(파리)

본고장 이탈리아를 경험하지 못한 렘브란트의 실수

〈플로라의 모습을 한 사스키아의 초상〉Saskia as Flora

렘브란트 판레인Rembrandt van Rijn, 1606-1669년, 네덜란드

자신의 부인을 창부의 여신으로 분장시키다니!

바로크 미술 양식이 성행하던 17세기 초에서 18세기 전반까지 활동하던 당시 화가들은 이탈리아 유학을 필수처럼 여겼다. 역사화 수요가 비교적 적은 네덜란드에서 활동한 렘브란트는 네덜란드에서 손꼽히는 역사 화가 밑에서 그림을 배우고자 무던히 노력했다. 다행인지 불행인지 그는 이른 나이에 화가로서 성공을 거두었으며 그 덕분에 살아생전 네덜란드 밖으로 한 걸음도 내딛지 않은 채 생을 마감했다.

하지만 이탈리아에서 이루어지는 예술 수업은 꽤 특별한 의미가 있었다. 고대 전통이 유달리 강한 이탈리아에서만 배울 수 있는 내용이 상당했기 때문이다. 유학 경험이 없는 렘브란트의 한계가 여실히 드러난 작품이 바로 이 그림이다. 꽃의 여신 플로라Flora로 분한 이는 렘브란트의 아내 사스키아Saskia van Uylenburgh다.

사실 플로라는 고대 로마 신화에서 창부의 여신을 상징했다. 여신 플로라를 위한 축제 플로랄리아 역시 성적으로 매우 문란한 행사였다. 따라서 고대 전통을 따르는 이탈리아에서는 르네상스 이후에도 여신 플로라의 모델로 당대 고급

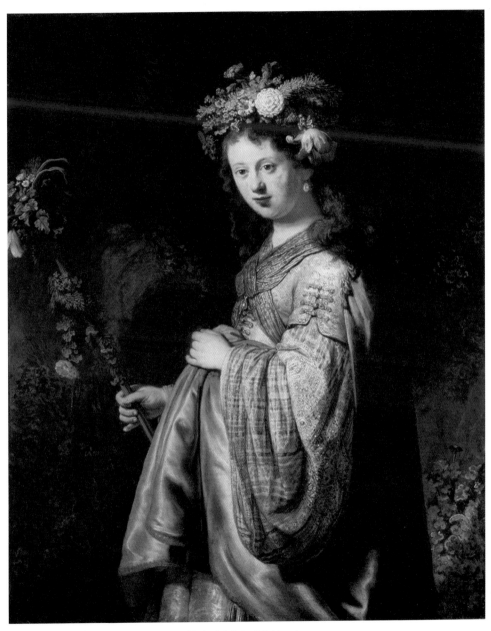

1634년, 캔버스에 유채, 125×101cm, 에르미타슈 미술관, 러시아(상트페테르부르크)

유녀遊女만을 내세울 수 있었다. 아래 소개된 베네치아파 화가 티치아노Tiziano Vecellio가 그린 〈플로라〉의 모델 역시 당시 고급 유녀다.

지금도 그렇지만 본고장이 아니고서야 배울 수 없는 것이 많은 법이다.

〈플로라〉Flora

티치아노 베첼리오Vecellio Tiziano, 1488?-1576년, 이탈리아

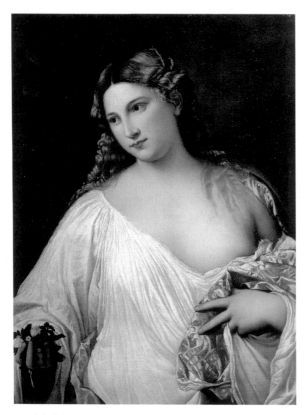

1515년경, 캔버스에 유채, 79×63cm, 우피치 미술관, 이탈리아(피렌체)

150년 전 옷을 입은 손가락 빠는 소년

〈조녀선 부탈의 초상(파란 옷을 입은 소년)〉 Jonathan Buttall(The Blue Boy)

토머스 게인즈버러 Thomas Gainsborough, 1727~ 1788년, 영국

작품의 제목은 옷 때문이 아니다

초상화로 복식사를 공부하려면 미술사 지식이 꼭 필요하다. 초상화 속 의상이 반드시 그 시대 양식일 리는 없기 때문이다. 역사적 초상화[*]처럼 모델을 분장시켜야 하거나 신화적인 분위기를 연출해야 할 경우 화가는 상상력을 발휘해 의상을 그리곤 했다.

18세기 후반 영국의 화가 게인즈버러 역시 작업실에 반다이크 Anthony VanDyck [**]풍 의상을 늘 준비해 두었고 필요에 따라 모델에게 적절한 의상을 골라 입혔다. 작품 속 소년 역시 영국 왕 찰스 1세 Charles I의 궁정 화가였던 반다이크가 활약할 당시 입었을 법한 옷을 입고 있다. 그림이 그려질 당시보다 무려 150년 전 스타일이라는 말씀.

무엇보다 모델로 선 소년은 귀족 자제가 아니라 철물점을 운영하는 게인즈버러 친구의 아들이었다. '파란 옷을 입은 소년' The Blue Boy이라는 통칭은 소년이

[*]　로코코 시대 초상화의 일종으로 기법에 따른 분류다.
[**]　1599~1641년. 바로크 미술을 대표하는 화가다.

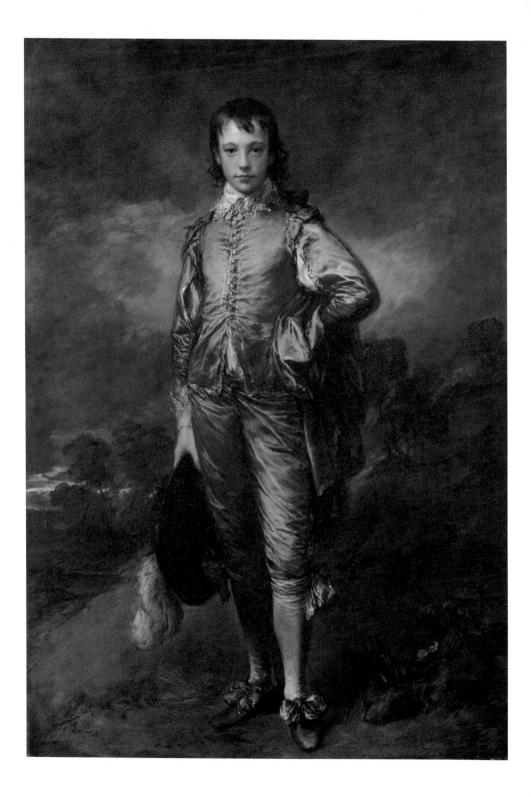

입은 옷 색깔 탓이라 생각하기 쉽지만 사실 소년의 습관 때문에 붙여졌다. 옷으로 가려진 소년의 왼손에 주목하라. 그는 10대 후반인데도 손가락을 빠는 습관이 있었다. 그래서 그의 엄지손가락이 항상 푸른빛을 띠었고 '블루 보이'라는 제목이 붙었다.

1770년, 캔버스에 유채, 177.8×121.9cm, 헌팅턴 미술관, 산마리노(미국)

상류층 소녀로 변장한 도련님

〈마스터 헤어〉Master Hare

조슈아 레이놀즈Joshua Reynolds, 1723-1792년, 영국

치마를 입었다고 여자아이라는 판단은 금물

작품의 제목인 '마스터 헤어'가 무슨 뜻인지 궁금한 사람이 많을 것이다. 마스터는 일찍이 영국 상류층 소속 하인들이 보필하는 주인의 자녀를 부를 때 쓰는 호칭이다. 즉 이 작품의 제목은 '헤어 가문 도련님'이라는 의미다.

긴 머리에 드레스를 입고 있는 이 작품의 모델 역시 열 살 남자아이다. 당시 상류 사회에서는 일정 나이가 되기 전까지는 남자아이를 소녀 차림새로 키우는 풍습이 있었다. 헤어 가문의 도련님이 모슬린 드레스를 입고 있는 것도 이 때문이다.

로열 아카데미의 초대 회장이었던 레이놀즈는 역사화에서나 느껴질 법한 중후함을 초상화로 구현하는 능력이 매우 탁월했다. 이 그림은 어린아이의 사랑스러움을 충분히 살린 활기찬 붓놀림이 인상적이다.

참고로 남자아이에게 치마를 입혀 키우는 풍습은 본래 상류층에게만 해당하는 관습이었으나 점차 시민 계급으로 확대되었다. 아이들 옷이 꽤 비쌌던 당시 치마 끝단을 늘이면 오래 입을 수 있다는 장점 때문이었다. 그 외에 볼일을 볼 때 편리하다는 기능성도 강조되었다.

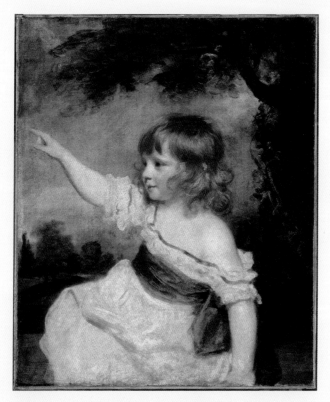

1788~1789년, 캔버스에 유채, 77×64cm, 루브르 박물관, 프랑스(파리)
© RMN/Herve Lewandowski/AMF /amanaimages

이 옷만 입으면 고대 로마인으로 변신

〈삼미신에게 제물을 바치는 세라 번버리 부인〉Lady Sarah Bunbury Sacrificing to the Graces

조슈아 레이놀즈Joshua Reynolds, 1723-1792년, 영국

역사화 같은 초상화 화풍을 확립한 레이놀즈

이 그림은 제2대 리치먼드 공작Charles Lennox, 2nd Duke of Richmond의 넷째 딸 세
라Lady Sarah Lennox의 초상화다. 18세기 영국 귀족 사회에서 그녀는 이른바 셀럽
이었다. 젊은 국왕 조지 3세George III도 그녀에게 마음을 빼앗겨 한때 왕비 후보
에 오른 적도 있으나 세라는 결국 준남작의 아들과 결혼해 번버리 부인이 되었
다. 이 그림은 그로부터 3년이 지난 모습이다. 두 사람의 관계는 11년 후 결국 파
국을 맞는다. 세라의 불륜과 도박이 원인이었다.

　　레이놀즈는 1768년에 창립한 로열 아카데미의 초대 회장을 지냈다. 그는 고
전성이 강한 미술 수업을 받은 화가답게 무엇보다 역사화를 가장 중시했다. 그
런데 당시 영국 상류층은 대륙의 역사화를 선호해 자국 화가들에게는 주로 초
상화만 주문했다. 이러한 영국 귀족들 성향으로 레이놀즈는 그랜드 매너Grand
manner˙ 양식을 활용해 역사화 같은 격조 높은 초상화를 완성했다. 고대 여신으
로 분한 세라가 입고 있는 의상 역시 레이놀즈가 상상으로 그린 자태다.

・　　역사화를 더 고상하게 하는 이론적 양식을 이르는 용어다. 레이놀즈가 처음 주장했다.

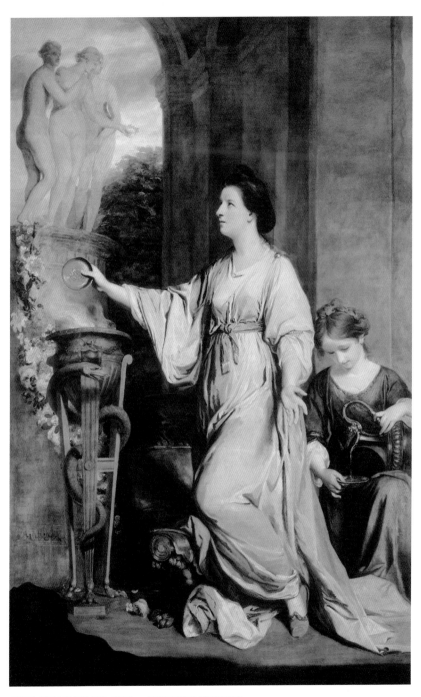

1765년, 캔버스에 유채, 242×151.5cm, 시카고 미술관, 미국(시카고)
De Agostini Picture Library

코뿔소는 왜 중무장을 했을까?

〈코뿔소〉Le Rhinocéros

알브레히트 뒤러 Albrecht Dürer, 1471-1528년, 독일

뒤러는 코뿔소를 본 적이 없다

2014년 일본 후쿠오카현에서 코뿔소의 조상인 히라키우스Hyrachyus 화석이 발견되었다. 약 4800만 년 전 화석으로 아득히 먼 이야기다. 사실 일본에 코뿔소의 조상이 존재했다는 사실이 매우 놀랍다. 코뿔소와 히라키우스의 차이는 뿔의 유무다. 히라키우스는 코뿔소와 달리 뿔이 없었다고 한다.

이 작품은 뒤러가 목판화로 그린 〈코뿔소〉다. 물론 당시 유럽에도 코뿔소가 존재하지 않았다. 1515년 포르투갈 왕이 로마 교황에게 선물로 보낸 코뿔소는 인도를 지나 리스본에 도착했으나 이어 로마로 가는 항해 중 조난을 당하는 바람에 익사하고 만다. 즉 뒤러도 코뿔소를 실제로 본 적이 없었다. 사람들에게 널리 알려진 이 작품도 지인을 통해 전해 받은 편지와 스케치를 바탕으로 그렸을 뿐 그가 직접 코뿔소를 관찰해 제작한 것은 아니다.

그래서인지 뒤러의 코뿔소는 신체가 매우 짧고 목과 가슴에 마치 갑옷을 두른 듯 보인다. 등 앞쪽으로 난 작은 뿔이나 비늘로 덮인 다리 역시 뒤러의 상상력으로 탄생할 것일 뿐 지금 코뿔소의 모습과는 차이가 있다.

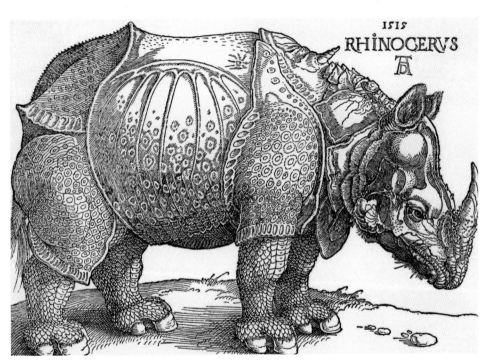

1515년, 목판화, 21.4×29.8cm, 게르만 박물관, 독일(뉘른베르크)

상상으로 그려 낸 신동

〈모차르트의 초상〉Portrait of Wolfgang Amadeus Mozart

바르바라 크라프트 Barbara Krafft, 1764~1825년, 오스트리아

사후에 그려진 초상화에 흔히 있는 일

어린 시절부터 친숙한 클래식 음악가라 하면 많은 이들이 모차르트 Wolfgang Amadeus Mozart를 꼽을 것이다. 베토벤 Ludwig van Beethoven과 마찬가지로 파란만장했던 모차르트의 삶도 우리에게 강렬한 이미지로 남아 있다.

초등학교 시절 음악실에 걸려 있던 악성樂聖 초상화 가운데 나는 유난히 모차르트의 초상을 제대로 쳐다보지 못했다. 그 부리부리한 눈이 무서웠기 때문이다.(74쪽 그림 참고) 그토록 강렬한 인상의 그림을 그린 이는 당대 아마추어 화가이자 배우인 요제프 랑게 Joseph Lange다.

그래서인지 처음 크라프트가 그린 모차르트를 보았을 때 '이 사람이 정말 그 무서운 눈빛의 모차르트와 동일 인물인가?' 하는 이질감을 느꼈다. 그도 그럴 것이 크라프트의 초상화는 모차르트가 세상을 떠난 후 화가가 상상해서 그린 작품이다. 어딜 봐도 강렬함은 느껴지지 않는다. 사후에 그린 초상화가 흔히 겪는 딜레마다.

그런 면에서 랑게는 그림에 제법 소질이 있었다. 모차르트의 부인 콘스탄체 Constanze Mozart도 랑게의 그림을 '남편과 가장 닮은 그림'이라고 평했다.

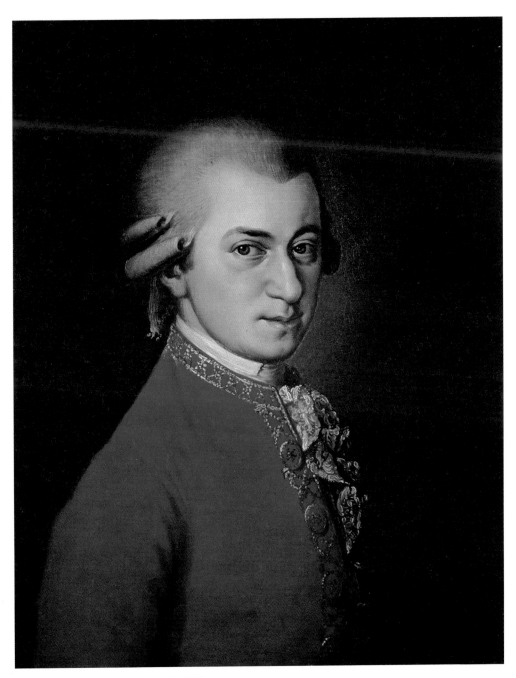

1819년, 캔버스에 유채, 54×42cm, 빈 음악애호가협회

⟨피아노 앞에 앉은 모차르트⟩Mozart at the Pianoforte(미완)

요제프 랑게Joseph Lange, 1751-1831년, 오스트리아

1782년, 캔버스에 유채, 34.3×29cm, 모차르트 박물관, 오스트리아(잘츠부르크)

제3장

풍경에 숨은 반전

화가 머릿속에서 펼쳐진 정경

똑같은 방인데
왜 색이 다를까?

〈고흐의 방〉Van Gogh's Bedroom in Arles

빈센트 반 고흐
Vincent van Gogh, 1853-1890년, 네덜란드

1888년, 캔버스에 유채,
72×90cm, 빈센트 반 고흐 미술관,
네덜란드(암스테르담)

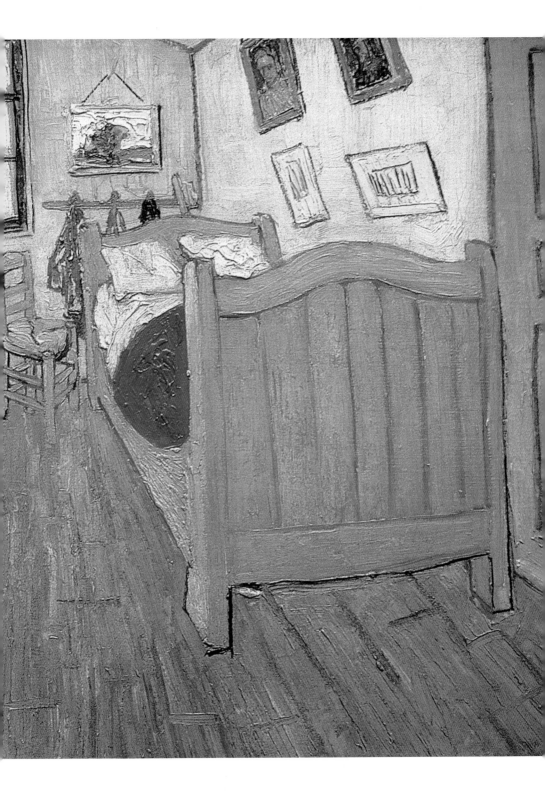

고흐는 눈에 보이는 사실이 아니라 내면의 감정을 그렸다

고흐의 대표작 〈아를의 침실〉은 총 세 장이다. 그런데 이 세 장 모두 각기 다른 색을 사용했다. 동일한 대상을 그렸는데 왜 모두 색을 달리했을까?

고흐는 남프랑스의 작은 마을 아를Arles로 이주한 후 본격적으로 그만의 회화 기법을 꽃피운다.* 그는 대상을 사실적으로 묘사하기보다 그 대상에 얽힌 자신의 감정을 그대로 나타내고자 마음먹었다. 즉 자신의 감정을 우회적으로 혹은 상징적으로 그리는 대신 거칠면서도 힘차게, 또 느낀 대로 표현하려 했다.

이처럼 고흐는 작품에 자신의 감정을 다양하고 강렬한 색채, 단순한 형태로 자유분방하게 표현하기 시작했다. 그 무렵 그는 우키요에 작품을 수집하곤 했는데 그 영향이 작품에 사용된 선명한 색채에 고스란히 드러난다.

이처럼 고흐는 감정이라는 스스로의 내면을 그려 내고자 했기에 똑같은 방을 그려도 고유 색이 아닌 그때그때 감정이 담긴 색채로 표현했다. 결국 각기 다른 색깔의 그림 세 장이 완성되었다.

* 고흐는 1888년 2월 파리에서 아를로 이주하였다. 이 무렵부터 사망하기 전까지 2년 반의 기간은 그의 예술이 눈부시게 개화한 시기였다. 그는 아를의 밝은 태양에 감동했고 〈아를의 도개교〉, 〈해바라기〉 같은 걸작을 그렸다.

〈아를의 반 고흐의 방〉Van Gogh's Bedroom at Arles

빈센트 반 고흐

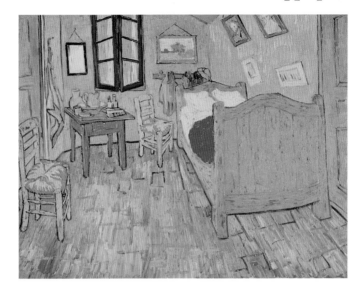

1889년,
캔버스에 유채,
73.6×92.3cm,
시카고 미술관,
미국(시카고)

〈아를의 침실〉The Bedroom at Arles

빈센트 반 고흐

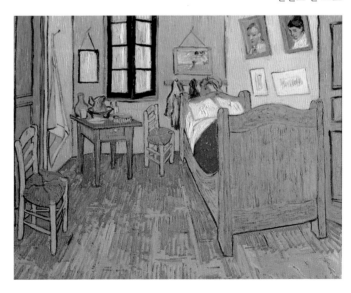

1889년,
캔버스에 유채,
57.5×74cm,
오르세 미술관,
프랑스(파리)

포플러는 이런 색이 아니다

〈포플러(가을의 세 그루 나무)〉Poplars, three trees in autumn

클로드 모네Claude Monet, 1840~1926년, 프랑스

한순간의 인상을 중시한 인상파 대가

〈건초 더미〉 연작 시리즈로 인기 화가가 된 모네는 그 후 〈포플러〉 연작 시리즈에 도전했다. 드높이 솟은 포플러는 프랑스 혁명 이후 프랑스인에게 혁명과 자유를 상징했다.● 그가 그린 포플러는 지베르니Giverny에 위치한 모네의 집 근처 엡트강 주변에 제방 가로수로 심은 나무들이다.

그런데 사실 모네가 연작 시리즈를 그리기로 결정했을 때 포플러 가로수는 벌채를 앞두고 있었다. 그래서 모네는 가로수의 공동 소유자로 나섰고 결국 벌채 일정을 연기해 시리즈를 완성했다.

작품 중에는 실제로 존재하지 않는 잎사귀 색을 가진 포플러도 등장한다. 이는 모네가 그림을 그릴 당시 받은 인상에 충실했기 때문이다. 그는 시시각각 변하는 시간과 햇빛, 그 순간의 인상을 완벽하게 작품 속에 붙들었다. 인상주의를 고전 회화와 현대 회화를 가르는 분수령으로 여기는 것도 이러한 특징 때문이다. 인상파의 등장으로 회화는 대상의 고유색에서 해방되었다.

● 포플러poplar는 민중populace이라는 단어와 어원이 같다.

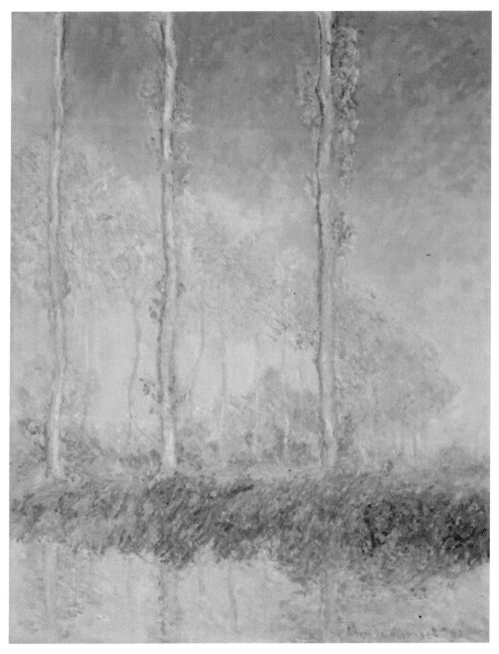

1891년, 캔버스에 유채, 92×73cm, 필라델피아 미술관, 미국(필라델피아)

숭고하고 장대한 화풍만은
낭만주의의 선구자

〈마을 부근 언덕 기슭의 폭포〉A Waterfall at the Foot of a Hill, near a Village

야코프 판 라위스달Jacob van Ruysdael, 1628?-1682년, 네덜란드

네덜란드에서는 드물었던 상상화 화가

17세기에 네덜란드는 스페인으로부터 독립해 시민 국가를 수립했다. 경제도 크게 발달해 회화는 물론 튤립 구근까지도 투기 대상이 되었다. 그로 인해 네덜란드는 회화 황금시대를 맞는다.

당시 네덜란드에서 회화를 주로 구매하는 계층은 애국심이 강한 시민 계급이었다. 그래서 그들이 친근하게 느낄 만한 풍경을 그린 현실 풍경화가 특히 인기를 얻었다. 이러한 배경으로 탄생한 장르가 바로 신화적 요소를 덜어 내고 현실 묘사를 중시한 사실적 풍경화[•]다. 당시 네덜란드에서 제작된 작품들은 같은 17세기임에도 이탈리아를 주 무대로 활동했던 프랑스 화가 로랭Claude Lorrain의 작품들과 분위기가 매우 다르다. 로랭의 회화 속에서는 이상을 담은 역사적 풍경화 같은 작풍이 드러나

• 사실적 풍경화는 네덜란드에서 유행하기 시작해 영국에까지 영향을 미친다. 처음 영국 화가들이 이들의 화풍을 모방하며 작품을 그리기 시작한 뒤 200여 년이 지나서야 영국 회화의 한 장르로 자리잡았다.

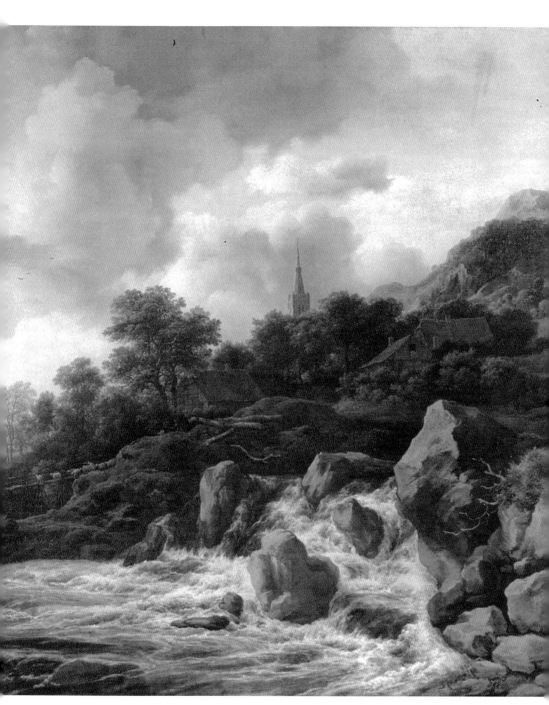

1665~1670년경, 캔버스에 유채, 84.8×100cm, 내셔널 갤러리, 영국(런던)

지만 대부분의 네덜란드 작품은 현실 본연의 풍경만을 담아 매우 사실적으로 느껴진다.

물론 그렇다고 모든 네덜란드 작가가 사실적인 풍경만을 그리지는 않았다. 특히 라위스달은 낭만주의를 반영한 숭고하고도 장대한 풍경을 그리는 것이 특기였다. 이 작품 속 절경도 실제 모습이라기보다 그의 상상의 힘으로 탄생하였다.

현실은 이렇게 아름답지 않으니

〈아이네이아스가 있는 델로스섬 풍경〉Landscape with Aeneas at Delos

클로드 로랭Claude Lorrain, 1600-1682년, 프랑스

그리스 풍경에 로마 건물을 그려 넣다

로랭은 풍경화의 고전(규범)을 확립했다. 당시 풍경화는 역사화에 비해 수준이 낮다고 인식되었는데 로랭은 신화나 성서 같은 역사화에 어울릴 법한 주제를 풍경화에 둘러 입혀 격조 높은 새로운 장르를 만들어 냈다. 그렇게 자리 잡은 것이 현실과 이상을 고루 담은 이상적 풍경화다. 로랭은 프랑스 화가뿐 아니라 영국의 터너Joseph Mallord William Turner와 컨스터블John Constable에게도 존경받았다.

하지만 이토록 훌륭한 로랭에게도 우여곡절은 있었다. 17세기 상류층의 가치관에 따르면 현실 풍경은 아름다움을 표현할 수 있는 대상이 아니었다. 결국 로랭은 당시 거주하던 로마 근교로 여행을 떠난다. 로랭은 마주하는 다양한 풍경을 스케치하고 그것들을 교묘히 섞어 이상향을 표현했다. 또 작품의 품격을 높이기 위해 신화나 성서 등 역사화의 주제를 작품 속에 그려 넣었다.

이 작품 역시 신화를 주제로 한다. 그림 속 건물을 유심히 살펴보면 로마의 판테온임을 알 수 있다. '그리스 델로스섬에 웬 판테온?'이라고 생각할 수도 있다. 하지만 어쩔 수 없다. 바로 이것이 로랭이 이상향을 표현하는 방식이었다. 아름다운 풍경을 다양하게 섞은 콜라주인 셈이다.

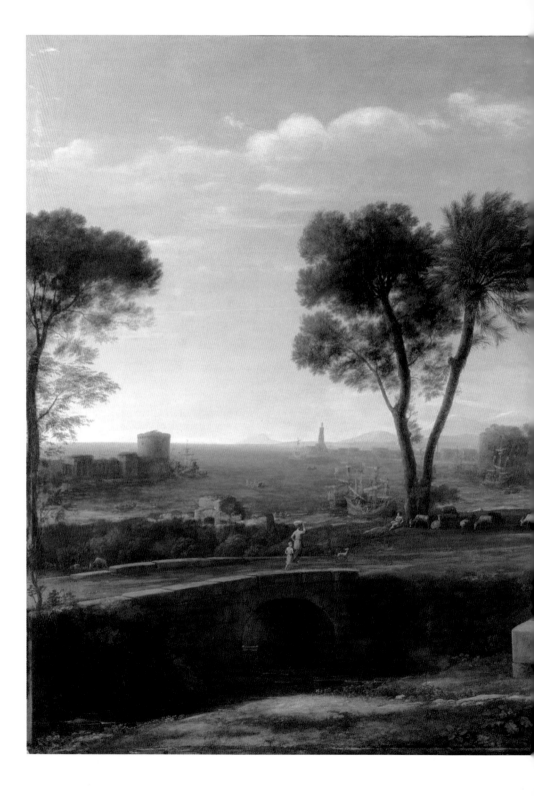

1672년, 캔버스에 유채, 100×134cm,
내셔널 갤러리, 영국(런던)

상상화 명수가 그린
실존하지 않는 풍경

〈카프리치오 작은 광장에 놓인 산 마르코 대성당의 청동 말〉
Capriccio con i cavalli della Basilica di San Marco posti sulla Piazzetta

안토니오 카날레토Antonio Canaletto, 1697-1768년, 이탈리아

고대를 연상케 하는 환상적인 풍경

베네치아를 무대로 베두타Veduta *를 주로 그렸던 카날레토.
카날레토의 그림은 당시 유럽 귀족 자제들 사이에서 유행
했던 교육 과정인 '그랜드 투어'의 일환으로 이탈리아를 방
문한 적 있는 영국 상류층에게 많은 인기를 끌었다. 이 작품
도 영국 왕실 컬렉션 중 하나다.

그런데 사실 카날레토는 풍경화의 한 장르인 카프리치
오Capriccio의 명수이기도 하다. 카프리치오는 18세기 당시
풍경에 실존하지 않는 다른 장소의 상징물이나 상상 속 물
체를 더한 도시 풍경화로 큰 사랑을 받았다. 카프리치오라
는 단어의 뜻은 변덕이다.

이 작품은 베네치아의 산마르코 광장을 그린 카날레토

* 전망, 조망을 뜻하는 이탈리아어로 도시 풍경화 혹은 세밀 풍경화를
가리키는 말이다.

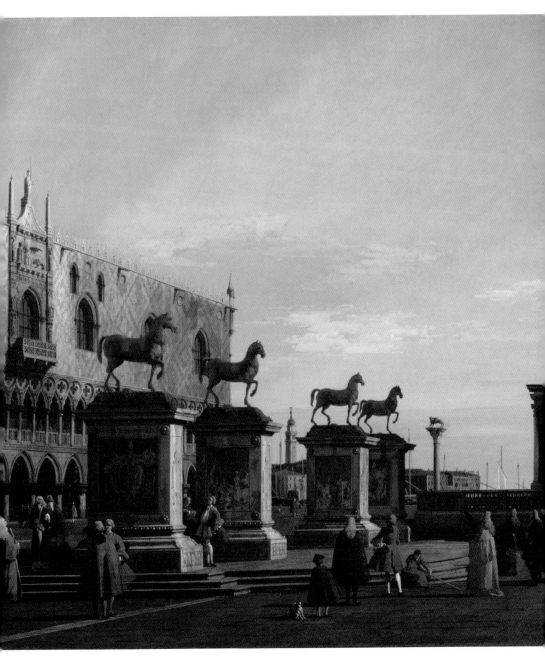

1743년경, 캔버스에 유채, 108×130cm, 윈저성 왕실 컬렉션, 영국(원저)

의 풍경화다. 하지만 그림 속 광장 앞을 장식하고 있는 청동 말 네 마리는 실제로는 광장이 아닌 산마르코 대성당 중앙 출입문 위에 있다. 따라서 실제로는 네 마리 청동 말이 광장에 놓여 있을 리 없다.

이처럼 18세기 유럽 사람들은 고대를 연상케 하는 이탈리아 풍경을 상상하곤 했다. 유럽 여러 나라에서 카프리치오가 인기를 얻은 이유 역시 풍경이나 유적을 자유롭게 조합할 수 있었기 때문으로 보인다.

실제 풍경보다 전통이 더 중요하다

〈나르니 다리〉The Bridge at Narni

카미유 코로Camille Corot, 1796-1875년, 프랑스

왜 코로는 현실 풍경을 그리지 않았을까

형태와 구도를 중시하는 프랑스 회화의 전통은 풍경화에서도 드러난다. 코로는 은회색이 감도는 서정적인 그림으로 유명한데 사실 이러한 작품은 대부분 그의 생애 후반기, 즉 그가 대가가 된 후에 탄생했다. 그 역시 초기에는 보수적인 프랑스 미술계에서 인정받기 위해 전통과 고전주의에 준한 작품을 그렸다.

로마 근교 다리를 그린 이 작품에 숨은 비밀은 습작에 담겨 있다.(94쪽 그림 참고) 1827년 살롱전에 출품한 〈나르니 다리〉와 이 작품의 습작은 그 느낌이 완전히 다르다. 살롱전에 출품하기 위해서는 현실 속 풍경을 그대로 그린 습작 형태보다 전통 기법에 따른 이상적 풍경화가 더 적절했기 때문이다.

따라서 이탈리아 여행에서 돌아온 코로는 습작을 토대로 자신의 작업실에서 〈나르니 다리〉를 완성했다. 풍경화 왼쪽 가파른 언덕이었던 부분을 양치기와 양 떼로 바꿔 그려 넣음으로써 전통에 준한 목가적인 시골 풍경을 연출했다. 그림 한가운데에 커다란 나무를 그려 시선을 압도한 점 역시 고전주의 기법의 영향이다. 이러한 모든 변화 덕분에 현실 풍경보다 이상적인 미美를 중시한 당대에 걸맞은 작품으로 남을 수 있었다.

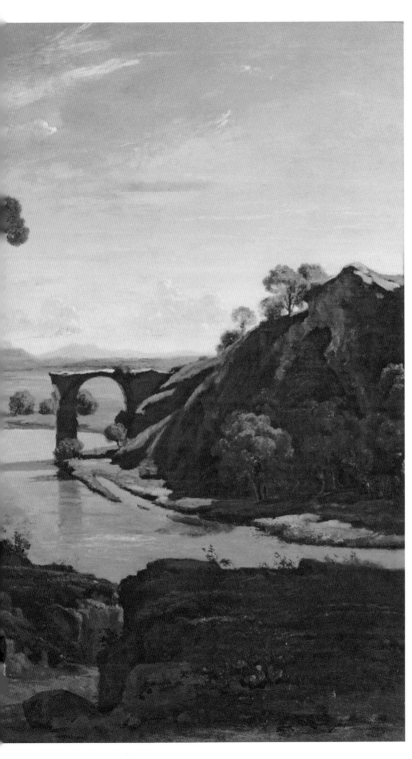

1826~1827년경,
캔버스에 유채,
68×95cm,
캐나다 국립 미술관,
캐나다(오타와)

〈나르니 다리〉(습작)
───────────
카미유 코로

1826년, 캔버스에 유채, 34×48cm, 루브르 박물관, 프랑스(파리)

노동자 거리가 화려한 무도회장으로

〈물랭 드 라 갈레트〉Moulin de la Galette

피에르 오귀스트 르누아르Pierre-Auguste Renoir, 1841-1919년, 프랑스

르누아르의 손이 닿으면 인생은 장밋빛으로

이 작품의 제목이기도 한 〈물랭 드 라 갈레트〉Le Moulin de la Galette는 파리 몽마르트르에 있는 갱게트Guinguette, 즉 도시 외곽에 위치한 댄스홀 겸 선술집을 말한다. 당시 파리 외곽은 주류세가 없었다. 따라서 서민들은 술과 오락을 즐기기 위해서 종종 시내 밖으로 벗어나곤 했다.

당시 몽마르트르는 파리 외곽에 속했다. 몽마르트르는 순교자의 언덕이라는 의미로 프랑스의 수호성인 생 드니Saint Denis가 참수된 장소다. 이후 수도원 소속 포도밭이 되어 술과 인연이 깊은 장소로 거듭났다.

이 작품이 그려질 무렵 몽마르트르에는 주로 노동자 계급이 살고 있었다. 그러니 원래대로라면 작품 속에 일상의 시름을 달래러 온 노동자들의 모습이 담겨 있어야 한다. 하지만 노동자 계급 출신이었던 르누아르는 '즐거운 그림만 그리겠다.'라며 그림 표면에 파란색 니스를 번쩍거릴 정도로 가득 채웠다. 그리고 자신의 친구들을 모델 삼아 인생에 근심 따위는 하나도 없는 듯한 환상적인 작품을 완성했다.

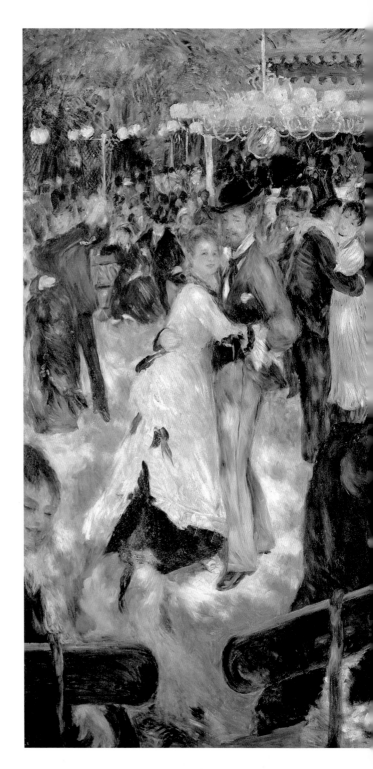

1876년, 캔버스에 유채, 131×175cm,
오르세 미술관, 프랑스(파리)

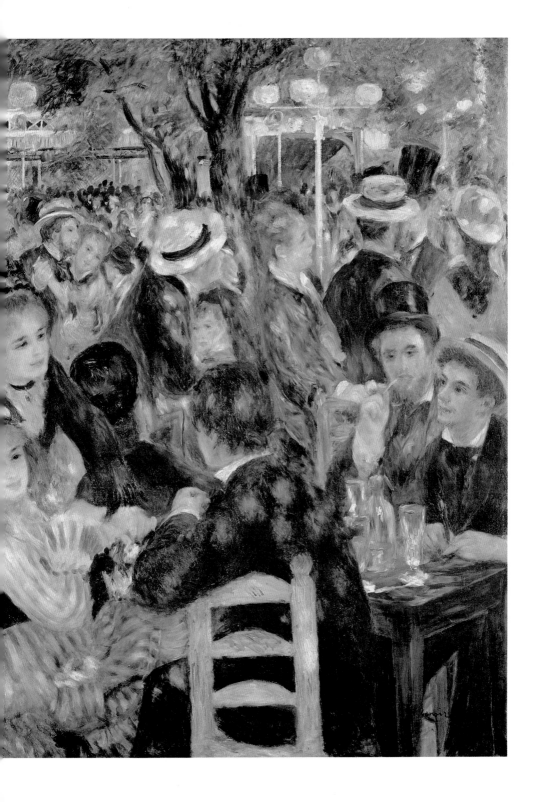

이상의 낙원 타히티를
환상적으로 미화하다

〈향기로운 대지〉Te Nave Nave Fenua

폴 고갱 Paul Gauguin, 1848-1903년, 프랑스

성적 매력을 가득 담고 있다

고갱은 화가로 성공하기 위해 타히티섬으로 떠났다. 그의 기대와는 달리 당시 타히티는 그가 동경하던 원시적인 낙원과는 거리가 먼 어두운 식민지 모습을 하고 있었다. 결국 고갱은 자신의 예술적 영감을 위해 일부러 환상이라는 색안경을 끼고 타히티를 바라보기로 했다.

타히티에서 고갱은 성적으로 상당히 개방적이었다. 그는 현지에서 만난 어린 원주민을 아내로 맞아 그녀를 구약 성서에 등장하는 이브에 빗대어 그리기도 했다. 그 작품이 바로 〈향기로운 대지〉다.

그런데 이 작품의 원제에 사용된 향기로운Te Nave Nave이라는 수식어는 현지에서 성적인 의미를 내포한다고 한다. 그 뉘앙스를 제대로 알지 못한 채 제목을 그대로 받아들이면 향기롭다는 형용사에 깜빡 속을 수 있다.

프랑스에 귀국한 고갱은 파리에서 개인전을 열었는데 이 작품은 프랑스어로 옮기지 않고 현지어를 활용한 제목 그대로 전시했다. 하지만 지나치게 이국적이었던 탓인지 프랑스 사람들에게 받아들여지는 데 실패하고 말았다. 이는 비단 제목 때문만은 아니었다. 그림 가운데를 차지하고 있는 기괴한 빨간 새 역시 전

통 서양 회화에서는 잘 다루지 않은 소재였기에 관객들이 공감하기 어려웠을 것으로 보인다.

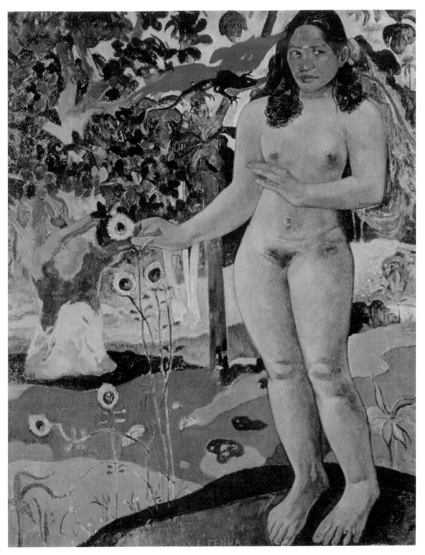

1892년, 캔버스에 유채, 91.3×72.1cm, 오하라 미술관, 일본(구라시키)

비현실적인 풍경이 사랑받던 시대

〈모르트퐁텐의 추억〉Souvenir de Mortefontaine

카미유 코로Camille Corot, 1796-1875년, 프랑스

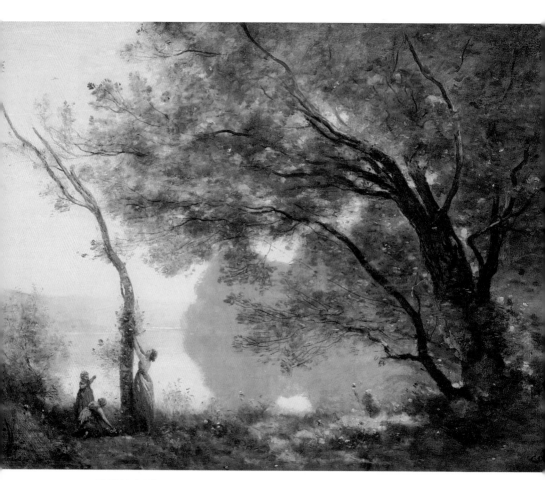

1864년, 캔버스에 유채, 65×89cm, 루브르 박물관, 프랑스(파리)

현실을 바탕으로 상상력을 덧입힌 코로의 세계

코로는 60대에 이르러서야 프랑스 미술계의 거장이 되었다. 자기만의 색깔이 담긴 풍경화를 그리기 시작한 것도 이즈음이다. 은회색 안개가 낀 듯한 서정적인 그의 작품은 당시에도 매우 인기가 있었는데 그만큼 위작이 많기로 유명하다. 심지어 '코로는 평생 1000점을 그렸는데 그중 1500점은 미국에 있다.'라는 농담이 떠돌 정도다.

많은 사람이 풍경화라 하면 현실 풍경을 그대로 그린 그림이라 생각한다. 하지만 이는 근대에 해당하는 개념이다. 실제로는 현실 풍경을 이상적으로 연출한 비현실적인 풍경화가 더 오랫동안 사랑받아 왔다.

코로의 만년 작품 중 하나인 이 작품 역시 추억이라는 제목이 붙었지만 현실 풍경을 그린 작품이 아니다. 있는 그대로의 경치를 그린 후 상상을 덧입히기에 능했던 코로는 야외에서 스케치한 풍경을 기초로 삼아 자기만의 환상 세계를 완성했다. 이후 그의 후배 격인 인상파 화가들이 등장하고 나서야 프랑스에서도 실물을 묘사한 현실 풍경화가 점차 인정받기 시작했다.

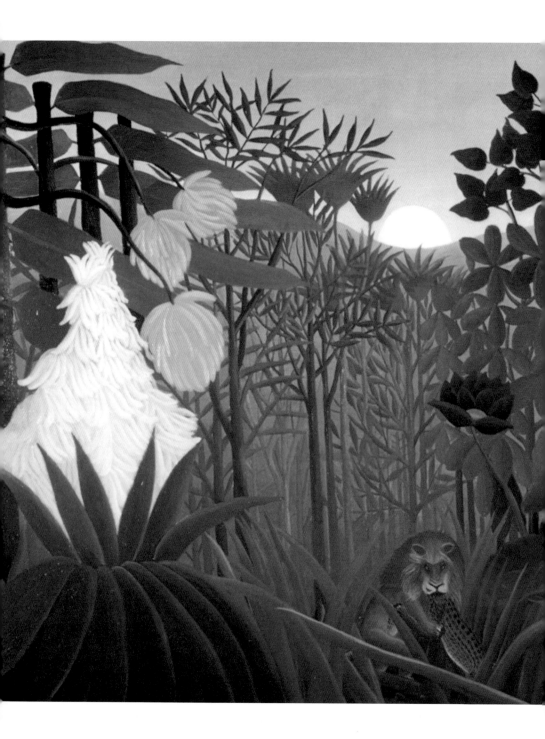

파리의 꽃들이
흐드러지게 핀
정글의 비밀

〈사자의 식사〉
The Repast of the Lion

앙리 루소
Henri Rousseau, 1844~1910년, 프랑스

1907년경, 캔버스에 유채,
113.5×160cm,
메트로폴리탄 미술관, 미국(뉴욕)

정글을 본 적 없는 루소

루소는 인상파와 같은 시대에 활동했지만 미술사에는 소박파Naive Art⁎로 이름을 남겼다. 루소는 파리 세관 사무소에서 일했기에 세관원을 뜻하는 프랑스어인 두아니에Le Douanier 루소라 불리기도 했다. 그는 고흐와 마찬가지로 정규 미술 교육을 받은 적 없이 독학으로 그림을 그렸다. 그래서 초기 작품은 원근감도 없고 유치하다는 혹평을 받곤 했다. 그러나 서서히 자신의 작품 세계를 인정받아 나갔다. 피카소가 루소를 칭송하며 연회를 연 일화는 꽤 유명하다.

〈사자의 식사〉는 루소가 정글을 무대로 그린 여러 작품 중 하나다. 이 작품을 얼핏 보면 정글 풍경 같지만 정글에 없는 관엽 식물에 속하는 꽃을 함께 그려 넣었다. 사실 그는 정글을 실제로 본 적이 없기 때문이다. 루소는 그저 파리 식물원에서 스케치한 식물을 배경으로 정글의 동물과 콜라주해 작품을 완성했다. 그 결과 비현실적이고 환상적인 루소만의 정글이 탄생했다.

• 　미술사상 특정 유파를 지칭하는 것이 아니라 일부 작가의 작품 성향을 나타내는 말이다. 고전적인 기법을 무시하고 일상적인 풍경 등의 주제를 새로운 방식으로 천진하게 표현했다. 대표 화가로는 루소 외에도 세라핀Seraphine, 루이 비뱅Louis Vivin 등이 있다.

루브르궁이 이렇게나 무너진 이유는?

〈폐허가 된 루브르 대회랑의 상상도〉Vue imaginaire de la Grande Galerie du Louvre en ruines

위베르 로베르Hubert Robert, 1733-1808년, 프랑스

예술의 영원성을 시사한 카프리치오

로베르는 프랑스 왕비 소유인 마리 앙투아네트의 마을Hameau de la reine[*]을 디자인한 인물로 유명하다.

　로베르는 정원 디자이너 외에 폐허가 된 풍경을 주제로 작품 활동을 했던 화가로도 유명한데 그 덕분에 그의 또다른 별명은 폐허의 로베르다. 로베르는 프랑스 혁명 이후 루브르궁을 미술관으로 바꿀 때 회화 관리자로 일하기도 했다.

　이 작품은 로베르의 카프리치오다. 물론 당시 루브르궁은 매우 황폐한 상태였다. 하지만 이 정도로 심각한 상태는 아니었다.^{**} 이 그림 속에는 나폴레옹Napoléon I이 이탈리아에서 약탈한 〈벨베데레의 아폴로〉Apollo del Belvedere가 현존하는 대리석 모작이 아닌 원작 청동상 형태로 그려져 있다. 그런데 이 동상은

●　베르사유 궁전 지구에 자리 잡은 작은 시골 마을로 농가 10여 채가 커다란 호수를 둘러싼 형태다. 18세기 당시 귀족들 사이에서는 마을을 소유해 시골 생활을 체험하는 것이 유행이었는데 이 마을 역시 마리 앙투아네트의 취미 생활을 위해 만들었다.

●●　1792년 루이 16세가 탕플탑에 감금된 후 군중들은 튀일리궁 등에 있는 왕실 재단을 닥치는 대로 약탈하고 파괴했다. 루브르궁에 있던 왕실 소유의 수많은 예술 작품 역시 혁명 정부가 몰수했다.

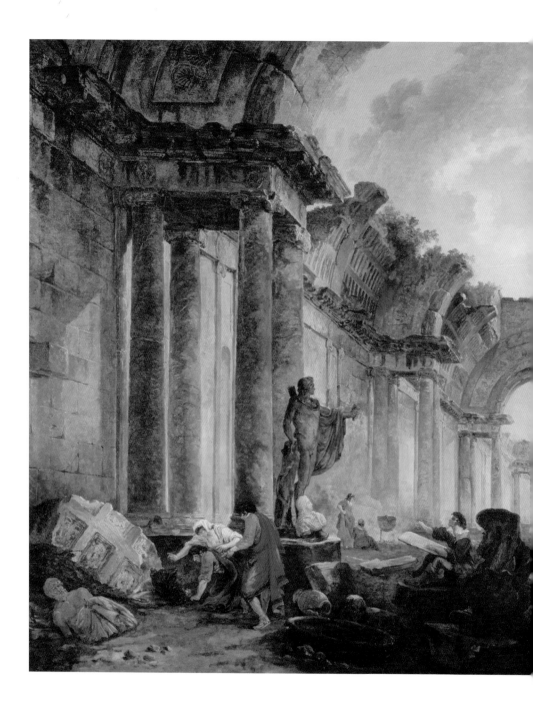

1797년 나폴레옹이 이탈리아 원정에서 전리품으로 가져온 것이다. 따라서 이 그림이 제작된 1796년에는 루브르에 없었다. 게다가 아폴로 발치에서 조각을 소묘하는 사람도 등장한다. 오른쪽 앞에는 당시 루브르가 소장하고 있던 미켈란젤로의 〈죽어 가는 노예〉가 보인다.

로베르는 이 시대 절대적인 미의 규범이라 여기던 〈벨베데레의 아폴로〉상을 폐허 한가운데, 그것도 원작 모습으로 그려 예술의 영원함을 시사하고자 했다. 108쪽에 실린 그림 〈루브르 대회랑 보수 계획〉과 비교하면 매우 대조적이다.

1796년, 캔버스에 유채, 115×145cm,
루브르 박물관, 프랑스(파리)

⟨루브르 대회랑 보수 계획⟩ Projet d'amenagement de la Grande Galerie du Louvre en 1796

위베르 로베르

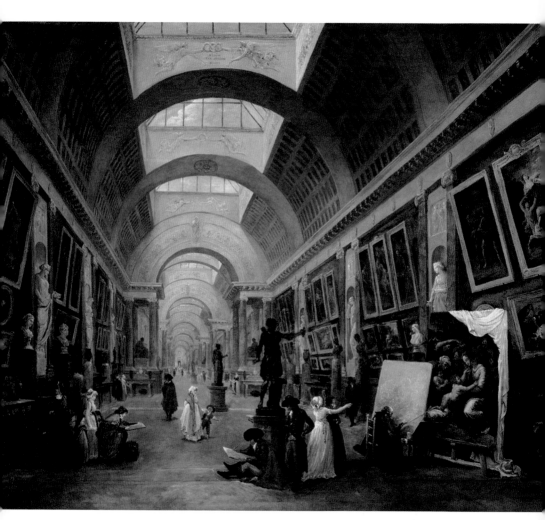

1796년, 캔버스에 유채, 112×143cm, 루브르 박물관, 프랑스(파리)

왕실에 숨은 반전

죽어도 버리지 못할 허영과 자존심

거울에 비친 사람들은 누구일까?

〈시녀들(라스 메니나스)〉Las Meninas

디에고 벨라스케스Diego Velázquez, 1599~1660년, 스페인

캔버스 속 주인공은 국왕 부부가 아니다

벨라스케스의 대표작이라고 할 수 있는 작품이다.

그림 속 마르가리타 공주Margarita Teresa de España(122쪽) 뒤로는 거울이 하나 있다. 그 거울에 비친 부부는 스페인 국왕 펠리페 4세Felipe IV(120쪽 그림 참고)와 마리아나 왕비Mariana de Austria다. 그래서 흔히 그림에서 왼쪽에 서 있는 벨라스케스가 국왕 부부의 초상을 캔버스에 담고 있는 상황이라는 설이 제기되곤 한다.

하지만 이는 있을 수 없는 일이다. 지금까지 궁정 화가인 벨라스케스가 국왕 부부를 그린 초상 중 부부를 함께 담은 작품은 전해지지 않는다. 게다가 당시 왕후 귀족 초상화는 한 사람씩 따로 그린 뒤 한 쌍이 되도록 합치는 게 일반적이었다. 앞서 제기된 설이 말도 안 되는 이유다.

물론 훨씬 편안해 보이는 사적인 초상화가 존재할 수는 있다. 하지만 웃음소리를 내는 것조차 꺼리던 스페인 합스부르크가 궁정에서는 도무지 상상할 수 없는 일이다. 즉 신뢰해 마지않았던 벨라스케스의 작업실을 펠리페 4세가 왕비를 대동해 잠시 방문했고 그 모습이 거울에 비쳤을 뿐이라는 추측이 가장 적절하다.

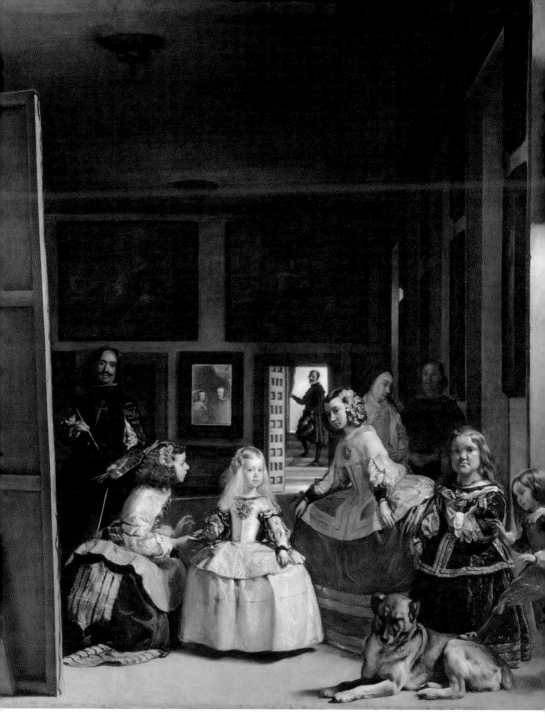

1656년, 캔버스에 유채, 318×276cm, 프라도 미술관, 스페인(마드리드)

덧붙이자면 이 거울 트릭은 당대 스페인 궁정에 있던 얀 반에이크Jan van Eyck의 작품 〈아르놀피니 부부의 초상〉을 떠올리게 한다. 그림 한가운데 거울을 주목해 보라. 그 거울 속에는 반에이크로 추정되는 인물이 조그맣게 그려져 있다. 벨라스케스도 이 그림의 영향을 받았을지도 모른다.

〈아르놀피니 부부의 초상〉The Arnolfini Portrait

얀 반에이크 Jan van Eyck, 1390?-1441년, 네덜란드

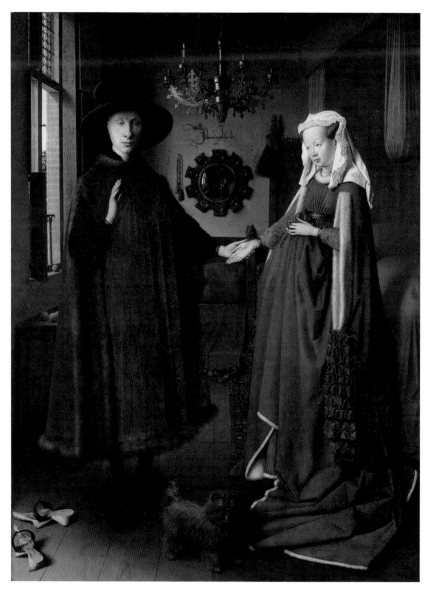

1434년, 패널에 유채, 81.9×59.9cm, 내셔널 갤러리, 영국(런던)

미모의 화가가 그린
왕비의 가장 아름다운 모습

〈장미를 든 마리 앙투아네트〉La reine Marie-Antoinette dit "à la Rose"

엘리자베스 루이즈 비제 르브룅 Elizabeth Vigée-Le Brun, 1755-1842년

눈길을 사로잡는 앙투아네트의 매끄러운 살결

프랑스 왕비 마리 앙투아네트는 아름다운 여성을 좋아했다. 왕비에게 총애받는
궁정인이 되려면 귀족으로서의 지위보다 미모가 뛰어나야 했다고 전해질 정도
다. 그래서인지 마리 앙투아네트는 비제 르브룅을 특히 총애했다. 44쪽에 실린
그녀의 자화상을 살펴보면 그녀가 매우 아름다웠음을 알 수 있다.

　게다가 비제 르브룅은 같은 여성이기에 왕비의 요구에 더 세심히 응할 수 있
다. 비제 르브룅은 모델의 가장 아름다운 부분을 돋보이게 표현하는 데 뛰어났
다. 사실 마리 앙투아네트는 얼굴이 긴 편이었고 합스부르크가 특유의 돌출된
턱을 소유하고 있었다. 그런데 비제 르브룅이 그린 초상화에서는 그러한 단점이
눈에 띄지 않는다. 그보다는 왕비의 매끄러운 살결에 눈길을 빼앗긴다.

　반면 116쪽 그림에서 표현된 왕비의 모습은 사뭇 다르다. 궁정 화가가 아니라
혁명 당원이자 매우 정치적이었던 자크 루이 다비드Jacques Louis David는 왕비의
아래턱 따위는 아랑곳하지 않았다. 그는 1793년에 사형 판결을 받고 단두대로
끌려가는 그녀의 모습을 뻔뻔하게도 이토록 추하게 스케치로 남겼다.

　두 작품이 모두 동일한 인물을 모델로 삼은 그림이라니 실로 놀랍지 않은가?

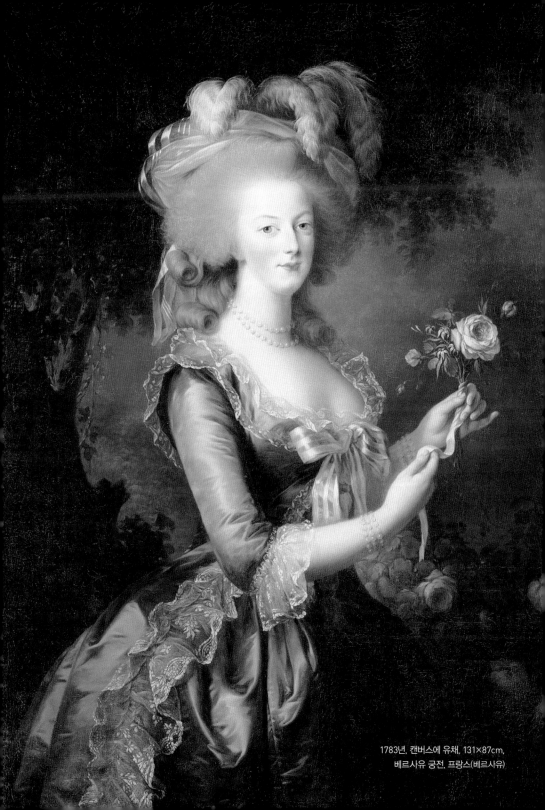

1783년, 캔버스에 유채, 131×87cm,
베르사유 궁전, 프랑스(베르사유)

〈단두대로 가는 길의 마리 앙투아네트〉Marie Antoinette on the Way to the Guillotine

자크 루이 다비드Jacques Louis David, 1748-1825년, 프랑스

1793년, 연필, 루브르 박물관, 프랑스(파리)

훌륭한 초상화가의 조건은?

<〈뮐베르크의 카를 5세〉The Emperor Charles V at Mühlberg

티치아노 베첼리오Tiziano Vecellio, 1488?-1576년, 이탈리아

합스부르크가의 주걱턱을 조심스럽게 그리다

고대 로마 황제의 기마상騎馬像*을 방불케 하는 그림 속 인물은 스페인 합스부르크 가문의 창시자다. 스페인 왕으로는 카를로스 1세Carlos I de España이며 동시에 신성 로마 제국 황제였기에 카를 5세Karl V라고도 칭한다.**

16세기 르네상스 시대 베네치아를 중심으로 활동한 회화 유파인 베네치아파 최대의 화가 티치아노는 카를 5세와 그의 아들 펠리페 2세Felipe II에 이르기까지 2대째 스페인 왕으로부터 총애를 받았다. 그는 초상화 실력도 뛰어난 편이었는데 이 명망 높은 군주를 신성 로마 황제의 모습으로 표현한 것을 보면 그의 실력을 짐작할 수 있다.

종교 개혁 당시 루터계 개혁파에 속했던 권력층인 프로테스탄트 제후와 맞

* 황제나 정복자, 승리자 등을 기리기 위한 기념상으로 말에 올라탄 모습을 조각이나 그림으로 표현한다. 고대 그리스·로마를 시작으로 19세기까지 다양한 형태의 기마상이 현전한다.

** 해가 지지 않는 스페인을 이끈 국왕이라 불린 카를로스 1세는 통일된 최초의 스페인 왕이다. 스페인 합스부르크 왕가 시기를 문화적으로는 '황금 세기'라고도 일컫는데 이때 문학과 회화 등 모든 영역에서 천재적인 예술 창작가가 쏟아져 나왔기 때문이다.

서 싸우는 작품 속 황제의 모습은 용맹스럽기만 하다. 그가 들고 있는 긴 창은 그가 가톨릭 수호자임을 상징하는데 신성 로마 황제의 임무가 바로 로마 교회 (가톨릭) 방어였기 때문이다.

물론 이 와중에도 티치아노는 뛰어난 초상화가의 덕목을 잊지 않았다. 중요한 고객인 황제를 이상화해 표현한 것이다. 합스부르크가 특유의 주걱턱을 매우 조심스럽게 그린 것이 이를 잘 나타낸다.

1548년, 캔버스에 유채, 332×279cm, 프라도 미술관, 스페인(마드리드)

국왕의 초상화가 이토록 초라하다니

〈스페인 펠리페 4세〉Felipe de España

디에고 벨라스케스Diego Velázquez, 1599~1660년, 스페인

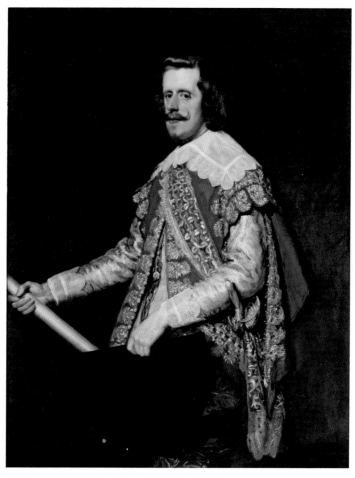

1644년, 캔버스에 유채, 130×99.5cm, 프릭 컬렉션, 미국(뉴욕)

명문가의 프라이드와는 달리 국정은 내리막길

스페인 합스부르크 왕가의 초상은 다른 나라 왕가의 초상화에 비하면 화려하지도 않고 오히려 초라해 보인다. 이런 특징은 펠리페 4세의 조카이자 사위인 루이 14세Louis XIV의 초상화(129쪽 그림 참고)와 비교하면 한눈에 알 수 있다. 이는 스페인 궁정의 예의범절 때문이었다. 유럽 최고 명문인 스페인 합스부르크가는 존재 자체에 위엄이 깃들어 있으니 겉만 번지르르한 호화로운 연출 따위는 필요 없다는 사고방식이 강했다.

그러나 한때 '해가 지지 않는 나라'라 칭송받던 스페인 왕국도 펠리페 4세 때부터 쇠퇴의 길을 걷기 시작했으며 국가 안팎으로 많은 문제가 발생했다.•

펠리페 4세의 거의 유일한 공적은 그가 수집한 방대한 미술품들이다. 현재 마드리드 프라도 미술관이 소장하는 작품 대다수가 당대 컬렉션일 정도로 공헌한 바가 크다.

펠리페 4세는 가장 주요한 임무라 할 수 있는 왕위 계승에도 결과적으로 실패했다. 오랜 기간 반복된 근친결혼의 폐해로 후임자인 카를로스 2세Carlos II는 자손을 남기지 못한 채 세상을 떠난다. 스페인 합스부르크 왕가는 그를 마지막으로 1700년에 결국 몰락하고 만다.

• 펠리페 4세는 실질적인 국정을 올리바레스 백작comte-duc d'Olivarès에게 위임한 채 수장 역할을 제대로 수행하지 않았다. 결국 이 시기 스페인은 정치 부패와 내부 군사 대립, 더불어 30여 년 동안 이어진 전쟁과 패배로 발생한 재정 위기 등에 시달려야 했다.

고작 여덟 살 소녀의 위엄

〈푸른 드레스를 입은 마르가리타 공주〉Infanta Margarita Teresa in a Blue Dress

디에고 벨라스케스Diego Velázquez, 1599-1660년, 스페인

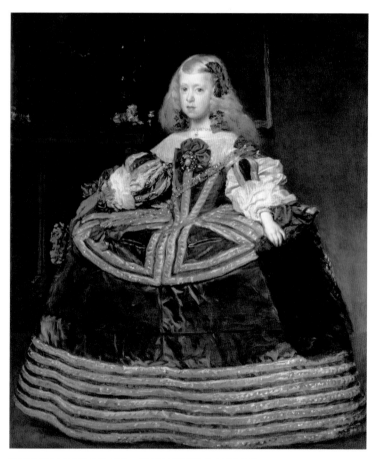

1659년, 캔버스에 유채, 127×107cm, 빈 미술사 박물관, 오스트리아(빈)

공주에게 드리운 스페인 왕가의 위태로운 그림자

스페인 왕 펠리페 4세와 빈에서 온 왕의 조카딸 마리아나 사이에서 태어난 마르가리타 공주를 그린 작품이다. 훗날 그녀는 어머니의 남동생인 신성 로마 제국 황제 레오폴트 1세Leopold I와 혼인한다. 열한 살 연상인 숙부와 결혼한 것이다.

궁정 화가 벨라스케스는 마르가리타의 성장 과정을 여러 장의 그림으로 남겼다. 이 그림은 약혼자였던 숙부가 보낸 모피 머프muff˙를 손에 쥐고 있는 공주를 그린 것이다.

벨라스케스가 그린 마르가리타 공주의 초상은 그 순간의 분위기를 날카롭게 포착한 것이 특징이다. 이 그림 역시 당대 스페인 왕가가 처한 위태로운 상황이 고스란히 느껴진다. 공주도 실제 나이보다 어른스럽게 그려졌다. 그녀의 가냘픈 어깨 위에 왕가의 미래가 달려 있었던 상황 탓이다.

안타깝게도 마르가리타는 후계를 잇지 못한 채 스물한 살의 젊은 나이로 죽음을 맞이한다. 남동생인 카를로스 2세도 후세 없이 사망했기에 스페인 왕위 계승권은 우여곡절 끝에 결국 합스부르크가가 아닌 프랑스의 부르봉가˙˙로 넘어가게 되었다.

- ● 　모피 뒷면에 헝겊을 덧대 토시 모양으로 만든 뒤 양쪽으로 손을 넣는 방한 용구다.
- ●● 　16세기 말-19세기 초까지 이어진 프랑스 대표 왕가다.

두 다리로 설 수조차 없었던 최후의 왕

〈카를로스 2세〉Carlos II

후안 카레뇨 데 미란다Juan Carreño de Miranda, 1614-1684년, 스페인

근친결혼의 결말은 결국 합스부르크가의 단절

궁정 화가 데 미란다가 그린 이 초상화는 카를로스 2세의 실물과는 아주 거리가 먼, 그를 이상화한 작품이다. 카를로스 2세는 태어날 때부터 병약해 체력이 약했고 지적 장애까지 있었다. 실제로는 그림처럼 당당히 혼자 서지도 못했다. 두 번 결혼했으나 당연히 후계를 남기지 못한 채 세상을 떠났다.

카를로스 2세의 장애는 오랜 기간에 걸친 근친결혼이 원인으로 여겨진다. 그는 아버지인 펠리페 4세와 빈에서 온 아버지의 조카딸(왕비) 사이에서 태어났다. 누나인 마르가리타 공주는 빈에 있는 숙부와 결혼했다.

어째서 이 두 집안은 근친결혼을 반복했을까? 이는 합스부르크가에 필적할 가톨릭 명문가가 달리 없었기 때문이다. 게다가 또 다른 가톨릭 명문인 프랑스 부르봉가와 결혼이 이루어지면 왕위 계승을 두고 문제가 생길 가능성이 컸다. 실제로 카를로스 2세가 서거한 뒤 왕위를 이은 사람은 그의 이복 누이와 결혼한 루이 14세의 손자 필리프(펠리페 5세Felipe V)였다.

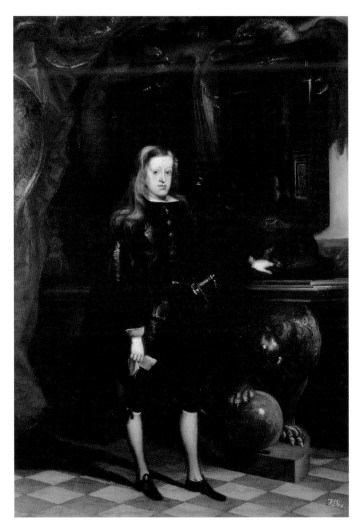

1675년경, 캔버스에 유채, 201×141cm, 프라도 미술관, 스페인(마드리드)

초상화 맞선이 낳은 비극

〈마리 드 메디시스의 초상을 받는 앙리 4세〉Henry IV Receives the Portrait of Marie De Medici

페테르 파울 루벤스Peter Paul Rubens, 1577-1640년, 벨기에(바로크 시대 플랑드르)

날씬한 미녀의 모습은 어디에

사랑의 신 아모르Amor와 결혼의 신 히멘Hymen이 프랑스 왕 앙리 4세Henri IV에게 토스카나 대공의 딸 마리 드 메디시스Marie de Médicis의 초상화를 보여 준다. 그림에서 투구를 쓰고 있는 프랑스 의인상은 왕 뒤에서 "그녀로 결정하세요."라며 속삭인다. 구름 위에 앉아 이를 지켜보는 신은 유피테르Jupiter와 유노Juno다. 이들은 루벤스의 연작에서 앙리와 마리의 모습을 겸해 등장하기도 한다.[•]

마리가 결혼을 위해 프랑스에 오기 전까지 그 둘은 단 한 번도 만난 적 없이 초상화 교환만으로 결혼을 약속했다. 스물일곱의 신부는 왕족에 걸맞은 위엄을 갖추고 있었지만 조금 통통한 편이었고 평소 앙리 4세 취향인 날씬하고 우아한 미인상은 아니었다. 초상화 속 날씬하던 열일곱 소녀 마리밖에 알지 못한 앙리 4세는 처음 신부를 보았을 때 "속았다!"라며 분노했다. 결국 마리는 유노와 마찬가지로 남편의 바람기 때문에 괴로워하며 결혼 생활을 이어 가야 했다.

• 〈마리 드 메디시스의 생애〉The Life of Marie de Medici 연작 시리즈는 〈마리 드 메디시스의 초상을 받는 앙리 4세〉를 포함해 총 스물네 장이다.

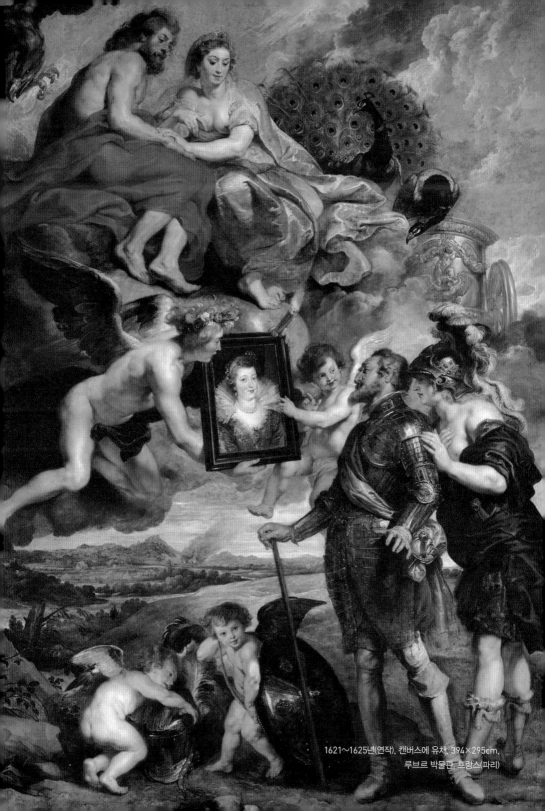

1621~1625년(연작), 캔버스에 유채, 394×295cm,
루브르 박물관, 프랑스(파리)

아름다운 곱슬머리는 가짜

〈루이 14세의 초상〉Portrait de Louis XIV

시아신트 리고 Hyacinthe Rigaud, 1659-1743년, 프랑스

패션이 낳은 거짓말

위풍당당한 태양왕의 모습이 압도적이다. 리고의 대표작인 이 작품은 절대 왕정의 화신다운 기품과 위엄을 겸비한 루이 14세의 60대 전반 모습이다. 어린 시절 발레를 했던 왕은 각선미가 자랑이었던 데다 누구보다도 키가 커 보이고 싶었기에 하이힐을 신고 있다. 물론 하이힐은 당시 유행하던 패션 스타일이었고 루이 14세만 신었던 것은 아니다.

또 다른 당대 패션 아이템은 가발이다. 그림 속 왕의 머리카락 역시 가발이다. 왕의 침실에서는 매일 아침 '기상 의식'˙이 치러졌다. 참석이 허락된 궁정인이 모두 모이면 그 자리에서 이발 담당관이 가발 두 개를 내밀었는데 왕은 그날 쓰고 싶은 가발을 직접 골랐다. 체면을 매우 중시했던 루이 14세답다.

이 가발 스타일의 유행은 점차 궁정인 모두에게 퍼져 나갔다. 그리하여 나중에는 가발 쓰는 것 자체를 매너로 여기게 되었다.

˙ 루이 14세는 매일 아침 8시 30분에 일어나 머리를 빗고 면도를 한 뒤 왕족들을 접견하면서 동시에 가발을 쓰고 옷을 입었다. 그는 질병으로 머리카락이 많이 빠져 항상 가발을 착용했다.

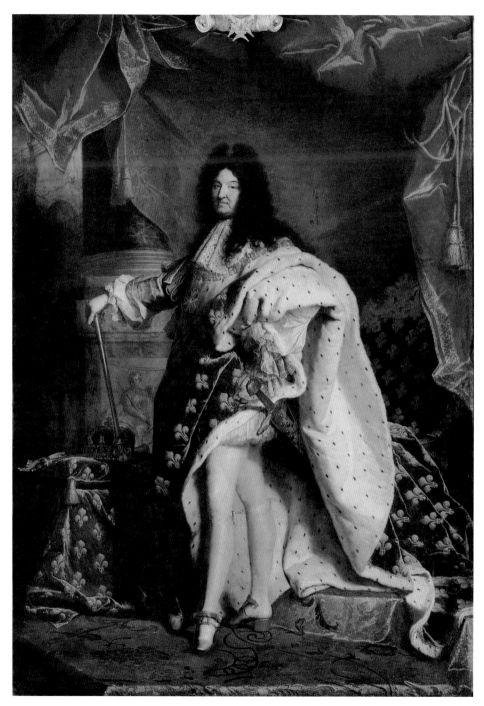

1701년, 캔버스에 유채, 277×194cm, 루브르 박물관, 프랑스(파리)

궁정 화가의 아첨

〈베스타의 사제로 분한 퐁파두르 부인〉Madame de Pompadour as vestal

프랑수아 위베르 드루에François Hubert Drouais, 1727-1775년, 프랑스

애인에게 처녀성을 요구한 모순

루이 15세Louis XV의 공식적인 정부情婦 퐁파두르 부인Marquise de Pompadour의 만년을 담은 초상화다. 그녀가 좋아했던 화가 드루에가 그렸다. 퐁파두르 부인은 이 작품이 그려지고 1-2년이 지난 뒤 세상을 떠났다.

드루에는 퐁파두르 부인을 고대 로마 화로火爐의 여신 베스타Vesta를 모시는 사제로 표현했다. 그의 특기인 이른바 분장 초상화다. 고대에 베스타의 사제로 선택받으려면 순결을 잃지 않은 처녀여야 했다. 사제의 주요 임무는 화로의 여신을 모시며 성스러운 불이 꺼지지 않도록 지키는 일이었다. 그림 속 퐁파두르 부인의 손에도 사제에 관한 책이 들려 있고 오른쪽 회로에는 성스러운 불이 타오르고 있다.

그런데 국왕의 정부인 퐁파두르 부인이 신성한 처녀로 분하다니 도대체 무슨 의미일까? 말하자면 이 작품은 부인의 육체가 아니라 정신이 순결하다는 사실을 강조하고 있다. 물론 궁정 초상화가인 드루에게 퐁파두르 부인의 존재는 든든한 버팀목과 같았으니 어느 정도 아첨이 들어 있다는 사실을 부정할 수는 없다.

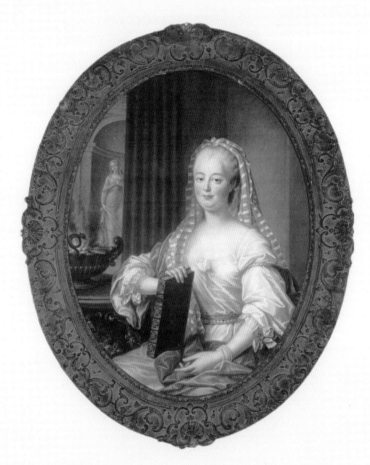

1763년경, 캔버스에 유채, 100×81cm, 스튜어트 박물관, 캐나다(몬트리올)

60대 후반이 이렇게나 젊다고?

〈엘리자베스 1세 무지개 초상화〉Rainbow Portrait of Queen Elizabeth I

아이작 올리버 Isaac Oliver, 1565?-1617년, 영국

초인적인 여왕의 힘을 강조한 전략적 초상화

엘리자베스 1세Elizabeth I가 60대 후반일 무렵에 그린 초상화다. 그런데 그림 속 여왕은 도저히 60대 후반으로 보이지 않는다. 사실 여왕이 실제 노년기에 이를 때까지 젊음과 미모를 유지했던 것은 아니다. 나이를 먹었지만 여전히 젊어 보이고 싶었던 여왕은 화가가 주름을 그리는 것을 허락하지 않았고 피부를 매우 하얗게 표현하도록 했다. 하얀 피부가 당시 미인이 갖춰야 할 조건 중 하나였기 때문이다. 만약 이 초상화에 속은 상태에서 그 무렵의 여왕과 마주했다면 아마 크게 놀랐을지도 모른다. 벽에 회반죽을 바른 듯 두꺼운 화장과 독신 여성이 관습적으로 입어야 했던 가슴 부근을 노출한 드레스로 오히려 여왕의 주름이 눈에 띄었을 테니 말이다.

여왕에게 초상화는 실제 모습을 잘 담아내는 그림이라기보다 이미지 전략을 꾀하는 수단이었다. 오른손으로 잡고 있는 무지개 위에는 "태양이 없으면 무지개도 없다."Non Sine Sole Ires라는 라틴어가 적혀 있다. 여기서 무지개는 평화를 의미한다. 즉 국가에 평화를 가져오는 여왕이라는 뜻이다. 또 소매에 수놓은 뱀 문양은 여왕의 예지 능력을 의미한다. 결국 이 작품은 여왕의 초인超人적인 힘을

강조하기 위한 수단의 일종이었던 셈이다.

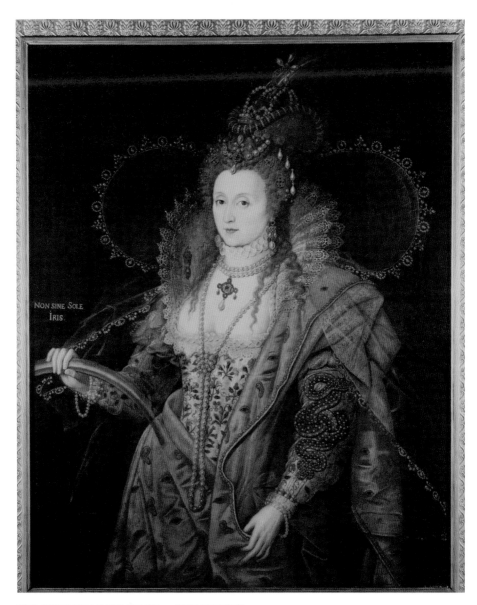

NON SINE SOLE
IRIS

1600~1602년, 캔버스에 유채, 127×99.1cm, 햇필드 하우스(영국)

과장된 아름다움의 주인공, 시시

〈오스트리아 왕비 엘리자베스의 초상〉Elizabeth, Empress of Austria

프란츠 빈터할터 Franz Winterhalter, 1805-1873년, 독일

미모로 유명한 왕비의 실제 모습

이 작품은 시시Sisi라는 애칭으로 알려진 미모의 오스트리아 왕비 엘리자베스 Elisabeth of Austria를 그린 그림이다.

초상화는 늘 거짓이 따르기 마련이다. 사람들이 지나치게 사실적인 초상화를 바라지 않는 것도 어쩌면 당연한 일이다.

빈터할터는 영국 빅토리아 여왕Queen Victoria과 프랑스 황후 외제니Eugénie de Montijo 등 19세기 유럽 최상위 고객을 보유한 인기 초상화가였다. 그러나 미술사 책에 그의 이름이 나오는 일은 매우 드물다. 국제적으로 맹활약했음에도 그는 살아생전에 화가로서 그리 높은 평가를 받지 못했다. 역사화를 최고로 치던 시기였기에 아무리 인기 초상화가라도 그 사실 자체가 예술가에게는 부끄러운 일이었다.

물론 또 다른 이유도 있다. 그의 그림은 모델을 지나치게 이상화해 아름답게만 표현했다. 게다가 대상의 내면성이 전혀 느껴지지 않는다는 한계가 있다. 이 초상화도 영원히 젊은 시시의 이미지를 사람들에게 확고하게 심어 주는 데는 성공했지만 실제 그녀의 사진(136쪽 그림 참고)을 보면 다른 점을 쉽게 알아차릴

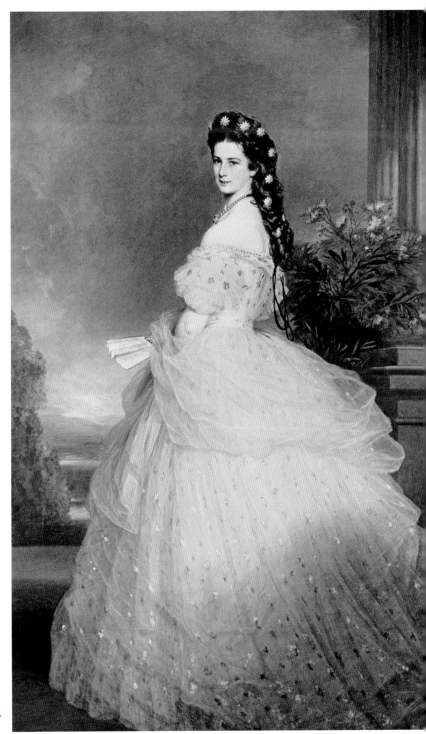

1864년,
캔버스에 유채,
255×133cm,
빈 미술사 박물관,
오스트리아(빈)

수 있다. 실제 시시는 평평한 어깨에 코도 그다지 높지 않다. 얼굴은 길고 약간 주걱턱을 가진, 빈터할터의 초상화 속 여인과는 다른 외모다.

〈헝가리 왕비 대관식 사진〉

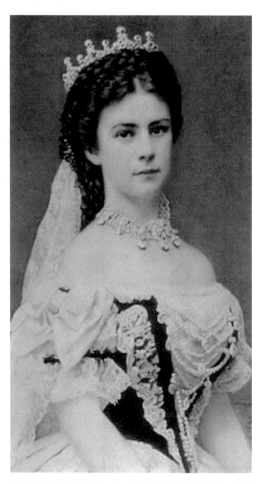

1867년(30세 전후인 시시의 모습. 미인이긴 하지만 초상화만큼은 아니다.)

제 5 장

설정에 숨은 반전

붓으로 편집한 역사적 왜곡

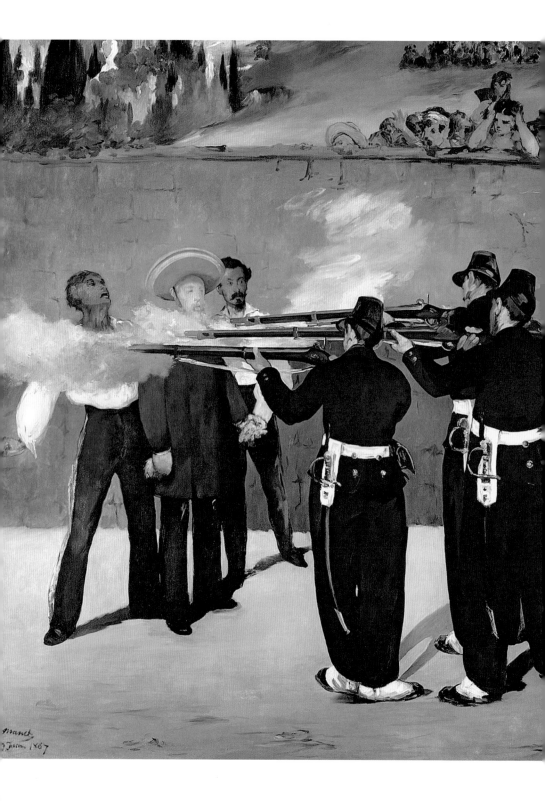

황제의 그릇된 정치를 비판하다

〈막시밀리안 황제의 처형〉
The Execution of Maximilian

에두아르 마네
Edouard Manet, 1832~1883년, 프랑스

1868년, 캔버스에 유채,
252×305cm,
만하임 시립 미술관, 독일(만하임)

마네는 실제 처형 장면을 보지 못했다

마네는 평소 스페인 회화를 좋아했다. 특히 이 작품에서는 스페인 궁정 화가 고야Francisco Goy의 〈1808년 5월 3일 마드리드〉El 3 de mayo en Madrid(141쪽 위 그림 참고)가 그에게 미친 영향이 뚜렷이 드러난다.

공화주의자였던 마네는 황제 나폴레옹 3세Napoléon III가 다스리던 제2제정 시대*에 이 그림을 그렸는데 황제의 그릇된 정치를 비판하는 의식을 담았다.

합스부르크가 출신인 막시밀리안 대공Maximilian I은 나폴레옹 3세가 추대한 멕시코 제국 황제였다. 그러나 몇 년 뒤 나폴레옹 3세에게 버림받아 황제 자리를 빼앗겼고 결과적으로 멕시코 임시 정부 세력에 붙잡혀 처형당했다. 마네는 자신의 작품을 통해 이 사건을 비판적으로 표현했다.

물론 마네가 멕시코에서 막시밀리안이 처형당하는 모습을 직접 눈으로 보았을 리 없다. 따라서 사실과는 다르게 묘사한 측면도 있다.(141쪽 아래 사진 참고) 가령 막시밀리안은 부하 두 명과 함께 총살되었는데 마네는 그를 부하 둘 사이에, 그것도 부자연스러울 정도로 한가운데에 배치했다. 마네는 이를 통해 순교자 이미지를 강조하려 했다.

또한 멕시코 임시 대통령이었던 베니토 후아레스Benito Pablo Juárez 휘하 병사들의 군복을 막시밀리안을 버린 프랑스군 군복과 흡사하게 그렸다. 실제 멕시코군 군복은 이렇게 생기지 않았다.

* 프랑스 제정 시대는 두 명의 나폴레옹이 나라를 장악하기 위해 세운 제국주의 정치 체제를 의미하는 시대 구분 용어다. 제1제정은 나폴레옹 1세가 나라를 다스린 1804~1815년을, 제2제정은 그의 조카 나폴레옹 3세가 다시 정권을 잡은 1852~1870년이다.

〈1808년 5월 3일 마드리드〉El 3 de mayo en Madrid

프란시스코 고야Francisco José de Goya y Lucientes, 1746-1828년, 스페인

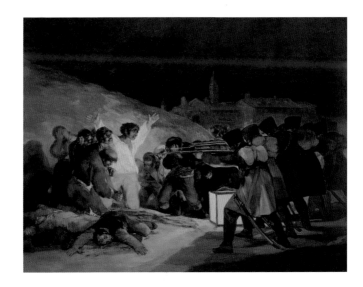

1814년,
캔버스에 유채,
266×345cm,
프라도 미술관,
스페인(마드리드)

〈공개 처형 당하기 직전 막시밀리안의 사진〉

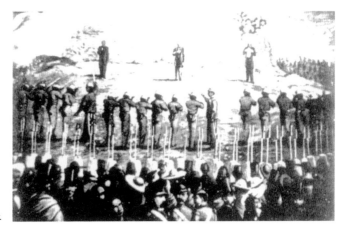

1867년. 실제로는
모자를 쓰지
않았다는 점도
마네의 그림과 다르다.

난파한 뗏목이
구조선을
만난 듯한 착각

〈메두사호의 뗏목〉
Le Radeau de la Méduse

테오도르 제리코
Théodore Géricault, 1791-1824년, 프랑스

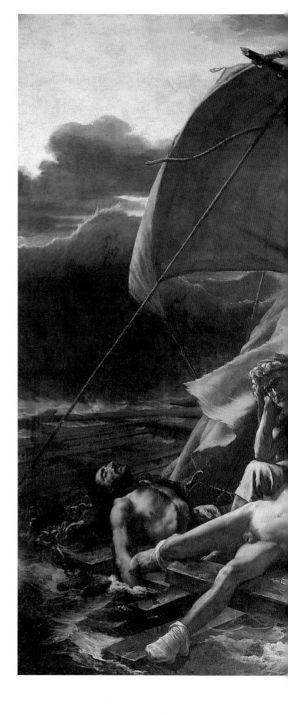

1819년, 캔버스에 유채,
491×716cm,
루브르 박물관, 프랑스(파리)

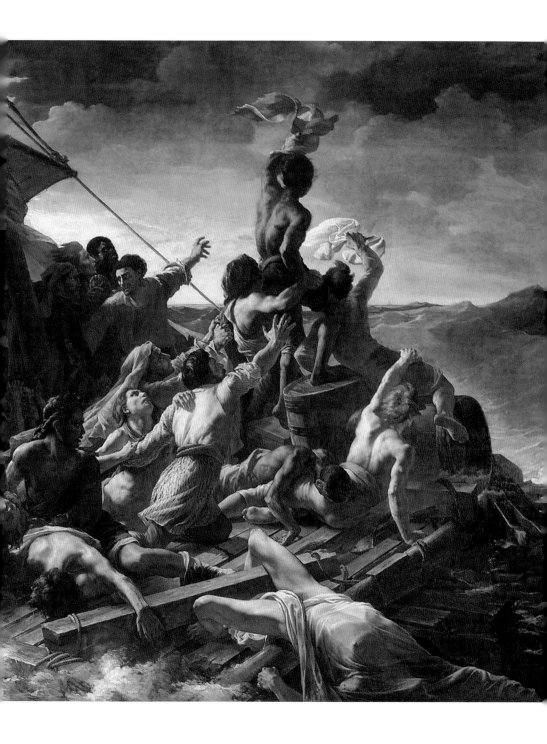

더 극적으로 연출된 뗏목 위 상황

낭만주의의 선구자인 제리코의 대표작이다. 당시 역사화만 사용할 수 있었던 가로 7미터, 높이 5미터짜리 대화면 화폭에 왕정복고 이후 프랑스를 발칵 뒤집어 놓은 사회적 사건을 하나 그려 넣었다.

1816년, 400명을 태운 해군 군함 메두사호가 세네갈 앞바다에서 난파했다. 구명보트 수가 부족했기에 보트에 올라타지 못한 150여 명은 급히 뗏목을 만들어 타야 했다. 그런데 구명보트가 뗏목을 끌지 못한다는 사실을 알아차린 보트 승무원이 뗏목과 연결된 로프를 끊어 버렸다. 졸지에 뗏목에 탄 사람들은 망망대해에 남겨졌고 구조를 기다리며 살아남아야 했다.

13일 동안이나 바다를 표류한 사람들은 구조되기까지 폭력과 살육 등 말 그대로 생지옥을 경험해야만 했다. 열다섯 명이 구조되었으나 결국 열 명만이 살아남았다.

제리코는 표류 13일째에 생존자들이 수평선 너머로 배 한 척을 발견하는 순간을 그렸다. 뗏목 앞부분에 선 남성의 포즈를 보면 마치 그들이 구조선에 발견되었을 때를 그린 것 같지만 사실 이때는 배가 뗏목을 보지 못한 채 그대로 지나친 순간이다.

당시 농민은 이렇게 살찔 수 없었다

〈농부의 결혼식〉The Peasant Wedding

피터르 브뤼헐Pieter Bruegel, 1525?-1569년, 네덜란드

도시의 교양인이 그린 이상적인 광경

브뤼헐은 농민들의 소박한 모습을 자주 그렸다. 그 때문인지 어떤 이들은 그를 농민 화가로 인식하곤 한다. 그러나 그는 도시 생활자였고 농민을 위해 그림을 그렸던 것도 아니다. 단지 주 고객인 도시 상류층 사람들이 브뤼헐에게 당시 어리석은 존재라 여기던 농민들을 익살스럽게 표현해 달라 주문했을 뿐이다.

브뤼헐이 그린 농민과 서민들은 모두 포동포동하게 살쪄 있다. 그런데 이는 당시 상상할 수도 없는 일이었다. 식량 수급률이 불안정한 시기였기에 기근이 너무도 당연한 일상처럼 농민들을 따라다녔기 때문이다. 따라서 브뤼헐의 작품 속 포동포동한 농민의 모습은 비현실적이다.

그림 속에서 사람들에게 나눠 주고 있는 음식은 푸딩 같은 디저트다. 이는 서민들이 결혼식 같은 큰 피로연 자리에 참석해야만 맛볼 수 있는 귀한 요리였다. 브뤼헐이 그린 소박하고 뚱뚱한 농민들의 모습은 부유한 도시 주민들의 시점에서 본, 어디까지나 현실과 동떨어진 이상적인 모습이었을 뿐이다.

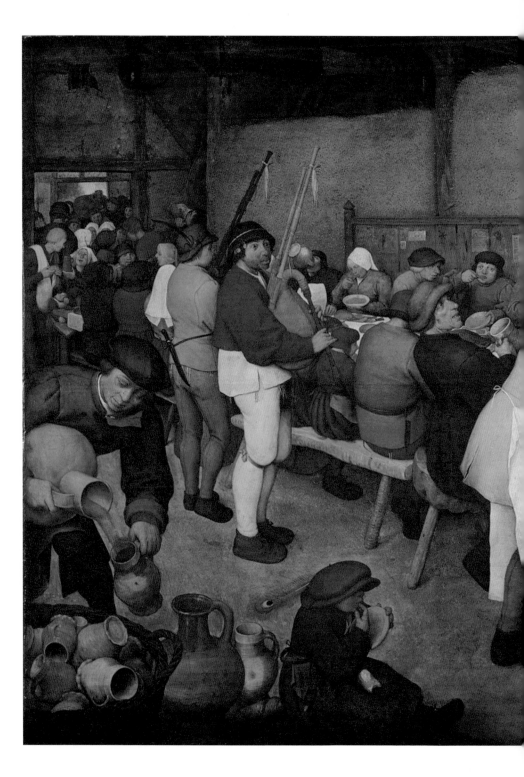

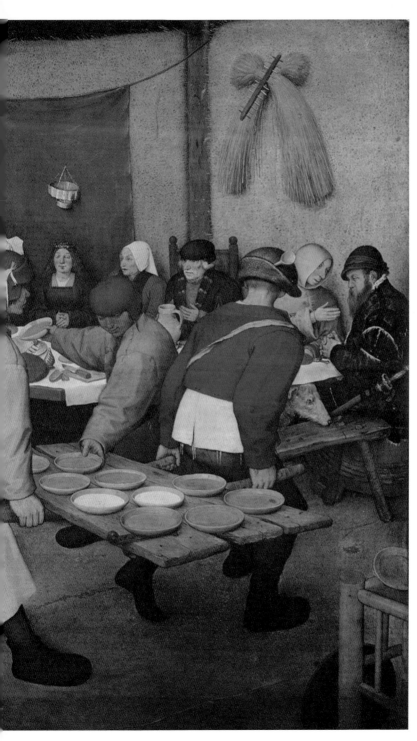

1568년경, 패널에 유채,
114×168cm,
빈 미술사 박물관,
오스트리아(빈)

나흘 만에 폐위된 여왕의 비극적인 최후

〈제인 그레이의 처형〉The Execution of Lady Jane Grey

폴 들라로슈Paul Delaroche, 1797-1856년, 프랑스

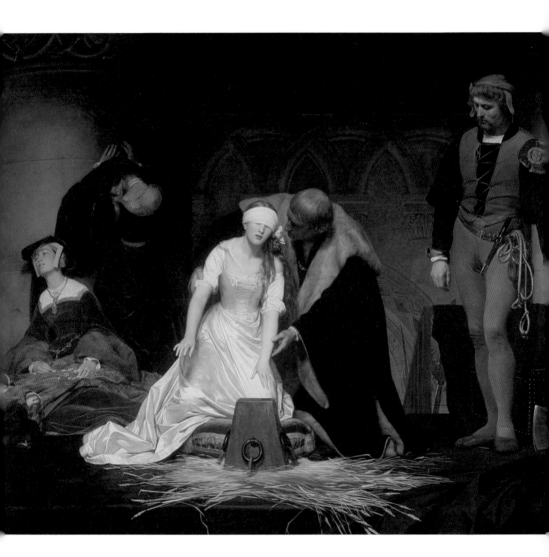

그녀의 처형은 야외에서 이루어졌다

이제 곧 처형될 것 같은 그림 속 젊디젊은 여성은 레이디 제인 그레이Lady Jane Grey다. 16세기 잉글랜드는 가톨릭과 영국 국교회(프로테스탄트) 사이에서 일어난 종교 내란으로 뒤숭숭했다. 그 와중에 국왕 에드워드 6세Edward VI가 사망했다. 당시 가장 유력한 왕위 계승자는 가톨릭 신자였던 이복 누이 메리 왕녀Mary I 였다.

그런데 정작 여왕이 된 사람은 노섬벌랜드 공작Duke of Northumberland의 며느리인 제인 그레이였다. 공작의 계략으로 여왕이 된 그녀는 선선대 국왕인 헨리 7세Henry VII의 증손녀이자 프로테스탄트 신자였다.

하지만 왕위에 오른 제인 그레이는 고작 나흘 만에 가톨릭교와 국민들의 반발로 시아버지, 남편과 함께 붙잡혀 어이없이 폐위되었다. 결국 왕좌에 오른 메리 여왕은 가톨릭으로 개종하면 죄를 사하겠노라 전했지만 제인 그레이는 개종을 거부하고 처형을 택했다.

이 작품은 그녀가 처형당하는 장면을 그린 것이다. 작품에서는 그녀가 마치 건물 내부에서 처형당한 듯 묘사했지만 실제로는 타워 그린Tower Green이라 불리는 런던탑 야외 공개 처형장에서 죽음을 맞이했다.

1834년, 캔버스에 유채, 246.4×297cm, 내셔널 갤러리, 영국(런던)

죽은 자와 산 자가
한자리에 있는 기념 초상화

〈네 명의 철학자〉 I quattro filosofi

페테르 파울 루벤스 Peter Paul Rubens, 1577-1640년, 벨기에

죽은 형 필립에게 바치는 오마주

이 그림이 그려질 당시 그림에 등장하는 등장인물 중 둘은 죽고 둘은 살아 있는 상태였다. 즉 실제로 네 사람을 보고 그린 것이 아니라 화가 루벤스가 형 필립 Philip Rubens에게 경의를 표하는 마음으로 그린 기념 초상화다.

그림의 왼쪽부터 루벤스, 얼마 전 세상을 떠난 형 필립, 스토아학파 철학자로 1606년에 세상을 떠난 유스투스 립시위스 Justus Lipsius다. 오른쪽 끝에 앉은 얀 판 덴 바우에러 Jan van den Wouwer와 필립은 립시위스의 제자였다.

오른쪽 벽에 붙은 흉상은 고대 로마의 스토아학파 철학자인 세네카 Lucius Annaeus Seneca다. 흉상 옆으로 뻗은 네 송이의 튤립 중 봉오리를 터트린 꽃 두 송이는 살아 있는 루벤스와 판 덴 바우에러를 상징한다. 또 충성을 상징하는 개가 오른쪽 아래에 그려져 있다. 이 개는 실제 립시위스의 반려견을 모델로 한 것으로, 그림에서는 판 덴 바우에러 무릎에 발을 올리고 있다. 이는 립시위스를 향한 제자들의 충성심을 의미한다. 사이가 좋았던 형에 대한 루벤스의 애정이 가득 드러나는 그림이다.

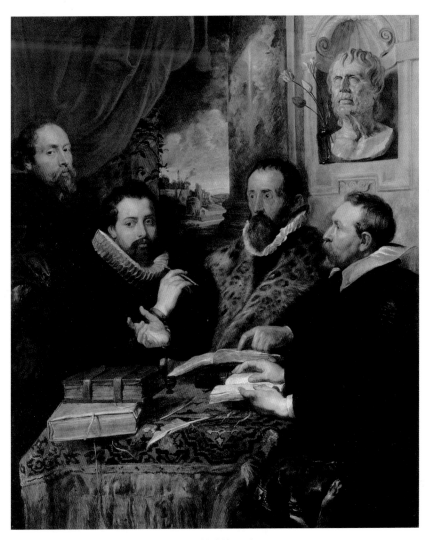

1611년경, 패널에 유채, 167×143cm, 우피치 미술관, 이탈리아(피렌체)

1818년, 캔버스에 유채, 40×50.5cm, 프티 팔레 미술관, 프랑스(파리)

이토록 숭고한
천재의 죽음이라니

〈다빈치의 임종을 바라보는 프랑수아 1세〉
François Ier reçoit les derniers soupirs de Léonard de Vinci

도미니크 앵그르Dominique Ingres, 1780-1867년, 프랑스

다빈치 신화에서 끄집어낸 이상적 그림

역사적 인물 뒤에는 으레 전설 같은 이야기가 따르는
법이다. 이 그림 속 장면 역시 그중 하나다.

　이 작품은 프랑스 군주 프랑수아 1세François I의 팔
안에서 숨을 거두고 있는 거장 레오나르도 다빈치를
그렸다. 프랑수아 1세는 이탈리아인인 레오나르도 다
빈치를 초청해 100년이나 뒤늦게 르네상스 문화를
받아들인 인물이다. 하지만 이 그림은 역사적인 사실
과 꽤 차이가 있다.

　이러한 전설이 생겨난 데는 1550년, 건축가 겸 화
가였던 조르조 바사리Giorgio Vasari가 지은 《미술가 열
전》*이 영향을 미쳤다. 바사리는 신처럼 숭배받던 천
재 다빈치의 임종 모습을 매우 미화해서 책에 소개했
다. 실제로는 밤새 사망한 다빈치를 평소 그가 아끼던
제자가 아침에 발견했다고 전해진다.

그러나 이 그림 속 장면이 진실이라 해도 크게 이상하지는 않다. 어려서 부친을 여읜 프랑수아 1세는 평소 다빈치를 아버지처럼 존경하고 사모했기 때문이다. 왕은 당시 머물던 앙부아즈성Château d'Amboise에서 거장 다빈치가 거주한 클로 뤼세성Château du Clos Lucé까지 친히 지하 통로로 걸어와 그를 만나곤 했다.

- 이탈리아 르네상스 시대 대표 화가이자 미술사학자였던 바사리는 예술가 200여 명의 작품과 생애를 다룬《미술가 열전》의 저자로도 유명하다.

인체 비율을 무시하고 그린
튀르크 술탄의 애첩

〈오달리스크〉Une Odalisque

도미니크 앵그르Dominique Ingres, 1780~1867년, 프랑스

미의 기준을 고전주의에서 찾은 결과

형태와 구성은 전통 프랑스 회화에서 꾸준히 중시해 온 회화의 기본 개념이다. 바꾸어 말하면 당시 프랑스 사람들은 데생과 구도를 생명처럼 여겼고 이것이 곧 프랑스 회화의 고전(규범)으로 자리 잡았다.

앵그르는 나폴레옹의 수석 화가였던 다비드의 신고전주의*를 계승해 19세기 프랑스 미술계를 이끌어 갔다. 그래서 앵그르의 작품은 색채보다 형태를 중시하는 경향이 강하다. 화면 구성도 프랑스 고전주의의 영향으로 안정적인 것이 특징이다.

그러나 앵그르는 너무도 충실하게 고전주의를 따랐던 듯하다. 튀르크 황실 후궁이었던 이 오달리스크Odalisque**는 일반적인 여성의 몸에 비해 등이 무척

● 18세기 말~19세기 초, 로코코와 바로크에 반발해 일어난 예술 사조로 고전·고대 양식을 재해석하고 고고학적 정확성을 중시했다. 프랑스를 중심으로 유럽 전역으로 확대되어 건축·회화·조각 등에 영향을 미쳤다.

●● 하렘harem의 궁녀. 하렘은 이슬람 국가에서 부인과 애첩이 거처하는 방을 의미하며 오달리스크는 술탄을 위해 준비된 궁녀를 지칭한다.

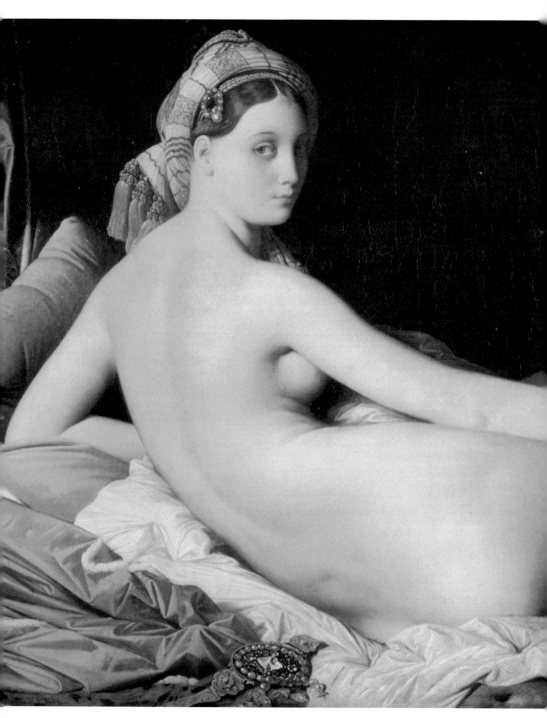

1814년, 캔버스에 유채, 91×162cm, 루브르 박물관, 프랑스(파리)

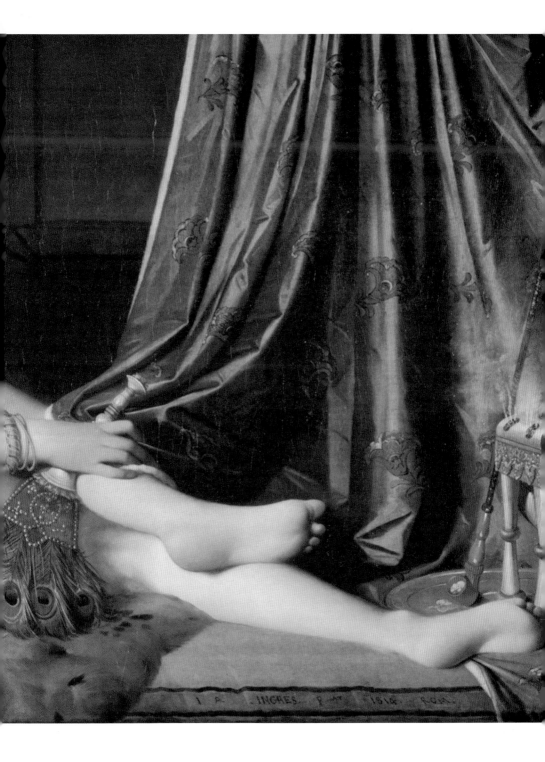

길고 엉덩이와 골반이 너무 큰 데다 오른팔도 눈에 띌 정도로 길다. 인체 비율을 완전히 무시한 채 그림을 그린 것이다.

하지만 그 결과 작품 전체 구도는 흠잡을 데 없이 안정적인 균형미를 선보인다. 게다가 색과 빛의 조화도 프랑스 회화답게 차분하고 아름다워 프랑스 고전주의가 지향하는 미적 기준을 뛰어나게 표현하고 있다.

떠오르는 태양인가 가라앉는 석양인가

〈전함 테메레르〉The Fighting Temeraire

조지프 터너 Joseph Turner, 1775-1851년, 영국

터너가 그린 것은 상징적 의미의 석양

'빛과 색의 마술사'로 불리는 영국 화가 터너의 대표작으로 영국인들이 사랑해 마지않는 작품이다. 테메레르호는 나폴레옹 군과 싸웠던 트라팔가르 해전*에 참가해 고군분투한 군함이다.

노후한 군함은 결국 해체되어 마지막 항해를 앞두고 있었다. 이 그림은 테메레르호가 예인선에 이끌려 템스강을 건너는 풍경을 그린 것이다. 터너는 한때 영광이 깃들었던 군함이 떠나는 마지막 모습을 꽤 웅장하게 표현했다.

작품을 본 우리는 그림 뒤쪽 태양이 저녁 무렵 석양이라 생각하기 쉽다. 하지만 배는 템스강 서쪽으로 나아가고 있다. 지리적으로 생각하면 석양이 아니라 떠오르는 아침 해라고 해야 납득할 수 있다.

그럼에도 터너가 그린 태양은 그의 심정을 대변할 것일 테니 석양으로 간주하는 편이 더 좋겠다. 로랭 Claude Lorrain을 존경했던 그는 이야기가 있는 풍경화

* 1805년 10월 21일 스페인 남서쪽 끝 트라팔가르에서 넬슨이 이끈 영국 함대가 프랑스-스페인 연합 함대를 격파한 해전을 말한다.

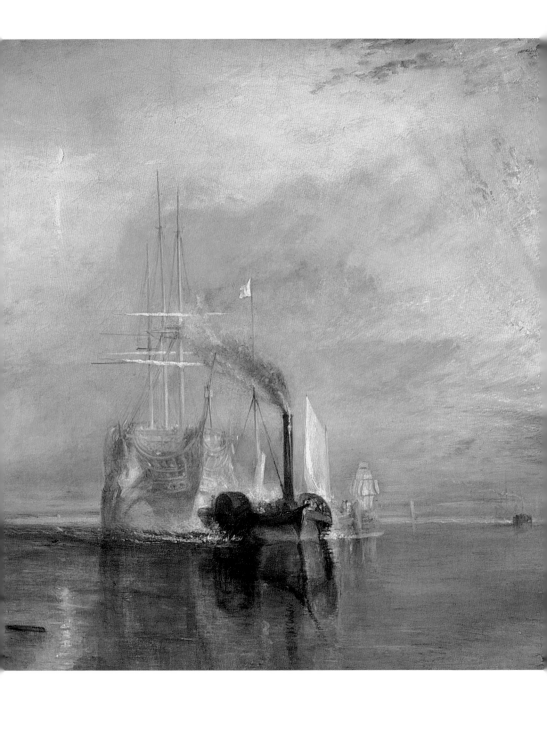

를 잘 그리기로 유명했다. 이 작품 속 태양은 당시 60대 전반에 접어든 화가 자신의 인생에 군함의 최후를 겹쳐 바라본 상징적인 모습이라 할 수 있다.

1838년, 캔버스에 유채, 91×122cm, 내셔널 갤러리, 영국(런던)

거울에 비친 남성은 어디에?

〈폴리 베르제르의 술집〉A Bar at the Folies-Bergère

에두아르 마네 Edouard Manet, 1832-1883년, 프랑스

술집 직원의 공허한 표정이 주인공

폴리 베르제르 Folie Bergère는 연주나 노래 외에 서커스 같은 공연을 즐길 수 있어 당시 파리에서 인기를 끌던 카페 콩세르 café concert(뮤직홀)였다. 바 여직원의 등 뒷면은 거울이다. 즉 거울 오른쪽에 서 있는 여성은 같은 인물의 뒷모습이고 이 그림은 그녀가 남성 손님과 이야기하는 모습을 그린 것이다.

그런데 구도만 보았을 때는 확실히 어색하다. 게다가 원근법도 전혀 지켜지지 않았다. 그래서 살롱전에 출품했던 당시 심한 비난을 받았다. 거울에 비친 두 사람의 위치를 상상하면 공허한 표정으로 정면을 응시하는 여직원 맞은편에 남성이 서 있도록 그려야 정상일 텐데 마네는 왜 이러한 구조적 모순을 범했을까?

마네가 진정 그리고 싶었던 것이 그녀의 공허한 표정이었기 때문이다. 당시 바 직원으로 종사하던 여성 중 상당수는 매춘업을 겸하고 있었다. 마네는 자신의 작품을 통해 카운터에 죽 늘어선 술들과 마찬가지로 스스로를 상품화하는 여성들의 삶, 인생을 체념한 듯 공허함에 젖어 살아가는 도시인의 현실을 폭로하고 있다.

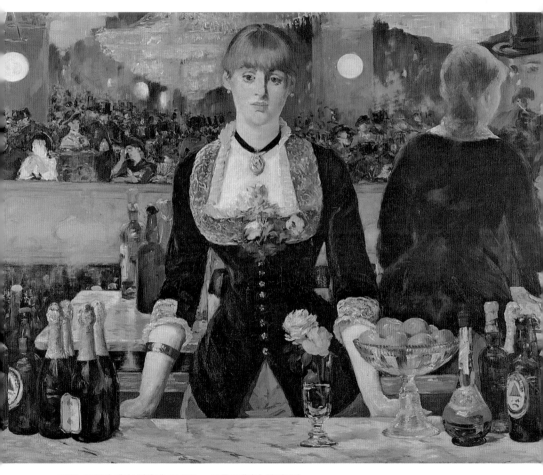

1881~1882년, 캔버스에 유채, 96×130cm, 코톨드 갤러리, 영국(런던)

가혹한 현실을 피해
온화한 꿈속 한 장면으로

〈세탁부〉The Laundress
────────────────────
피에르 오귀스트 르누아르 Pierre-Auguste Renoir, 1841-1919년, 프랑스

즐거운 그림만 그리겠다는 화가의 신념

인상파 화가들은 가난한 이가 더 많았을 것 같지만 꼭 그렇지도 않다. 원래부터 상층 부르주아 계급과 중산층 출신 화가를 중심으로 이뤄진 그룹이었기 때문이다. 그중 유일하게 노동자 계급 출신이었던 이가 르누아르다. 그는 스스로를 장인이라 칭했고 '즐거운 그림만 그린다.'라는 소신에 맞게 행복과 만족이 가득 찬 작품을 계속해서 그렸다.

그래서 당시 여성들이 가장 가혹한 노동으로 여긴 세탁부라는 직업도 그의 손을 거치면 이토록 밝고 따뜻한 작품이 되었다. 그러나 현실 속 세탁부의 세계는 사뭇 달랐다.*

인상파와 친했던 문호 에밀 졸라는 소설 《목로주점》에서 여주인공이 세탁소 개업을 꿈꾸며 필사적으로 일하는 모습을 묘사했다. 이를 통해 세탁부 세계가

─────────────────────────

* 19세기 유럽은 산업 혁명 이후 직물 생산량이 급격히 늘어났다. 게다가 부르주아 계급의 취향으로 의복 외에도 실내 장식으로 모슬린, 레이스, 벨벳 등 다양한 섬유 제품을 사용했다. 그만큼 매일 끝이 보이지 않을 정도로 세탁물이 넘쳐 났고 여성 노동자인 세탁부는 당연히 고된 노동에 시달릴 수밖에 없었다.

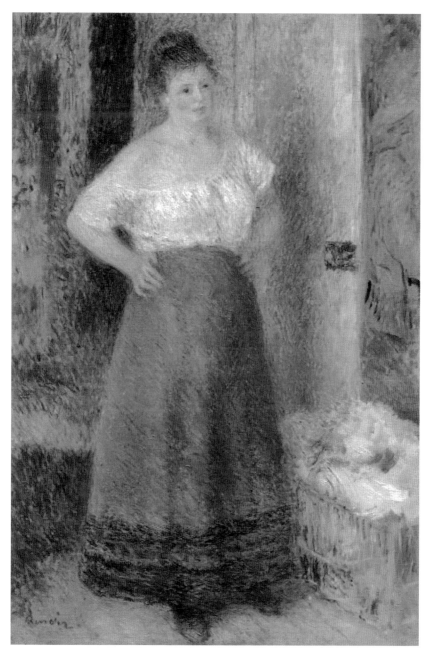

1877~1879년, 캔버스에 유채, 81.4×56.5cm, 시카고 미술관, 미국(시카고)

얼마나 거칠고 힘들었는지를 엿볼 수 있다. 르누아르는 누구보다 노동자 계급의 현실을 깊이 알고 있었기에 오히려 리얼리즘을 외면할 수 있었다.

한편 아래의 그림을 보라. 상층 부르주아였던 드가는 술병을 손에 쥐고 하품을 하며 일하는 그녀들의 진짜 모습을 가차 없이 그림 속에 담아냈다.

〈다림질하는 여인들〉Repasseuses

에드가 드가 Edgar Degas, 1834-1917년, 프랑스

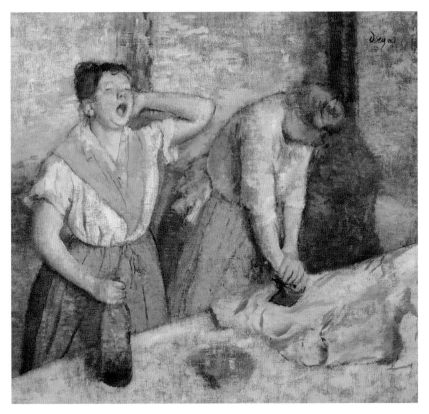

1884년경, 캔버스에 유채, 76×81.5cm, 오르세 미술관, 프랑스(파리)

제 6 장

허세에 숨은 반전

영광의 빛은 한낮 장식일 뿐인가

현실은 노새를 타고 몰래 고개를 넘어야 했다

〈알프스산맥을 넘는 나폴레옹〉Le Premier Consul franchissant les Aples au col du Grand-Saint-Bernard

자크 루이 다비드Jacques Louis David, 1748-1825년, 프랑스

나폴레옹의 지독한 나르시시즘

이 그림은 나폴레옹이 황제가 되기 전 제1통령으로 활약하던 시대의 작품이다. 참고로 황제가 되기 전에는 성으로 부르는 관습에 따라 나폴레옹을 보나파르트Bonaparte라고 불렀다. 그림 속 장면은 그가 이탈리아로 원정을 떠나던 때를 나타내며 그랑 생 베르나르 고개Grand-Saint-Bernard가 배경이다.

그러나 실제 말을 타고 이 고개를 위풍당당하게 건너기란 쉬운 일이 아니었다. 코르시카Corsica˙ 출신인 영웅 나폴레옹도 실제로는 몸집이 작은 노새를 타고 고개를 넘어야 했다.(170쪽 그림 참고) 한마디로 이 그림은 훌륭하게 완성된 프로파간다propaganda 작품이었다. 전통 회화에서 백마 탄 기마상으로 표현하는 인물은 주로 국가 고위 계급분이었는데 나폴레옹 역시 이처럼 영웅적인 모습으로 그려졌다.

게다가 아래 바위에는 그의 이름과 함께 한니발Hannibal과 샤를마뉴 대제 Charlemagne 이름도 쓰여 있다. 고대 로마 시대와 중세에 똑같이 이 고개를 넘은

˙ 프랑스 남동쪽에 위치한 섬으로 전체가 산으로 이뤄져 있다.

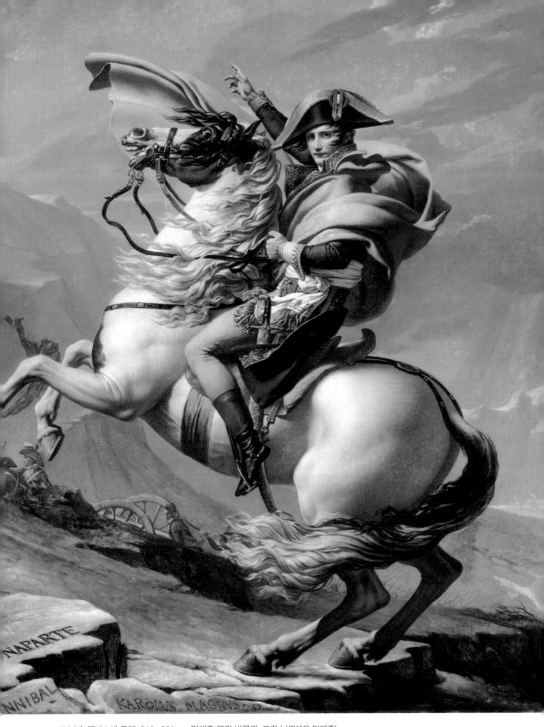

1801년, 캔버스에 유채, 260×221cm, 말메종 국립 박물관, 프랑스(뤼에유 말메종)

위대한 영웅들을 자신과 나란히 놓아 강렬한 존재감을 내세운 것이다.

　이처럼 나폴레옹은 미술을 자신의 이미지 구축에 전략적으로 사용했다. 국유화된 프랑스 왕실 소유 미술품을 일반에 공개한 것도 나폴레옹이다. 바로 이때 루브르는 박물관이라는 정체성을 가지고 새 역사의 서막을 열었다.

〈알프스산맥을 건너는 보나파르트〉Bonaparte franchissant les Alpes

폴 들라로슈Paul Delaroche, 1797-1856년, 프랑스

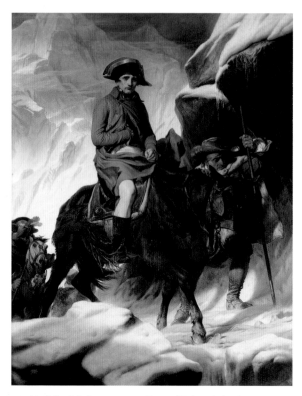

1850년, 캔버스에 유채, 289×222cm, 루브르 박물관, 프랑스(파리)

마치 귀족처럼 그려진 자화상

〈인동덩굴 그늘에서 루벤스와 부인 이사벨라 브란트〉
Rubens und Isabella Brant in der Geißlattlaube

페테르 파울 루벤스Peter Paul Rubens, 1577-1640년, 벨기에

전신상과 검대에서 느껴지는 화가의 자존심

루벤스의 첫 부인 이사벨라 브란트Isabella Brant와 함께한 신혼 시절을 자화상으로 남긴 작품이다. 당시 이사벨라는 루벤스보다 열네 살 어린 열여덟 살이었고 둘 다 안트베르펜Antwerp* 지역 명문가 출신이었다.** 참고로 나이 어린 그녀의 이모는 루벤스의 형이자 고전학자인 필립 루벤스와 결혼했다.

그런데 172쪽 그림을 보면 자화상이 전신상으로 그려져 있음을 알 수 있다. 전신상은 전통적으로 왕후 귀족에게만 허용했던 초상화 기법이다. 그러나 위엄 있게 서 있는 느낌이 아니라 어딘가에 걸터앉아 있어 편안한 분위기가 감돈다. 배경인 인동덩굴과 정원은 예부터 사랑을 상징했다. 서로 오른손을 맞잡고 있는 동작은 결혼으로 맺어진 인연을 의미하는데 문제는 루벤스의 왼손이다. 이 시대에 검을 차기 위해 두르는 검대劍帶는 귀족 계급까지만 소유할 수 있었다. 당

● 벨기에 서북부에 위치한 항구로 16세기 유럽 일대 무역과 금융 중심지였다. 철강, 조선, 섬유, 다이아몬드 연마 기술 등으로도 유명했다.

●● 루벤스는 법률가 집안의 아들, 이사벨라는 지역을 대표하는 인문학자 장 브란트의 딸이었다.

1609~1610년경,
캔버스에 유채,
178×136cm,
알테 피나코텍, 독일(뮌헨)

시 루벤스의 사회적 신분은 귀족이 아닌 평민이었다. 하지만 루벤스는 그림 속 자신을 전신상으로, 또 왼손으로 검대를 쥐고 있는 모습으로 그려 높은 자존심을 표현했다.

　나중에 그는 외교관으로 활약하며 기사 작위를 받아 고향의 영주가 된다. 아래 그림은 루벤스의 만년을 담은 또 다른 자화상이다. 모자와 장갑을 끼고 검대를 두른 그는 누구보다 위풍당당하다. 귀족인 자신의 모습을 그린 것이다. 그렇다. 그는 노력 끝에 바라던 바를 이루었다.

〈자화상〉Selbstbildnis

페테르 파울 루벤스

1639년경,
캔버스에 유채, 109.5×85cm,
빈 미술사 박물관, 오스트리아(빈)

사교성이 뛰어났던 라파엘로의 재치

〈교황 레오 10세와 그의 사촌인 추기경들〉
Portrait of Pope Leo X and his cousins, cardinals Giulio de' Medici and Luigi de' Rossi

라파엘로 산치오 Raffaello Sanzio, 1483-1520년, 이탈리아

돈을 물 쓰듯 하는 비호감 교황을 현자로 표현

라파엘로가 활동한 르네상스 시대는 회화 종류에 따른 위계질서가 딱히 확립되지 않은 시대였다. 대부분의 그림이 역사화 아니면 초상화였기 때문이다. 풍속화나 풍경화, 정물화는 17세기 이후부터 미술의 한 장르로 독립했다. 또한 초상화가는 모델의 내면까지 표현해야 일류로 인정받았다.

그 점에서 라파엘로는 초상화가로서도 일류 중의 일류였다. 모델의 외견뿐 아니라 그 인물의 신분과 입장에 어울리는 이상적인 그림을 잘 그려 냈기 때문이다. 그중 하나가 이 작품이다.

로렌초 Lorenzo il Magnifico의 차남이자 로마 교황인 레오 10세 Leo X는 메디치 가문 출신으로 미켈란젤로 같은 화가를 후원했다. 당시 그는 미남과는 거리가 먼 사치스럽고 낭비가 심한 교황으로 유명했다.

그러나 라파엘로는 자신의 중요한 후원자인 교황의 위엄을 떨어뜨릴 수 없었다. 결국 레오 10세의 외모를 미화하는 대신 사촌인 두 추기경을 함께 그리기로 결정했다. 교황 양옆에 추기경을 배치하자 결국 신분에 걸맞은 위엄이 살아났다.

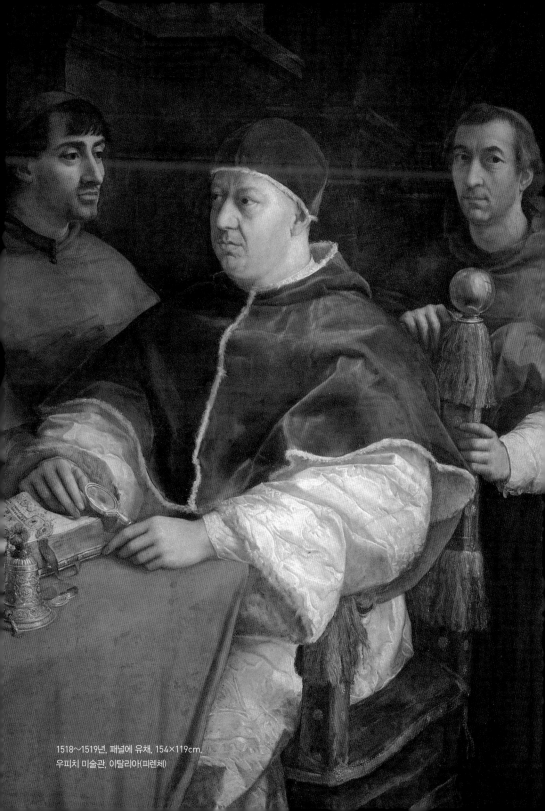

1518~1519년, 패널에 유채, 154×119cm,
우피치 미술관, 이탈리아(피렌체)

르네상스 시대 의상으로 거장의 기분을 내다

⟨34세의 자화상⟩Self-portrait at the age of 34

렘브란트 판레인Rembrandt van Rijn, 1606-1669년, 네덜란드

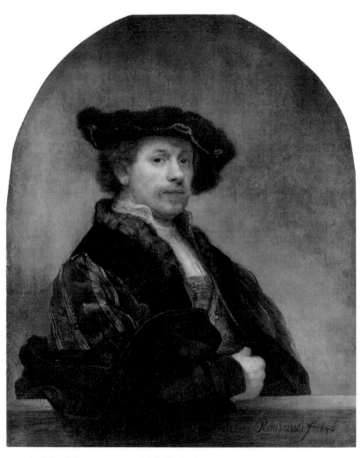

1640년, 캔버스에 유채, 100×80cm, 내셔널 갤러리, 영국(런던)
© The National Gallery, London-distributed by AMF /amanaimages

성도 예명도 아닌 이름으로 서명을 시작한 자부심

렘브란트가 화가로서의 인기가 절정에 달했을 무렵에 그린 자화상이다. 그가 네덜란드에서 보았던 라파엘로의 〈발다사레 카스틸리오네의 초상〉Portrait of Balthazar Castiglione과 티치아노의 초기 걸작 〈남자의 초상〉Portrait of a Man에서 영감을 얻어 그렸다.

특히 렘브란트의 포즈를 보면 티치아노의 눈속임 기법trompe-l'œil의 영향이 뚜렷이 드러난다. 렘브란트가 입고 있는 옷도 당시의 것이 아니라 라파엘로가 살았던 르네상스 시대 의상이다.

특히 미술사에서 화가가 자신의 성이나 예명이 아닌 이름 자체를 남기는 것은 대단히 명예로운 일이다. 우리가 흔히 알고 있는 라파엘로도 티치아노도 성이 아니다.** 렘브란트는 고향에서 암스테르담Amsterdam으로 이주한 뒤 작품에 서명을 할 때 자기 이름을 적기 시작했다. 암스테르담에서 가장 인기 있는 화가가 된 자신을 르네상스 시대 거장들과 같은 반열에 올린 그의 자부심이 자화상에서도 드러난다.

• 현실로 착각할 정도로 눈속임을 일으키는 그림을 의미하며 미술 기법으로 입지를 굳히고 보편화된 것은 19세기 이후다. 〈남자의 초상〉의 경우 모델 옷 소매가 난간 밖으로 살짝 넘어간 것이 '가상 공간과 실제 공간을 구분한다.'라는 당대 베네치아식 회화 관행을 뒤집었다고 평가받았다.

•• 라파엘로와 티치아노의 풀네임은 라파엘로 산치오Raffaello Sanzio, 티치아노 베첼리오Vecellio Tiziano다.

독서광인 부인이 정한 무대, 서재

⟨퐁파두르 부인⟩Madame de Pompadour

프랑수아 부셰François Boucher, 1703-1770년, 프랑스

너무 우아한 독서 시간

루이 15세의 공식 정부였던 퐁파두르 부인. 그 지위는 보통 귀족 가문의 기혼 여성이 차지하는 것이 관례였지만 그녀는 귀족이 아닌 부르주아 계급이었다. 전대미문 후작 부인이 탄생한 것이다.

퐁파두르 부인은 뛰어난 미모와 지성으로 루이 15세를 사로잡았다. 그러나 왕의 여자는 국민의 증오를 한 몸에 받는 것도 으레 역할로 받아들여야 했다. 귀족 출신 여성이라면 일반 국민의 증오 따위 신경도 쓰지 않았겠지만 퐁파두르 부인은 상황이 달랐다. 평민 출신이라는 이유로 국민만이 아니라 베르사유 궁 귀족 중에도 반대 세력이 상당했다.

몸과 마음이 피로한 부인을 달래 주는 유일한 취미는 독서였다. 당시 왕후 귀족 여성들은 거의 책을 읽지 않는데 부인은 엄청난 독서가였다. 이러한 그녀의 취미가 고스란히 드러나는 그림이 바로 이 초상화다. 무심코 그린 것 같지만 그렇지 않다. 사실은 퐁파두르 부인이 "꼭 서재에서 책을 손에 들고 있는 모습으로 그려 달라."라고 화가에게 강하게 요구했다고 한다.

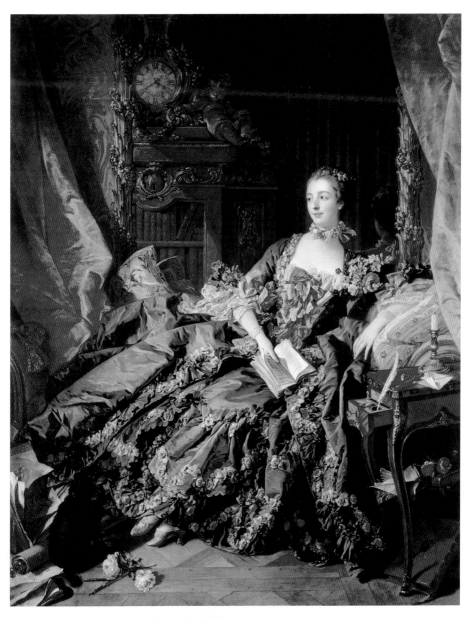

1756년, 캔버스에 유채, 201×157cm, 알테 피나코텍, 독일(뮌헨)

왕비를 지적인 이미지로 탈바꿈하다

〈프랑스 여왕 마리 앙투아네트〉Marie-Antoinette, reine de France (1755-1793)

엘리자베스 루이즈 비제 르브룅 Elizabeth Vigée-Le Brun, 1755-1842년, 프랑스

그녀는 평생 책을 네다섯 권밖에 읽지 않았다

프랑스 왕실에는 전통적으로 공식 정부가 존재했다. 물론 왕비들에게 그다지 달 갑지 않은 존재였지만 한편으로는 이들이 왕비를 대신해 대중의 미움을 받아 주는 대상이 되기도 했다. 외국에서 프랑스 왕에게 시집온 왕비의 경우 국민의 증오를 받기도 했기 때문이다. 바로 앞에서 살펴본 루이 15세의 정부였던 퐁파 두르 부인도 살아생전에 국민의 증오를 평생 짊어지고 살아야 했다.

그러나 루이 16세는 딱히 정부가 없었다. 그래서 오스트리아 출신 왕비인 마 리 앙투아네트에게 대중의 증오가 집중되었다. 그녀의 튀는 성격도 미움을 보태 는 데 일조했다. 그러한 왕비 이미지를 바꾸기 위해 그린 초상화가 이 작품이다.

놀기 좋아한다고 소문난 왕비의 이미지를 쇄신하기 위해 그림 속 왕비는 책 을 들고 차분히 앉아 있다. 마치 독서를 좋아하는 듯한 모습이지만 실제 그녀가 읽은 책은 평생 네다섯 권에 불과하다. 마리 앙투아네트의 침실에 있던 수많은 책도 왕비의 체면을 지키기 위한 소품이었을 뿐이다.

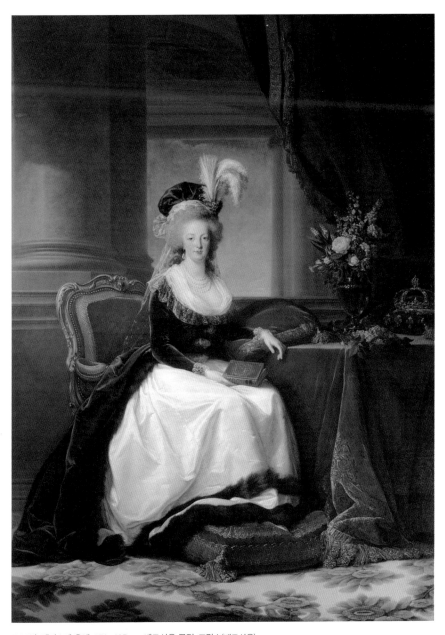

1788년, 캔버스에 유채, 271×195cm, 베르사유 궁전, 프랑스(베르사유)

사회 밑바닥 계층이
귀족 자제로 변장한 이유

⟨자화상⟩Self-Portrait

알브레히트 뒤러 Albrecht Dürer, 1471-1528년, 독일

뒤러의 자존심이 용납하지 않았다

뒤러는 자화상을 여러 장 남긴 최초의 화가다. 이 그림에서 뒤러는 최신 유행 의상을 몸에 걸치고 곱슬머리를 아름답게 늘어뜨려 스스로를 마치 귀족 자제처럼 표현했다. 그런데 당시 독일에서는 화가를 예술가는커녕 사회 밑바닥 계층인 장인 정도로 취급했다. 귀족과는 거리가 먼 존재였던 셈이다.

그런데 이탈리아에 방문한 뒤러는 깜짝 놀란다. 르네상스가 절정기를 맞고 있던 당대 이탈리아는 화가 지위가 문화인 귀족, 즉 예술가에 속했기 때문이다. 그는 그곳에서 예술가로서 자부심을 회복한 뒤 의기양양 귀국했으나 독일에서의 화가 취급은 뒤러가 떠나기 전과 동일했다. 자의식이 높았던 뒤러에게는 용납하기 어려운 일이었다.

자신의 현 상태에 대해 고뇌하던 뒤러는 자존심 덕에 장인이 아닌 예술가로서 붓을 쥔다. 그리고 그 결과물로 마치 귀족 자제 같은 자화상을 그리게 되었다.

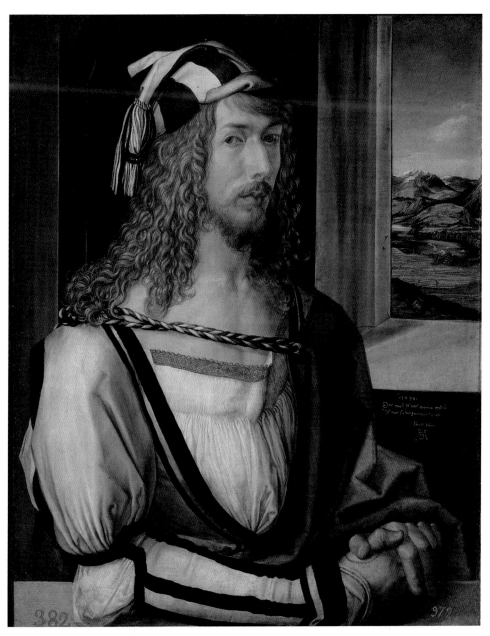

1498년, 패널에 유채, 52×41cm, 프라도 미술관, 스페인(마드리드)

지나치게 미화된 대관식 연출

〈나폴레옹 1세와 조세핀 황후의 대관식〉
Sacre de l'empereur Napoléon 1er et couronnement de l'impératrice Joséphine

자크 루이 다비드 Jacques Louis David, 1748-1825년, 프랑스

1805~1807년, 캔버스에 유채, 629×929cm,
루브르 박물관, 프랑스(파리)

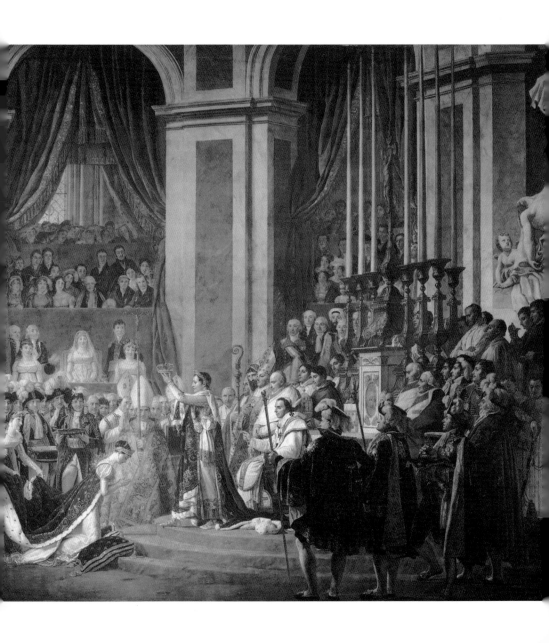

참석하지 않은 어머니까지 그려 넣다

1804년 12월 2일, 나폴레옹은 국민 투표에서 찬성을 얻어 마침내 프랑스 황제가 되었다. 이 그림은 파리 노트르담 대성당Cathédrale Notre-Dame de Paris에서 열린 나폴레옹의 대관식 모습을 보여 주고 있다. 작품 속 대관식에 참석한 사람들이 개인 초상화 못지않게 사실적으로 그려져 있지만 현실과 다른 부분도 꽤 있다. 이는 수석 화가 다비드 특유의 프로파간다적 연출이다.

한 예로 주인공인 나폴레옹은 실제보다 키가 크고 날씬한 모습이다. 나폴레옹이 관을 씌우려는 조세핀Joséphine de Beauharnais 황후도 실물보다 젊고 아름다운 미녀로 표현하고 있다.

게다가 실제 자리에 참석하지 않은 인물까지 그렸다. 바로 가운데 왕좌에 앉아 있는 여성, 황제 어머니이자 프랑스 황태후가 된 마리아 레티치아Maria Letizia Bonaparte다. 그녀는 아들의 황제 즉위를 두려운 일로 여겨 반대하였고 결국 대관식 참석을 거부했다. 그러나 그림 속에서는 나폴레옹이 바라는 대로 마치 대관식에 참석한 듯 버젓이 자리 잡고 있다.

화가 본인이 왕족 결혼 서약의 증인으로

〈1600년 10월 5일, 앙리 4세와 마리 드 메디시스의 대리 결혼〉
Le Mariage par procuration de Marie de Médicis et d'Henri IV, à Florence le 5 octobre 1600

페테르 파울 루벤스 Peter Paul Rubens, 1577-1640년, 벨기에

루벤스의 화려한 서명

17세기 북유럽에서 최고의 화가가 되고자 한다면 이탈리아 예술 수업은 필수 코스였다. 당시는 미술관이 없었던 시대라서 고대 미술, 르네상스와 최신 유행인 바로크 양식까지 모든 본보기가 이탈리아, 특히 로마에 모여 있었기 때문이다. 루벤스도 이탈리아에서 8년간 머물며 예술가에게 필요한 지식이나 예술의 본질 같은 것들을 마음껏 흡수했다.

그는 이탈리아 유학 시절 만토바 공작 Vincenzo I Gonzaga [*]의 궁정에 머물렀는데 그 시기 루벤스는 만토바 공작을 따라 프랑스 왕 앙리 4세와 토스카나 공녀 마리 드 메디시스의 대리 결혼식에도 참석했다. 마리의 언니가 만토바 공작 부인이었기 때문이다.

이 그림에서 루벤스는 신부의 등 뒤에 서 있다. 감상자에게 시선을 던지며 십자가를 들어 올린 이가 바로 그다. 당시 루벤스의 신분으로 이런 행동을 할 수

[*] 만토바 공국 Ducato di Mantova은 이탈리아 북부에 있던 작은 나라였는데 이 공국을 다스린 곤차가 가문 통치자를 통틀어 '만토바 공작'이라 불렀다. 루벤스의 후견인이기도 한 만토바 공작은 빈첸초 1세를 의미한다.

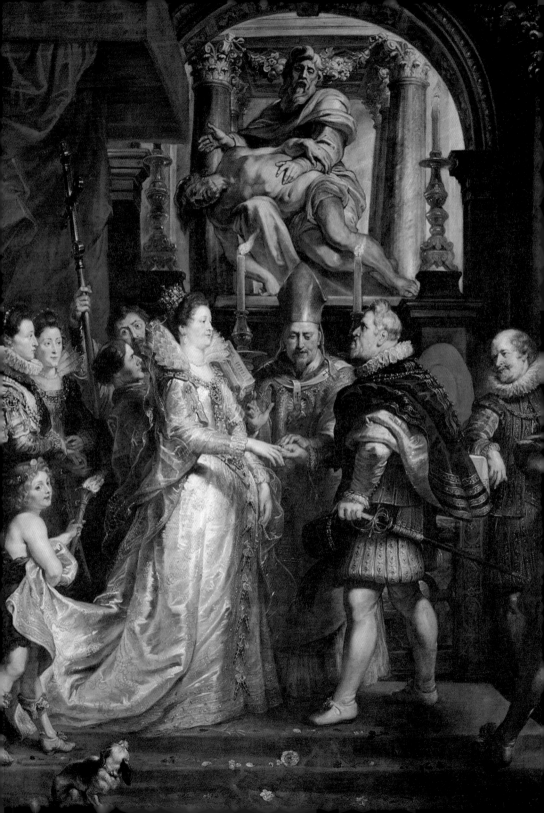

있었을 리가 없다. 그러나 이러한 루벤스의 표현을 서명을 대신하는 행동으로 간주할 수 있지 않을까? 누구보다 위대해 보이고 싶은 것이 모두의 마음이기에 말이다.

1621~1625년(연작), 캔버스에 유채, 394×295cm, 루브르 박물관, 프랑스(파리)

그리스도상을 닮은 뒤러의 자화상

〈모피 코트를 입은 자화상〉Self-Portrait with Fur-Trimmed Robe

알브레히트 뒤러 Albrecht Dürer, 1471-1528년, 독일

예술 개혁자임을 스스로 선언한 화가

이 작품에서 뒤러는 마치 그리스도 같은 모습으로 자신을 그렸다. 오른손 역시 신이 내리는 축복을 의미하는 동작처럼 손가락 세 개*를 펴고 있다. 현대인에게는 수수하고 소박한 모습으로 보일 수도 있지만 패션에 관심이 많았던 뒤러는 당시에도 매우 비쌌던 모피로 만든 옷을 입고 있다.

전통 초상화에서는 인물을 주로 측면이나 4분의 3면상으로 그렸다. 정면을 바라보는 모습으로 그릴 수 있는 대상은 성인聖人뿐이었다. 범위를 더 넓힌다 해도 왕권신수설에 의거한 군주의 성스러운 이미지를 강조하기 위해 그리는 정도였다.(192쪽 그림 참고) 그러나 1517년 이후 성상 숭배를 금지한 프로테스탄트 세력이 등장하며 프로테스탄트 문화권에서는 감히 인간의 정면상도 그릴 수 있게 되었다.

이 자화상은 확실히 나르시시스트적이다. 하지만 뒤러가 단순히 스스로를

• 고대 로마 벽화나 중세기 그림 중 성모 마리아와 예수가 등장하는 작품을 보면 대부분 아기 예수가 손가락 세 개를 펴고 있다. 이는 주로 축복을 내리는 모습이라 해석되었다.

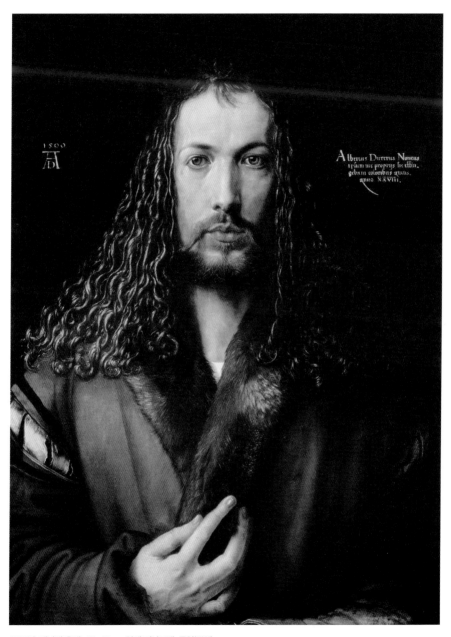

1500년, 패널에 유채, 67×49cm, 알테 피나코텍, 독일(뮌헨)

사랑해 성스러운 그리스도에 빗대어 그렸던 것은 아니다. 이탈리아에서 르네상스식 세례를 받은 뒤러는 그리스도가 유대 사회에서 종교 개혁자였듯 자신도 예술 후진국 독일에서 '예술 개혁자'임을 자화상을 통해 선언했다.

〈리처드 2세의 초상〉Richard II portrait

작자 미상

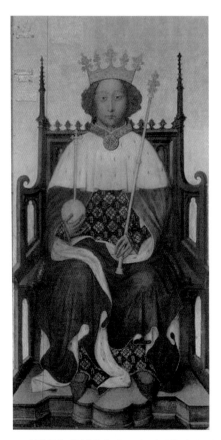

1390년대 중반, 패널에 유채, 웨스트민스터 사원, 영국(런던)

제7장

화가에 숨은 반전

거장에 얽힌 일화는 과연 진실일까

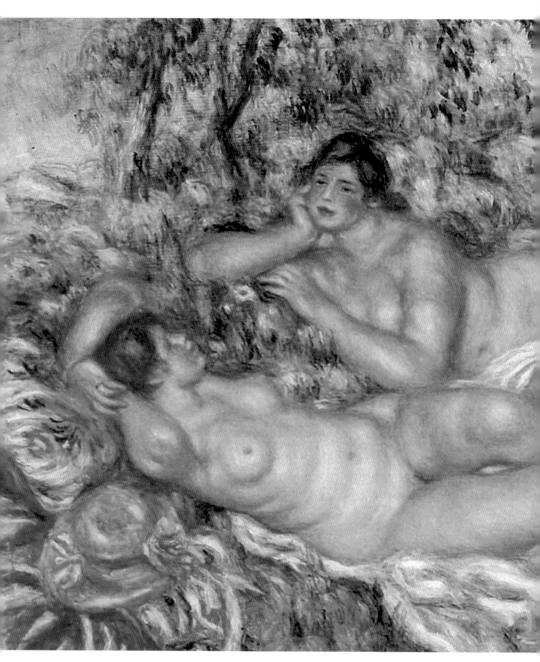

1918~1919년, 캔버스에 유채, 110×160cm, 오르세 미술관, 파리

르누아르
만년의 전설은
진실과 다르다

〈목욕하는 여인들〉Les baigneuses

피에르 오귀스트 르누아르
Pierre-Auguste Renoir, 1841-1919년, 프랑스

그는 손에 붓을 묶고 그리지 않았다

르누아르의 마지막 작품이다. 모델 중 한 명은 훗날 영화감독으로 큰 성공을 거둔 차남 장 르누아르Jean Renoir의 첫 번째 부인이다.

르누아르는 만년을 남프랑스 별장에서 보냈다. 지병인 류머티즘으로 의자에 앉은 채 생활해야 하는 고통스러운 나날이었다. 거장에게는 언제나 전설이 따르기 마련이다. 르누아르의 경우 노년기에 접어들었을 때 손가락 관절이 마비되어 손에 붓을 묶고 그림을 그렸다는 이야기가 있다. 그러나 이는 사실과 다르다. 그는 손에 붓을 묶어 고정한 것이 아니라 류머티즘으로 인한 고통을 참기 위해 손에 붕대를 감은 후 직접 붓을 쥐고 그림을 그렸다. 물론 이 유작도 마찬가지다.

르누아르는 만년의 한 인터뷰에서 "그런 손으로 어떻게 그림을 그리세요?"라는 질문에 "내 성기로 그리죠."라고 대답했다. 이와 같은 르누아르의 엉뚱한 성격은 그가 후원했던 마네의 조카 줄리가 쓴 일기장에도 적혀 있을 정도다.

발작의 틈새를 그림으로 메우다

<별이 빛나는 밤>The Starry Night

빈센트 반 고흐Vincent van Gogh, 1853-1890년, 네덜란드

정신 병원 창밖으로 너울거리는 밤 풍경

함께 살던 고갱이 떠난 뒤 고흐가 정신 분열을 일으켜 자기 귀를 자른 일화는 매우 유명하다. 그 후 고흐는 자진해서 생 레미Saint-Rémi에 있는 정신 병원에 입원한다.

반복되는 발작으로 절망의 늪을 헤매면서도 고흐는 계속 그림을 그렸다. 아를 시절과 마찬가지로 그곳에서도 고흐는 수많은 걸작을 완성했으며 그 덕분에 이 시기는 생 레미 시절이라는 별명을 얻었다. <별이 빛나는 밤>은 이 시기를 대표하는 작품이다.

여기서 잠깐, 고흐가 '광기의 화가'라는 별명을 가지고 있지만 실제로는 발작을 일으켰을 때 절대 그림을 그리지 않았다고 한다. 고흐는 몇 달에 한 번씩 발작이 자신을 덮친다는 사실을 깨달은 뒤 다음 발작이 오기 전에 최대한 많은 작품을 그렸다. 자신의 정신 상태를 제압하며 맹렬한 기세로 작품을 제작한 것이다. 그래서인지 이 작품에도 당시의 긴장감이 여실히 드러난다. 넘실넘실 물결치는 듯한 역동적인 붓놀림과 강렬한 색채, 대담한 형태⋯. 어쩌면 그의 발작이 이러한 격정적인 표현력이 가득한 환상적이고 신비로운 작품을 탄생시켰는지도 모르겠다.

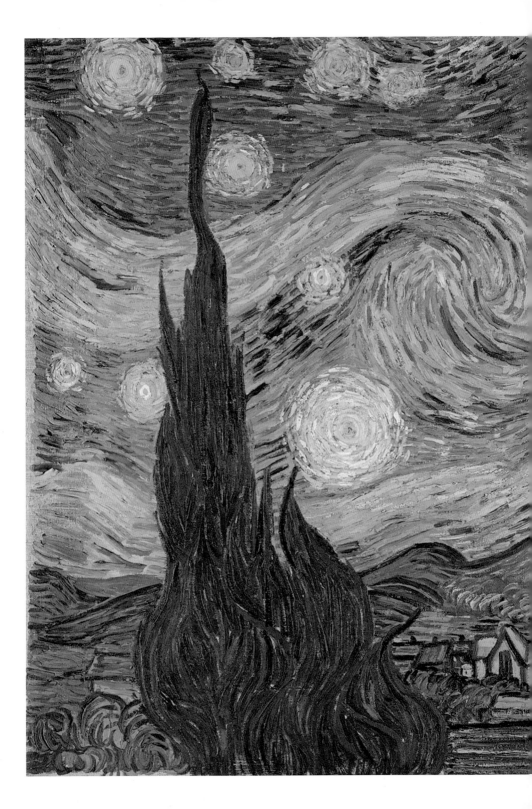

1889년, 캔버스에 유채, 73×92cm,
뉴욕 현대 미술관, 미국(뉴욕)

렘브란트는 아직 잊히지 않았다

〈얀 식스의 초상〉Portrait of Jan Six

렘브란트 판레인Rembrandt van Rijn, 1606-1669년, 네덜란드

죽기 전까지 명성을 유지한 거장

본래라면 모든 인물을 명확하게 그려야 할 집단 초상화. 그러나 렘브란트가 그린 〈야경〉(20쪽 그림 참고)은 렘브란트의 특징인 극적인 빛 대비 효과로 몇몇 인물을 제외하고는 위엄 있는 모습이 강조되지 않아 혹평을 받았다. 그로 인해 그가 인기를 잃고 불행한 말년을 보냈다는 이야기가 있는데 이는 사실과 다르다. 그는 죽기 전까지 암스테르담에서 가장 훌륭한 화가라는 평판을 유지했다.

물론 중후한 느낌이 강한 렘브란트 작품보다 우아한 그림이 선호되면서 그의 인기가 조금씩 떨어진 것은 사실이다. 게다가 부인 사스키아가 세상을 떠난 뒤 렘브란트의 사생활도 흐트러져 재정난에 시달리기도 했다. 주변 고객들이 하나둘 떠나기도 했지만 교양 있는 문화인들은 여전히 렘브란트를 응원했다. 초상화의 주인공 얀 식스Jan Six도 그중 한 사람이다.

얀 식스는 렘브란트의 출세작인 〈툴프 박사의 해부학 강의〉에 등장하는 툴프 박사의 사위였다. 사업가이자 문필가였던 그는 나중에 암스테르담 시장을 역임하기도 했다. 얀 식스는 꾸준히 렘브란트를 지지했다.

이 초상화는 렘브란트가 〈야경〉을 발표하고 12년이 지나 그린 작품이다. 말하

자면 〈얀 식스의 초상〉 자체가 '렘브란트는 쇠락하여 세상에서 잊혔다.'라는 설이 거짓임을 증명하고 있는 셈이다.

1654년경, 캔버스에 유채, 84×65.5cm, 식스 컬렉션, 네덜란드(암스테르담)

온화한 성격이지만
한편으로는 과격한 무정부주의자

〈루앙, 안개 낀 생 세베르 다리〉The Saint-Sever Bridge, Rouen: Mist

카미유 피사로Camille Pissarro, 1830-1903년, 프랑스

스산한 굴뚝은 공업화를 향한 비판이었을까

인상파 화가 중 가장 나이가 많았던 피사로는 매우 온화한 성격으로 알려졌다. 성격이 까다로운 세잔과 고흐에게 아버지처럼 자상하게 대하며 인상파 기법을 가르쳤다. 또 젊은 화가들을 존중하여 쇠라Georges Pierre Seurat나 시냐크Paul Signac와도 교류했다. 그로 인해 새로운 점묘법*을 자기만의 화풍으로 받아들이기도 했다.

한편 피사로가 살던 당대 프랑스는 산업이 나날이 발전하여 그에 따라 주변 풍경도 변해 갔다. 이 작품 속에 솟아 있는 공장 굴뚝을 보면 마치 피사로가 산업 혁명을 칭송하는 것 같지만 사실은 전혀 그렇지 않다. 피사로는 성격은 부드러웠으나 정치적으로는 과격한 무정부주의자였다.

그는 자유와 평등에 기반한 농촌 공동생활을 높이 평가했고 공업을 혐오했

• 점 또는 점과 유사한 세밀한 터치로 묘사하는 회화 기법을 말한다. 신인상주의 화가인 쇠라는 색채 이론을 근거로 한 점묘법을 제작의 기본 원리로 삼았으며 시냐크는 이를 널리 보급했다. 점묘법을 대표하는 작품으로 쇠라의 〈그랑드 자트섬의 일요일 오후〉Sunday Afternoon on the Island of La Grande Jatte가 있다.

다. 이러한 정치적 신념이 스산한 굴뚝과 굴뚝에서 피어오르는 희멀건 연기로 표현되어 있다. 그러나 그림만 보았을 때는 그의 정치 신조가 드러난다는 생각이 전혀 들지 않는다. 그보다는 당시 루앙항의 분위기를 완벽하게 표현한 그림으로만 느껴질 뿐이다.

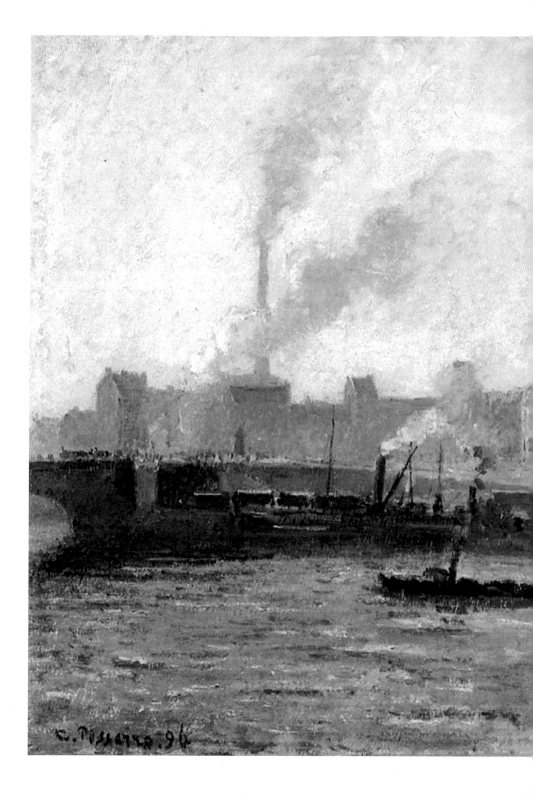

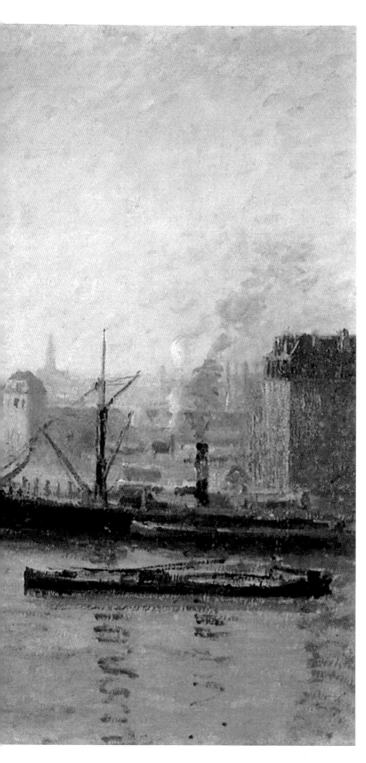

1896년, 캔버스에 유채, 60×81cm,
노스캐롤라이나 미술관, 미국(롤리)

농민 화가의 이미지를 뒤집는 사신 그림

〈사신과 나무꾼〉Death and the woodcutter

장 프랑수아 밀레Jean François Millet, 1814-1875년, 프랑스

죽음을 잊지 말라는 보편적인 메시지

밀레는 농민 화가라는 이미지가 늘 따라붙는다. 그러나 그가 딱히 농촌 생활만을 그리고자 했던 것은 아니다. 화가를 지망하는 여느 청년들과 마찬가지로 밀레 역시 농민 생활을 그리는 목적만으로 화가가 된 것은 아니라는 얘기다. 밀레가 남긴 작품은 역사화와 풍경화, 생계를 위해 그린 초상화, 에로틱한 누드화 등 종류가 다양하다. 단지 대표작이 〈이삭 줍는 사람들〉(260쪽 그림 참고)과 〈만종〉처럼 농촌에 사는 사람들을 그린 그림이기에 세상에 농민 화가라는 이미지가 정착했을 뿐이다.

밀레 역시 당대 다른 화가들과 마찬가지로 역사화가 밑에서 그림을 배웠으며 루브르 박물관의 옛 거장들이 그린 그림을 보며 많은 영향을 받았다.

사실 밀레는 신앙심이 깊은 농가에서 태어났는데 이 작품에서 그는 '메멘토 모리'Memento mori(죽음을 기억하라.)라는 그리스도교적 종교관을 담았다. 전통 역사화의 한 장면처럼 큰 낫을 들고 시간을 베는 사신과 그에게 갑작스레 끌려가는 나무꾼을 그림으로써 밀레는 자신의 세계관을 전통 역사화처럼 우의적으로 표현하고자 했다.

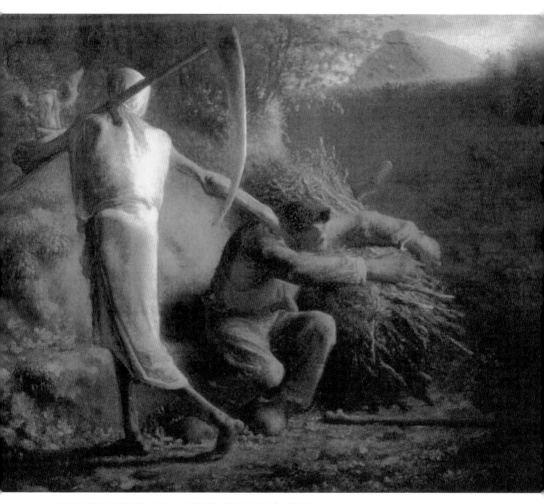

1859년, 캔버스에 유채, 77×100cm, 글립토테크 미술관, 덴마크(코펜하겐)

실내에서만 그림을 그리다

〈센강과 루브르〉The Seine and the Louvre

카미유 피사로Camille Pissarro, 1830-1903년, 프랑스

1903년, 캔버스에 유채, 46×55cm, 오르세 미술관, 프랑스(파리)

눈병으로 야외에 나가지 못하다

인상파 화가 중 가장 연장자였던 피사로는 모네나 르누아르에 비해 뒤늦게 화가로 성공했다. 60대를 맞고서야 드디어 세상에 이름을 알릴 수 있었다. 그러나 운명의 장난인지 이 무렵부터 만성 눈병을 앓아 야외에서 그림을 그릴 수 없게 되었다. 야외 그림*은 인상파 화가에게 가장 큰 특징이나 마찬가지인데 말이다. 상심한 그는 어쩔 수 없이 머물고 있던 호텔에서 창밖 풍경을 그려야 했다. 이때 피사로는 떠들썩한 파리 거리 같은 풍경을 그린 훌륭한 작품을 남겼다.

그는 창밖으로 보이는 루브르 박물관을 여러 장 그리기도 했다. 그렇다고 그가 특별히 루브르를 좋아했던 것은 아니다. 오히려 루브르가 자부하는 고전 회화를 전혀 존경하지 않았다. 피사로는 무정부주의자답게 "루브르는 불에 타 버리는 게 좋아!"라는 반체제적인 말을 공공연히 했다 전해진다.

* 인상주의와 이전 예술 사조의 가장 큰 차이점은 빛과 색채다. 화가의 순간적이고 주관적인 느낌을 중시해 표현했던 인상파 화가들은 인물이나 정물이 아닌 일상 풍경을 주제로 삼았고 시간 경과에 따른 빛과 색체의 변화를 잘 표현하는 것이 중요해 야외 작업을 주로 했다.

"나는 인상파가 아니다. 독립파다."

〈바닷가〉 Marine

에드가 드가
Edgar Degas
1834~1917년, 프랑스

1869년, 종이에 파스텔,
32.4×46.9cm,
오르세 미술관, 프랑스(파리)
2014 White Images
/Scala, Florence

인상파답지 않은 그의 그림

19세기 전반 튜브 물감이 개발되자 야외에서 그림을 그리는 화가들이 등장했다. 바르비종파*가 바로 그 선구자들이다. 그들의 화풍을 이은 인상파 역시 야외에서 그림을 그렸는데 모네Claude Monet나 시슬레Alfred Sisley 같은 풍경 화가는 순간순간 변하는 시각적 인상에 충실한 독창적인 풍경화를 탄생시켰다.

물론 같은 인상파라도 드가는 달랐다. 그는 인상파라 불리는 것을 싫어했고 살롱에서 독립한 '독립파'라 불리길 좋아했다. 스스로 현대를 살아가는 고전주의 화가라고 자부했을 뿐만 아니라 데생을 기반으로 작업실에서 그림을 완성하는 전통 기법을 고수하기도 했다.**

그렇기 때문에 드가가 남긴 몇 안 되는 풍경화인 이 작품은 모네처럼 야외에서 그린 그림이 아니라 자기 기억에 의지하여 완성한 것이다. 물론 사실성도 추구하지 않았다. 즉 드가가 인상파 그룹전에 작품을 출품한 것은 공적인 살롱전에 대한 반발심 때문이지 절대 인상주의를 찬성해서가 아니다.

* 19세기 중엽 파리 교외 퐁텐블로 숲 근처 작은 마을 바르비종에 모여 살며 풍경화를 그리던 화가 집단을 일컫는다. 밀레Jean François Millet, 루소Théodore Rousseau, 코로Camille Corot 등이 이에 속하며 그들은 직접 밖으로 나가 자연과 교감하며 자연을 서정적으로 묘사했다.

** 드가는 당대 인상주의 화가들이 더 사실적인 빛과 색채 묘사를 위해 옥외에서 그림을 그리던 방식, 즉 외광 회화를 비판했다.

양다리를 걸치고 있던 그림 속 주인공

〈도시의 무도회〉Danse à la ville

피에르 오귀스트 르누아르Pierre-Auguste Renoir, 1841-1919년, 프랑스

그림 속 르누아르의 거짓말

르누아르는 인상파 화가 중에서도 여성 관계가 복잡하기로 유명했다. 그는 쉰을 바라볼 때가 되어서야 정식으로 결혼했는데 동료인 모네Claude Monet나 시슬레 Alfred Sisley보다 아주 늦은 결혼이었다.

춤을 주제로 한 이 시리즈 중 〈도시의 무도회〉(214쪽 그림 참고)에서 실크 태피터 드레스를 입고 있는 사람은 훗날 화가가 되는 수잔 발라동Suzanne Valadon이다.* 그 녀는 에콜 드 파리École de Paris**의 화가 모리스 위트릴로Maurice Utrillo의 어머니 이기도 하다. 또 〈시골의 무도회〉(215쪽 그림)에서 코튼 드레스를 입고 있는 사람

- 발라동은 세탁부의 사생아로 태어나 파리로 이주해 양재사, 직공, 곡예사 등으로 생계를 해결하며 어렵게 지냈다. 르누아르Pierre-Auguste Renoir, 로트레크Henri de Toulouse-Lautrec, 드가 Edgar Degas 등 인상파 화가들의 모델 일을 하면서 어깨 너머로 그림을 배웠다. 열여덟에 아들을 낳은 후 그림을 그리기 시작해 화가로 활동했다.

- 제1차 세계대전 후부터 제2차 세계대전 전까지 파리 몽파르나스를 중심으로 모인 외국인 화가들을 가리키는 말이다. 넓은 의미로는 제2차 세계대전 후에 국적을 불문하고 파리에서 활약한 예술가들을 총칭한다. 이탈리아 모딜리아니Amedeo Modigliani, 불가리아 파스킨 Jules Pascin, 러시아 샤갈Marc Chagall, 폴란드 키슬링Moise Kisling 등이 속해 있다.

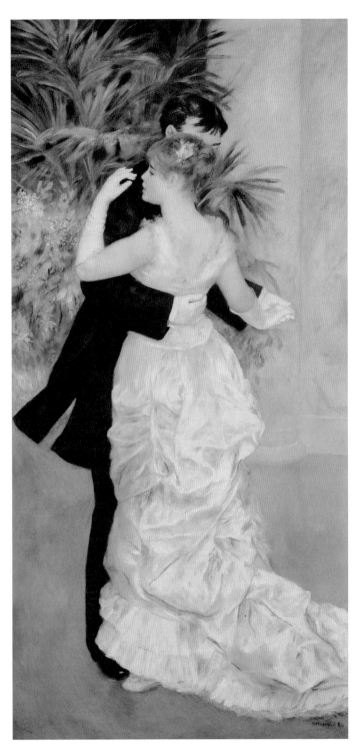

1883년, 캔버스에 유채,
180×90cm,
오르세 미술관, 프랑스(파리)

은 나중에 르누아르와 결혼하는 알린 샤리고로 앞서 소개한 그림에도(53쪽 그림 참고) 등장했다.

사실 이 시리즈에는 르누아르의 거짓말이 숨겨져 있다. 그림 속 남자의 모델이기도 한 르누아르는 사실 이 두 여성과 동시에 교제하며 그 사이에서 갈팡질팡하고 있었다. 그래서 항간에 위트릴로의 아버지가 르누아르라는 이야기가 오랫동안 퍼졌을 정도였다. 문제는 발라동의 남자관계 역시 복잡했다는 것이다. 위트릴로의 아버지가 누구인지는 아직도 수수께끼로 남아 있다.

〈시골의 무도회〉Danse à la campagne

피에르 오귀스트 르누아르

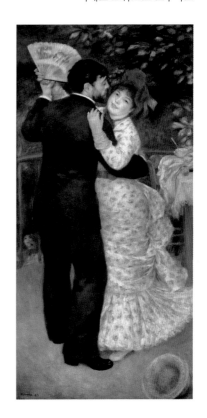

1883년, 캔버스에 유채,
180×90cm,
오르세 미술관, 프랑스(파리)

215

관찰이 아니라 기억을 토대로 그린 작품

〈발레 수업〉La Classe de danse

에드가 드가Edgar Degas, 1834~1917년, 프랑스

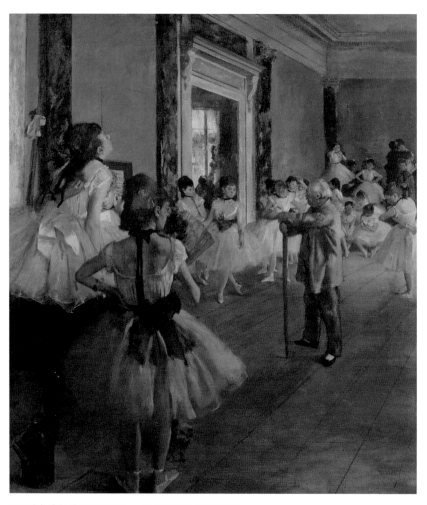

1875년경, 캔버스에 유채, 85×75cm, 오르세 미술관, 프랑스(파리)

작업실에서 완성하는 전통적인 제작법을 고수

앞서 말한 바와 같이 인상파 화가들은 야외에서 그림을 그리며 시시각각 변하는 자연을 즉시 파악하려 한 것이 특징이다. 하지만 드가는 인상파 화가들 중 이단아 같은 존재였다. 그도 그럴 것이 그는 인상주의 회화의 즉효성 따위는 믿지 않았다. 그는 데생을 여러 장 준비하여 작업실에서 그림을 완성하는 전통적인 제작법을 고수했다.

이 작품도 마치 드가가 오페라 극장의 발레 연습실을 방문해서 그린 것처럼 보인다. 하지만 실상은 전혀 그렇지 않다. 드가는 음악을 좋아하는 부유한 은행가 아버지, 오페라를 좋아하는 어머니 아래에서 자랐다. 그 영향으로 드가 역시 오페라나 발레를 좋아했다. 그는 오페라 극장 정기 회원으로 이른바 시즌 티켓을 가지고 있었다. 그 덕분에 극장 회원 특권으로 음악실이나 연습실에 자유롭게 출입할 수 있었다.

그럼에도 드가는 극장에서 그림을 그리지 않았다. 그 대신 작업실로 무용수들을 불러서 그림을 그린 뒤 그것을 한 작품으로 취합해 완성했다. 그가 그린 풍경화처럼 이 작품 역시 자신의 기억을 토대로 작품을 제작한 것이다.

시대가 받아 주지 않은 한 화가의 고뇌

〈미개한 이야기〉Contes Barbares

폴 고갱Paul Gauguin, 1848~1903년, 프랑스

실제로 찾아오지 않는 친구를 그린 이유

그림에 자신의 감정을 표현했던 고흐에 비해 상징주의*를 내세웠던 고갱의 작품

세계는 매우 난해했다. 고갱이 관념이나 꿈과 같이 눈에 보이지 않는 세계를 그

림으로 표현하려 했던 만큼 그의 작품 역시 감상자에게 지적인 접근을 요구했기

때문이다. 화가 본인도 그 점을 잘 알고 있었기에 자기 작품 세계의 이해를 돕고

자 기행문을 집필했을 정도다. 화가 스스로 작품을 설명하는 글을 발표했다는

점에서 고갱의 현대성이 느껴진다.

　　상징주의 회화 창시자이기도 한 고갱은 상징에 대해 조금 다른 견해를 펼쳤

다. 그는 '흰 백합은 성모의 순결을 의미한다.'라는 식의 전통성이 강조된 상징

주의가 아닌 주관적인 해석을 구하는 19세기에 어울리는 상징주의를 주장했다.

고갱은 자신을 받아 주지 않은 유럽 사회와 근대 문명을 타락했다 여기며 혐오

● 1880년대 후반에 프랑스에서 일어난 사실주의에 반대하는 문예 사조. 문학에서는 시인 말라
르메Stéphane Mallarmée, 랭보Arthur Rimbaud, 베를렌Paul-Marie Verlaine 등이 활약했다. 미
술에서는 고갱을 중심으로 한 퐁타방Pont-Aven파와 그의 영향을 받은 예술가들이 결성한 나
비Nabis파가 있다.

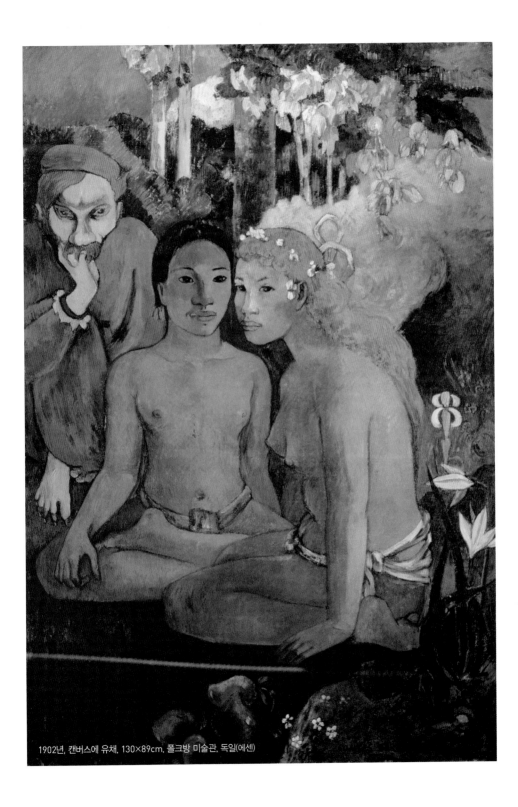

1902년, 캔버스에 유채, 130×89cm, 폴크방 미술관, 독일(에센)

하기도 했다.

그가 말년에 발표한 이 작품 왼쪽 끝에는 그의 친구이자 화가*인 인물이 한 명 그려져 있다. 그런데 사실 이 작품의 무대인 마르키즈 제도**에 그를 찾아온 인물은 없었다. 결국 그림 속 이 인물은 고갱을 내친 유럽을 상징한다.***

- • 퐁타방 시절 만난 화가 메이에르 드 한Meijer de Haan으로 추정된다.

- •• 남태평양 프랑스령 폴리네시아에 있는 섬들을 뜻한다.

- ••• 문명 세계가 아닌 원시 세계를 동경했던 고갱은 1891년, 파리를 떠나 남태평양 타히티섬으로 향한다. 그는 타히티의 순수한 자연 속에서 그림을 그리다가 2년 뒤인 1893년에 다시 파리로 돌아온다. 타히티에서 제작한 작품들로 개인전을 열었지만 실패한 뒤 크게 좌절했고 그러한 상황에 실망한 고갱은 1895년 마침내 프랑스를 영영 떠나 다시 타히티섬으로 돌아갔다. 말년에는 마르키즈 제도 히바오아섬에 정착해 살다가 그곳에서 사망하였다.

제 8 장

성서에 숨은 반전

시행착오를 거듭해 구현한 신들의 그림

모두가 벌거벗고 있었다

〈최후의 심판〉Il Giudizio Universale

미켈란젤로 부오나로티 Michelangelo Buonarroti, 1475~1564년, 이탈리아

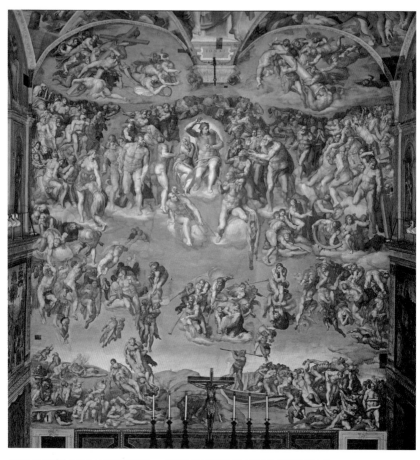

1536~1541년경, 프레스코, 1440×1330cm, 바티칸 미술관(시스티나 예배당), 이탈리아(로마)

가톨릭교회의 명령으로 옷을 입히다

바티칸 미술관의 하이라이트는 누가 뭐래도 시스티나 예배당이다. 미켈란젤로가 그린 천장화와 제단화를 예배당에서 마주할 때마다 늘 압도되곤 한다. 그러나 '신과 같다.'라며 찬사를 받은 천장화에 비해 나중에 그린 제단화는 완성 초기부터 찬반양론에 시달렸다. 유감스럽게도 벌거벗은 사람들이 너무 눈에 띄었기 때문이다.

1517년 프로테스탄트가 종교 개혁을 일으킨 후 가톨릭교회도 여러 가지 수단으로 반종교 개혁을 꾀했다. 종교 미술도 그중 하나다. 가톨릭은 성상 숭배를 금하던 프로테스탄트와 달리 종교 미술을 중시했는데 1563년 트리엔트 공의회Council of Trient[*]는 종교 미술이 고상해야 한다고 선포했다.

이 제단화는 그 선포의 영향을 받았다. 나체인 사람들이 문제가 되어 미켈란젤로가 죽은 뒤 그의 제자가 국부를 가리는 천을 덧대어 그렸다. 현재 제단화는 미켈란젤로가 표현하고자 했던 〈최후의 심판〉과는 다른 모습인 셈이다.

[*] 1545년부터 1563년까지 이탈리아 북부 트리엔트에서 개최된 종교 회의로 종교 개혁에 맞서 가톨릭 교리와 체계를 재정비하고 내부 개혁을 단행했다.

구약 성서와 다른 창조의 순간

〈아담의 창조〉Creazione di Adamo

미켈란젤로 부오나로티
Michelangelo Buonarroti, 1475-1564년, 이탈리아

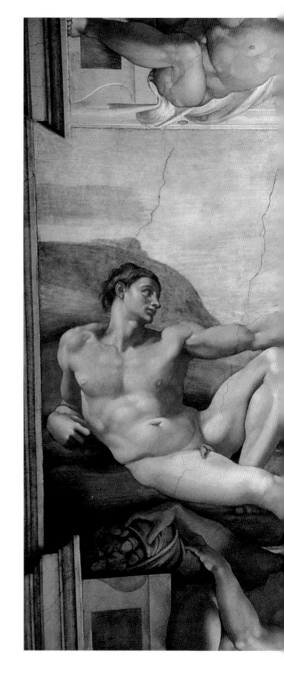

1510년, 프레스코, 280×570cm,
바티칸 미술관(시스티나 예배당), 이탈리아(로마)

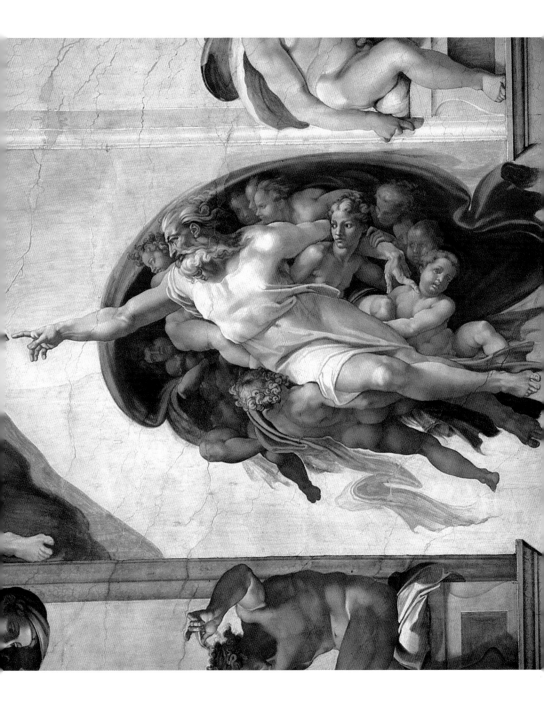

예술가의 지위가 확립한 순간

시스티나 예배당 천장화는 로마 교황 율리우스 2세Julius II의 명령으로 미켈란젤
로가 마지못해 그린 작품이다. 원래 이 예배당 천장에는 푸른 하늘을 배경으로
금빛 별들이 그려져 있었다. 구약 성서 〈창세기〉 편을 주제로 한 그림이었는데 현
재 남아 있는 〈아담의 창조〉 역시 같은 편에 실린 이야기의 일부다.

〈창세기〉를 그린 천장화 장면 중 특히 〈아담의 창조〉는 매우 유명하다. 사실
구약 성서에 적힌 바에 따르면 신은 흙으로 아담(인간)의 형태를 만들고 콧구멍
에 입김(숨)을 불어넣어 최초의 인간을 만들었다고 한다. 하지만 이 그림 속 신
은 오른손 손가락 끝으로 아담에게 생명을 전하려 하고 있다. 위로 들어 올린
아담의 왼손 손가락은 아직 신의 손끝과 닿지 않았다. 바야흐로 신이 아담에게
생명을 부여하려는 순간인 것이다.

그리고 바로 이 순간에 미켈란젤로는 성서를 따르지 않았다. 코로 숨을 불어
넣는 것이 아니라 손가락끼리 맞닿는 형태를 택했다.

이 혁신적인 천장화를 완성한 후에 미켈란젤로는 '신처럼 위대하다.'라며 칭
송받았다. 그 덕분에 이 시기 미켈란젤로는 아담이 탄생한 것처럼 장인이 아닌
예술가로서 지위를 확립했다.

성서의 장면임에도 무대 설정이 다르다

〈기적의 고기잡이〉La Pêche Miraculeuse

콘라트 비츠Konrad Witz, 1400?-1446?년, 독일

갈릴리호가 아닌 레만호

현대인에게 친숙한 풍경화는 17세기에 들어서야 하나의 장르로 확립되었다. 원래 역사화의 배경일 뿐이었던 풍경이 회화의 한 장르로 발전한 것이다.

15세기 독일 화가 비츠가 그린 이 종교화는 실제 풍경을 대화면 캔버스에 그린 초기 풍경화의 사례로 꼽힌다. 베드로가 갈릴리 호수에서 물고기를 낚고 있을 때 그리스도를 만나고 이후 예수를 따라 사도가 된다는 이야기를 그렸다.

그런데 사실 그림 속 호수는 갈릴리호가 아니다. 이 작품이 제네바 생피에르 대성당St. Pierre Cathedral에 있는 제단화인 만큼 비츠는 레만호와 제네바 주변 산 등성이를 모델로 그렸다. 정확히 지금의 제네바 몽블랑 거리에서 호수 건너편을 바라본 풍경인 셈이다. 그림 오른쪽에 보이는 다리 역시 현재 같은 위치에 있는 몽블랑 다리다.

비츠도 그러하겠지만 지역 토박이 신도들 역시 갈릴리 호수를 실제로 본 적은 없었다. 그렇기에 호수라면 자연스레 자신들이 사는 지역의 레만호를 떠올렸을 테다. 그 결과 이러한 그림이 완성된 것이리라.

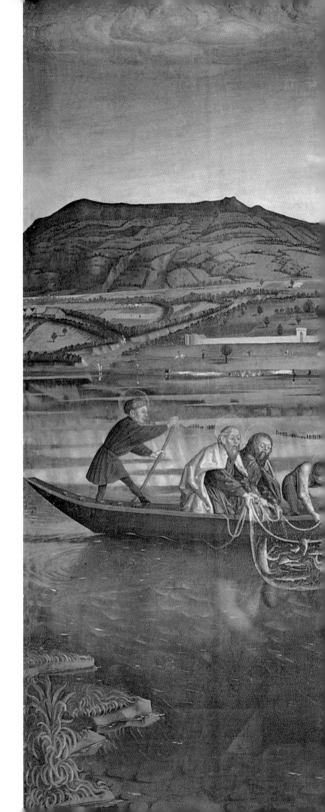

1444년, 패널에 템페라, 132×154cm,
제네바 미술역사박물관, 스위스(제네바)

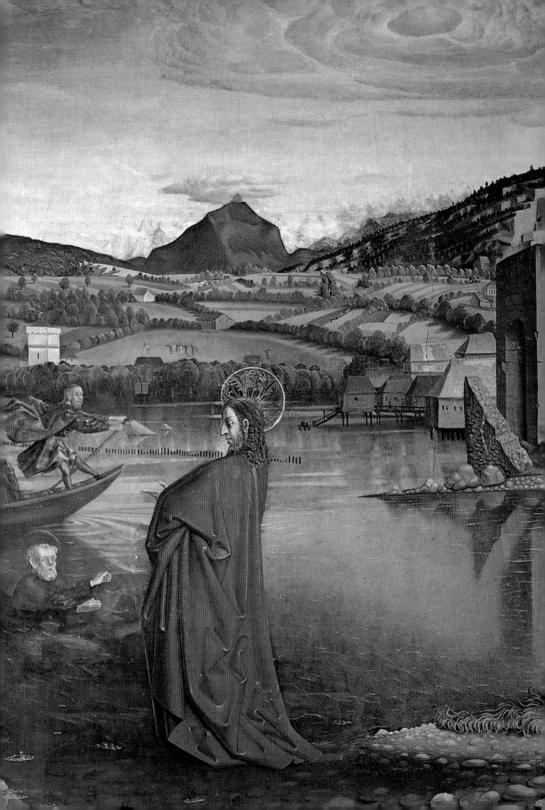

가슴 털을 기른 파격적인 그리스도

〈천사들과 함께한 사망한 그리스도〉The Dead Christ with Angels

에두아르 마네Edouard Manet, 1832-1883년, 프랑스

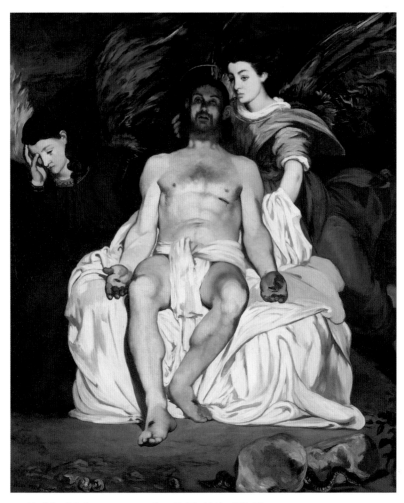

1864년, 캔버스에 유채, 179.4×149.9cm, 메트로폴리탄 미술관, 미국(뉴욕)

프랑스 회화 전통을 무시한 화가

전통 회화 기준에서 이 작품 속 그리스도의 모습은 너무나 파격적이다. 그리스도 가슴 위에 표현된 털도 근대 회화의 아버지라 불리는 마네만의 현대적인 해석이라 느껴진다.

전통 역사화의 경우 가슴 털과 같은 체모는 표현되지 않는다. 서양 미술의 고전(규범)인 고대 그리스 조각에서 체모를 표현하지 않았기 때문이다. 그리스 문화를 동경한 고대 로마 남성들은 공중목욕탕에서 신체의 털을 면도해 없앨 정도였다.

마네의 친구이자 시인인 보들레르Charles-Pierre Baudelaire가 지적한 내용도 눈에 띈다. 마네는 그리스도의 옆구리 상처를 전통 회화와 정반대 위치에 그렸다. 예수의 상처가 오른쪽 옆구리에 있는 이유는 그리스도교에서 오른쪽을 성스럽다고 여겼기 때문이다. 신이 행동을 취할 때에도 오른손을 들었고 천국도 신의 오른편에 그리는 것이 전통 방식이었다. 하지만 대표작인 〈풀밭 위의 점심〉을 발표한 뒤 프랑스 미술계에서 이단아가 된 마네는 그 칭호에 걸맞게 그리스도마저 전통을 무시한 채 표현했다.

그림 한 장에 이야기 두 편

〈목욕하는 밧세바〉Bethsabée au bain tenant la lettre de David

렘브란트 판 레인 Rembrandt Harmenszoon van Rijn, 1606-1669년, 네덜란드

바로크 회화다운 뛰어난 연극성

구약 성서에 따르면 이스라엘 왕 다윗은 목욕 중인 남의 아내 밧세바Bathsheba를 보고 첫눈에 반해 그녀를 처소로 데려와 강제로 취했다. 또 그녀와 결혼하기 위해 남편을 전장으로 보내 전사하게 만들었다.

그러나 루브르의 자랑인 이 명작을 자세히 들여다보면 그녀가 목욕하고 있는 도중 이미 다윗왕이 보낸 편지를 받았음을 알 수 있다. 밧세바는 편지를 손에 쥔 채 망연자실한 상태다. 다시 말해 왕이 목욕 중인 밧세바를 보고 반한 장면과 왕에게 편지를 받은 그녀가 망설이는 장면이 동시에 그려진 셈이다. 이렇듯 르네상스 시기까지는 한 장의 그림에 에피소드 여러 편을 동시에 담아내는 경우가 있었다. 렘브란트 역시 에피소드 두 편을 엮어 이 작품을 완성했다.

렘브란트는 망설이는 밧세바의 깊은 심리를 탁월하게 표현했는데 그 역시 평소 고뇌하는 나날이 많았던 덕분이다. 즉 렘브란트만이 표현할 수 있는 심오하고도 중후한 표현인 셈이다. 이 그림이 발표될 당시 렘브란트의 명성은 전성기보다 하락한 상태였다. 그럼에도 이 작품은 17세기 네덜란드를 대표하는 거장이 아니고는 그릴 수 없는 명작이라 평가받는다.

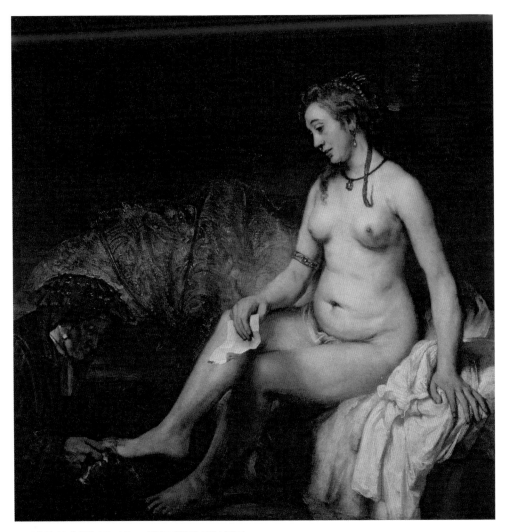

1654년, 캔버스에 유채, 142×142cm, 루브르 박물관, 프랑스(파리)

수태 고지와 상관없는 아버지의 등장

〈메로드 제단화〉Mérode Altarpiece

로베르 캉팽 Robert Campin, 1375?~1444년, 네덜란드

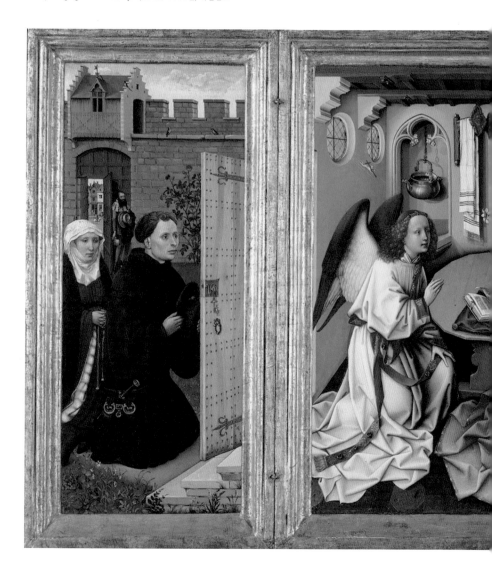

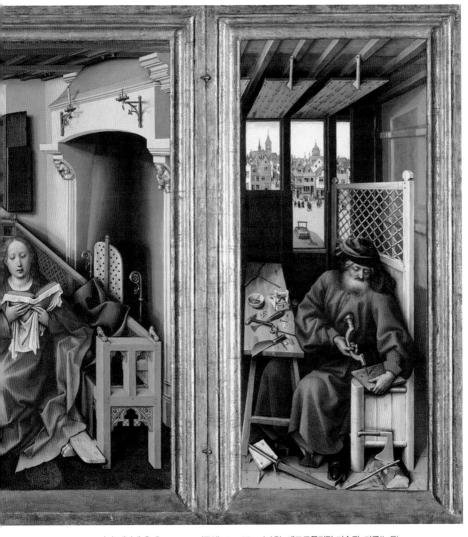

1420~1425년경, 패널에 유채, 64×63cm(중앙), 64×27cm(좌우), 메트로폴리탄 미술관, 미국(뉴욕)

시대 요구에 맞추어 등장인물을 그려 넣다

캉팽은 벨기에의 한 도시인 투르네Tournai에서 활동했다. 그는 일찍부터 템페라 대신 유채 물감을 사용하여 그림을 그렸던 화가로도 알려져 있다. 회화 역사는 유채 물감의 등장으로 빠르게 변화했는데 템페라로 그린 그림보다 유채 물감 작품이 훨씬 더 사실적인 표현이 가능했기 때문이다.[•]

한편 종교 미술은 그 목적이 특별하다. 제단화 중앙 패널에 그려져 있는 수태 고지The Annunciation^{••} 관련 그림도 그리스도교의 근본 원리인 처녀 수태를 믿게 하려고 제작했다. 13세기 성모 마리아 숭배가 절정에 이른 이후부터 이 수태 고지는 종교 미술에서 중요한 주제 중 하나가 되었다.

그런데 이 작품에는 이상한 점이 하나 있다. 이 사건은 마리아가 약혼한 상태일 때 일어났는데 오른쪽 패널에 예수의 양아버지이자 마리아의 약혼자인 요셉이 목수 일을 하고 있다. 마치 두 사람이 이미 함께 살고 있는 듯 표현됐다. 원래라면 수태 고지와 전혀 관계없는 요셉이 벌써 등장한 것이다. 사실 그는 숭배 대상이 아니었지만 당대 신도들은 요셉 역시 중요한 인물로 여겼다. 그 결과 제단화에도 그의 모습이 등장하게 되었다.

- 원래 서양 회화의 기본 재료는 템페라 물감이었다. 화가들은 색채가 있는 광물이나 식물에서 추출한 색채 가루로 안료를 만들었고 이 안료를 용매와 섞어서 물감으로 사용하였다. 용매는 아교질, 벌꿀, 무화과나무 수액 등 종류가 다양하지만 주로 사용된 것은 달걀이었다. 식물성 건성유와 수지를 섞어 만드는 유채 물감은 15세기 초 북유럽, 얀 반에이크Jan van Eyck 형제가 개발했다. 이후 지금의 유화 기법이 미술계에 정착해 서양 회화라 하면 흔히 유채를 떠올린다.
- 마리아가 성령으로 잉태해 아이를 낳을 것임을 천사 가브리엘이 마리아에게 알린 사건이다. 로베르 캉팽 역시 이 주제로 여러 장의 그림을 그렸다.

이런 풍경은 실제로 있을 수 없다

〈산상 수훈〉The Sermon on the Mount

클로드 로랭Claude Lorrain, 1600-1682년, 프랑스

너무 많은 장소를 배경에 담다

산상 수훈山上垂訓이란 산꼭대기에서 예수 그리스도가 열두 사도와 제자들에게 설교를 행한 일을 말한다. 이 작품에서도 산(이라기보다는 언덕이지만) 위에는 예수와 열두 사도가, 완만한 비탈에는 사람들과 그리스도교도의 상징인 양이 모여 있다.

배경 오른쪽 멀리에는 레바논산이 있고 갈릴리 호수, 티베리아스와 나사렛 거리 등이 그려져 있다. 모두 예수와 관련 깊은 장소다. 산을 끼고 있는 왼쪽은 갈릴리 호수보다 지대가 낮은데 이는 사해死海와 요르단강이다. 참고로 요르단강은 사해의 수원이자 세례 요한이 예수에게 세례를 준 강으로도 유명하다. 물론 로랭은 이 지역을 가 본 적이 없어 모든 풍경을 상상으로 그렸다. 사실 앞서 소개한 마을과 호수, 강을 한 장면에 그리는 것도 현실적으로 말이 되지 않는다. 각 지명의 실제 위치 간 거리가 매우 멀어 한데 모이기 어렵기 때문이다.•

• 갈릴리호와 사해 사이의 거리는 약 130킬로미터이며 레바논산은 이스라엘 북쪽에 접한 레바논 북부에 위치한다.

1656년, 캔버스에 유채, 171.4×259.7cm, 프릭 컬렉션, 미국(뉴욕)

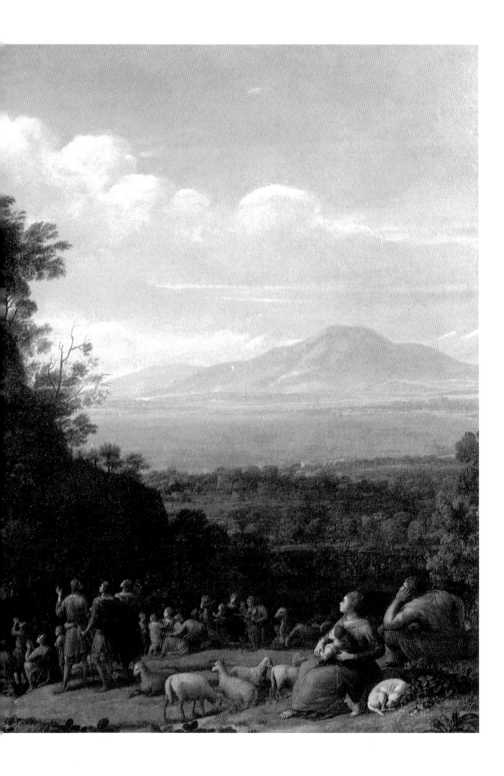

나라를 구한 여인의 거짓말

〈홀로페르네스의 목을 베는 유디트〉Judith Beheading Holofernes

아르테미시아 젠틸레스키Artemisia Gentileschi, 1593-1652년, 이탈리아

적장을 유혹하여 단칼에 목을 베다

예루살렘 근교 베툴리아에 살던 여주인공 유디트Judith의 이야기를 담은 작품이다. 유대인을 구한 아름다운 미망인 유디트가 등장하는 구약 성서 외전 〈유디트 서書〉 이야기가 최고조에 이를 때 장면을 그림으로 표현했다.

아시리아 왕이 파견한 장군 홀로페르네스Holofernes가 베툴리아로 쳐들어왔을 때 유디트는 미모를 이용해 아시리아군 편에 서는 척 속여 홀로페르네스 진영으로 향했다. 아름다운 유디트의 유혹에 빠진 홀로페르네스는 몹시 기분이 좋아져 그녀를 연회에 초대한다. 물론 유디트는 그와 사랑에 빠진 척했을 뿐이다. 홀로페르네스는 연회의 흥겨운 분위기에 취해 먹고 마시다가 잠이 들었다. 그때 그녀는 곁에 있던 칼을 있는 힘껏 내리쳐 그의 목을 베었다.

베툴리아 사람들은 고향에 돌아온 그녀에게 갈채를 보냈다. 그녀의 용기에 힘입은 유대인은 반격에 나섰고 용감하게 아시리아군을 물리쳤다.

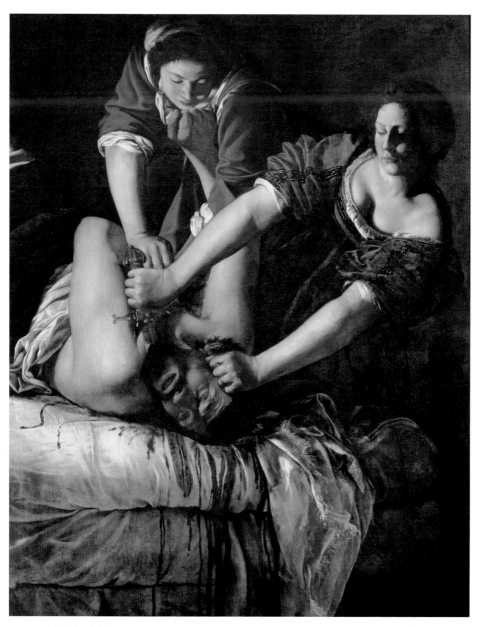

1611~1612년, 캔버스에 유채, 158.8×125.5cm, 카포디몬테 국립 미술관, 이탈리아(나폴리)

날개 없는 대천사 가브리엘

〈주님의 여종을 보라(수태 고지)〉Ecce Ancilla Domini! (The Annunciation)

단테 가브리엘 로세티Dante Gabriel Rossetti, 1828-1882년, 영국

신성함이 부족하다는 비판

전통적으로 처녀 수태를 주제로 한 수태 고지 장면은 마리아가 약혼 뒤 신전에 들어와 지낼 무렵을 그리고 있다. 그녀가 책을 읽거나 실을 잣고 있을 때 대천사 가브리엘Gabriel이 찾아와 마리아에게 신의 아이를 임신할 것이라는 사실을 알려 주는 장면이다. 그렇기에 작품의 배경은 주로 실내이거나 뒤로 건물이 보이는 대지로 묘사되곤 한다.

르네상스 이후에 완성된 수태 고지 작품에는 마리아의 순결을 의미하는 흰 백합을 관행처럼 그려 넣었다. 이 작품 역시 왼쪽에 선 대천사가 흰 백합을 손에 들고 있으며 그리스도의 피(수난)를 연상하게 하는 붉은 천에도 흰 백합 무늬가 수놓아져 있다. 더불어 천사가 든 흰 백합 끝에는 성령을 상징하는 비둘기까지 그려 넣었다.

그러나 발표 당시 이 작품은 찬반양론에 휩싸였다. 천사에게 날개가 없었기 때문이다. 사실 엄밀히 따지자면 거짓말이라 할 수는 없다. 하지만 수태 고지를 상징하는 전통 요소가 너무도 당연했던 19세기에 날개 없는 대천사의 존재는 신성 모독에 가까운 일이었다.

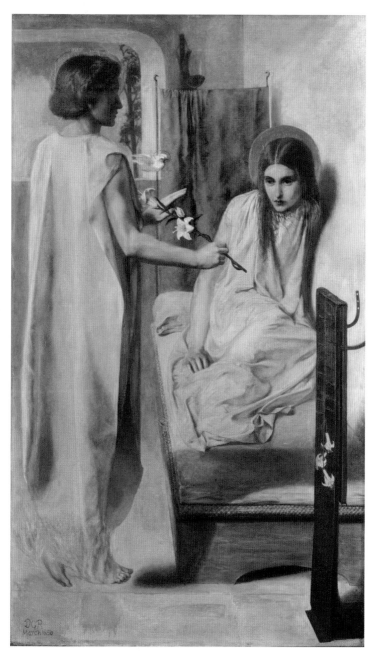

1850년, 캔버스에 유채, 73×42cm, 테이트 갤러리, 영국(런던)
bpk / Lutz Braun / AMF

여자의 거짓을 다룬 걸작

〈눈이 멀게 된 삼손〉
The Blinding of Samson

렘브란트 판레인
Rembrandt van Rijn, 1606-1669년, 네덜란드

1636년, 캔버스에 유채, 236×362cm,
슈테델 미술관, 독일(프랑크푸르트)

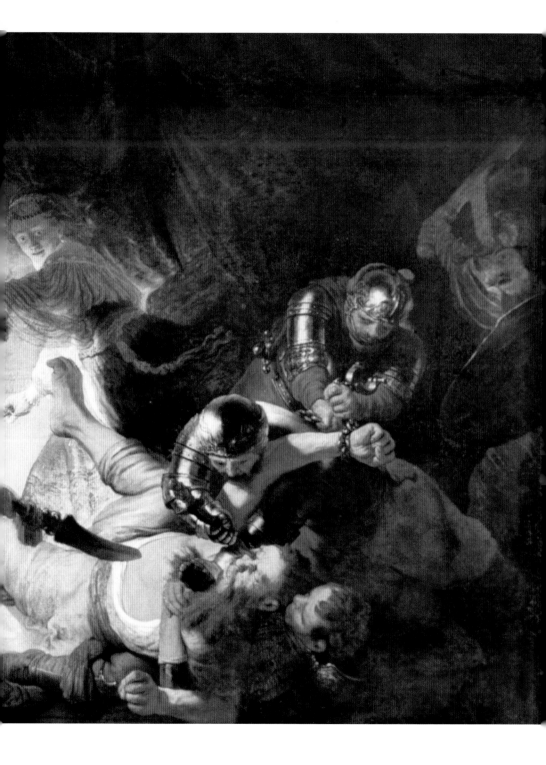

거짓말에 속아 파멸한 어리석은 남자

구약 성서에 나오는 다음 일화를 보면 동서양을 막론하고 어느 시대에나 여자가 남자보다 거짓말을 잘한다는 선입견이 통용됐던 것처럼 느껴진다.

이스라엘이 블레셋Pelishte에 지배당하던 때 불임으로 괴로워하던 부부가 있었다. 그러던 어느 날 천사가 나타나 아내에게 곧 이스라엘을 해방해 줄 아이를 낳을 것이라고 말해 준다. 다만 그 아이의 머리칼을 절대 자르면 안 된다는 말을 함께 남겼다. 앞으로 태어날 남자아이 삼손Samson은 머리칼이 괴력의 원천이었기 때문이다.

그러나 성장하여 블레셋 여자 델릴라Delilah에게 연정을 품은 삼손은 그가 가진 힘의 원천을 알아내려는 그녀의 속임수에 속수무책으로 당하고 만다. 잠자리 중 자기도 모르게 그녀에게 머리카락의 비밀을 털어놓은 것이다. 비밀을 알아챈 델릴라는 삼손의 머리칼을 모조리 깎았고 이후 손쉽게 삼손을 제압한 블레셋 제후들은 삼손의 눈을 뽑은 뒤 감옥에서 연자매*를 돌리는 노예로 부렸다. 하지만 삼손은 신의 가호로 다시 머리카락이 자랐고 괴력을 되찾는다. 힘을 되찾은 삼손은 구경거리로 전락해 끌려간 신전의 기둥을 쓰러뜨리고 수많은 블레셋 사람들을 길동무 삼아 함께 죽음을 맞이한다.

* 일반 맷돌보다 수십 배나 커서 소나 말 같은 힘이 좋은 동물이 주로 돌리는 도구다.

상현달 위에 올라탄 마리아

〈무염 시태(아랑후에스)〉La Inmaculada "de Aranjuez"

바르톨로메 무리요Bartolomé Murillo, 1617-1682년, 스페인

성모의 발 아래 달에 주목

무염 시태無染始胎＊는 성모 마리아가 처녀 상태로 아이를 가졌다는 것, 즉 처녀 수
태와 그 의미가 조금 다르다. 마리아가 어머니인 안나의 태내에 잉태되었을 시점
부터 원죄를 면했음을 주장하는 신앙적 교리다.

　보통 마리아는 작품 속에서 지혜를 의미하는 푸른색, 자애를 뜻하는 붉은색
의상을 입고 있다. 하지만 무염 시태를 주제로 할 때는 붉은색 대신 순결을 의
미하는 흰색 의상을 주로 사용한다. 다 자란 어른의 모습이면서 성聖안나의 태
내에 들어선 마리아를 함께 표현한 것이다.

　그리스도교 신도 중 무염 시태 교리에 반대하는 사람도 있다. 하지만 스페인
의 경우 성모를 숭배하는 전통이 강했기에 그들은 이 주제로 그림 그리기를 즐
겼다. 그중에서도 무리요의 작품은 섬세하고 감미롭기로 유명하다.

　그런데 종교를 주제로 하는 미술품을 분석하고 작품에 깃든 종교적 내용을
밝히는 도상학적 측면에서 따져 보면 무리요의 그림에는 틀린 부분이 존재한

●　　원죄 없는 잉태라고도 한다.

다. 무리요는 상현달 위에 올라탄 마리아를 그렸는데 본래는 하현달이어야 한다. 250쪽 그림과 비교해서 살펴보자. 무리요의 명성이 높아질수록 인기가 하락했던 수르바란Francisco de Zurbarán은 비록 인기는 없을지언정 도상학적 규칙만은 충실히 따라 작품을 완성했다.

1670~1680년경, 캔버스에 유채, 222×118cm, 프라도 미술관, 스페인(마드리드)
2014Photo Scala, Florence

〈무염 시태〉La Inmaculada Concepción

프란시스코 데 수르바란Francisco de Zurbarán, 1598~1664년, 스페인

1630~1635년경, 캔버스에 유채, 139×104cm, 프라도 미술관, 스페인(마드리드)

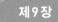
제 9 장

관점에 숨은 반전

감상자와 비평가의 착각

천사와 큐피드는 어떻게 다른가?

〈시스티나 성모〉Sistine Madonna

라파엘로 산치오 Raffaello Sanzio, 1483-1520년, 이탈리아

고대 로마 문명과 그리스도교 사회의 융합

그림 아래쪽 두 아이를 보라. 사랑스러운 날개를 달고 있는 모습을 보며 '어머, 정말 귀여운 큐피드Cupid네!'라고 생각하는 사람이 많을 것이다. 그러나 이 그림은 그리스도교 종교화다. 큐피드는 그리스도교의 신이 아니기 때문에 이 회화에 등장할 리 없다. 고대 그리스 시대에는 이 큐피드를 에로스Eros(사랑, 욕망의 신)라 불렀고 고대 로마 시대 때 비로소 쿠피도Cupido로 바꿔 부르게 되었다. 간혹 아모르Amor라 부르기도 한다.

이 제단화 속 날개 달린 두 아이는 모두 천사다. 그렇다면 천사와 큐피드는 왜 이토록 헷갈리는 걸까? 고대 로마 시대, 그리스도교를 법으로 금하던 때에 신도들은 숨어서 예배를 드리곤 했다. 그때 천사에게 날개가 있음을 알게 된 사람들은 쿠피도를 천사의 형체로 규정했다. 훗날 르네상스 시대가 도래하자 사람들은 고대 문명과 그리스도교 문화의 균형을 이루고자 했다. 그 결과 과거 대체 형상에 지나지 않던 쿠피도의 모습이 다시 천사로 부활하게 되었다.

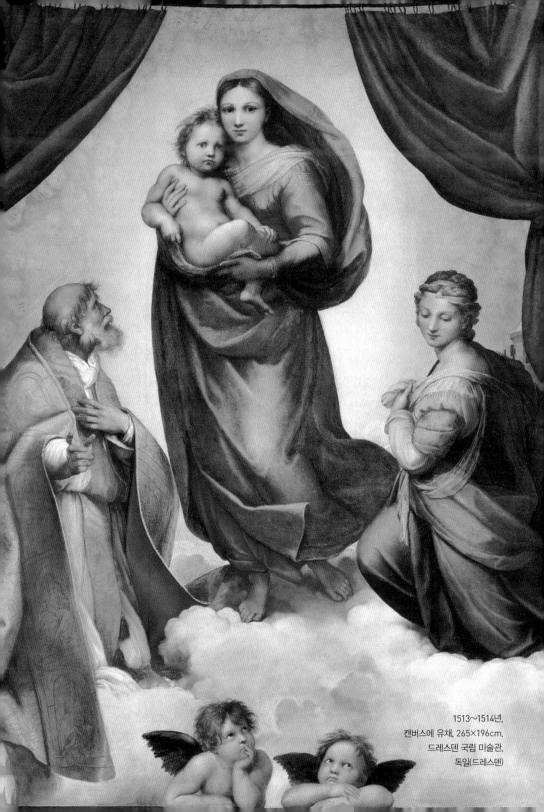

1513~1514년,
캔버스에 유채, 265×196cm,
드레스덴 국립 미술관,
독일(드레스덴)

칭찬의 대상은 누구인가?

〈우유를 따르는 하녀〉The Milkmaid

요하네스 페르메이르Johannes Vermeer, 1632-1675년, 네덜란드

페르메이르가 유일하게 그린 하녀 그림

17세기 네덜란드 풍속화는 부엌에서 집안일을 하는 하녀가 주인공인 경우가 많았다. 〈우유를 따르는 여인〉은 풍속화의 거장 페르메이르가 하녀를 주인공 삼아 그린 유일무이한 작품이다.

하녀는 보통 남자 주인을 유혹하는 성적 대상으로 표현되곤 했다. 그러나 17세기 후반부터 여성의 미덕을 의미하게 되는데 이 그림도 마찬가지다. 뒤에서 소개할 헤라르트 도우Gerard Dou•의 고혹적인 하녀(269쪽 그림 참고) 그림과 달리 페르메이르가 그린 하녀는 후덕한 체형에 다소 소박해 보인다. 게다가 굳은 빵에 우유를 부어 요리하는 모습에서 식재료를 버리지 않으려고 애쓰는 마음이 보인다.

이 작품은 충실한 하녀의 모습을 칭찬하는 작품처럼 보이기 쉽다. 그러나 사실 그림이 칭찬하는 이는 이 집의 주부, 즉 안주인이다. 당시 하녀를 감독하는 일은 주부에게 매우 중요한 덕목이었다. 따라서 이 그림은 하녀를 통해 주부를 비추는 거울 역할을 자처하며 여성의 미덕을 치켜세우고 있는 것이다.

• 1613-1675년, 네덜란드, 렘브란트의 첫 제자이자 평생 그의 곁을 지킨 네덜란드 풍속 화가다.

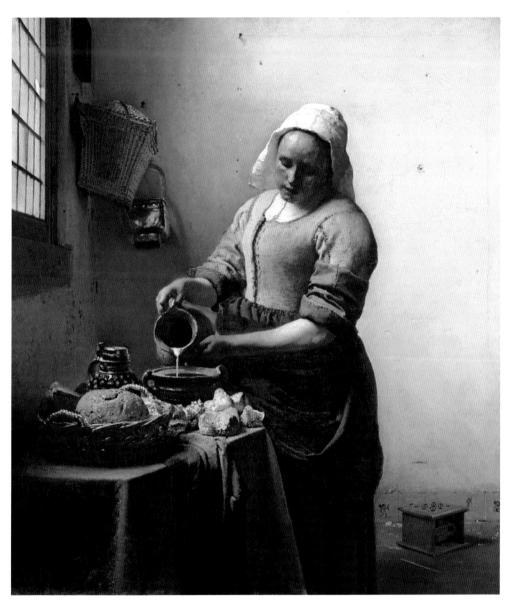

1658~1660년경, 캔버스에 유채, 45.5×41cm, 암스테르담 국립 미술관, 네덜란드(암스테르담)

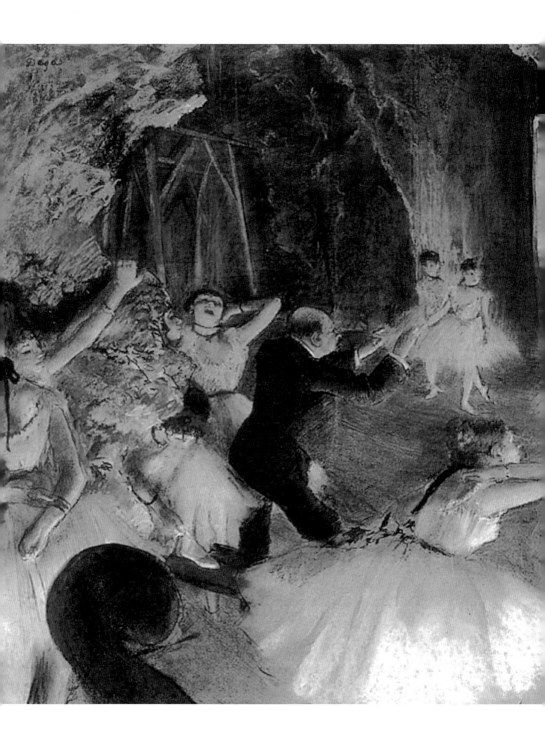

발레 그림으로
문화 수준을
높인다?

〈무대 위 발레 연습〉
The Rehearsal of the Ballet on Stage

에드가 드가
Edgar Degas, 1834-1917년, 프랑스

1873~1874년,
캔버스와 종이에 파스텔, 잉크, 53.3×73cm,
메트로폴리탄 미술관, 미국(뉴욕)

257

고상한 취미가 아니라 애인을 찾는 장소

인상파는 프랑스 전통 회화와 동떨어진 작풍과 주제로 프랑스 미술계에서 이단아 취급을 받곤 했다. 그들의 시도를 처음으로 호평한 이는 바로 미국인들이었다.

남북 전쟁 이후 미국의 산업은 나날이 발전했고 그로 인해 막대한 자산을 소유한 부유층이 탄생했다. 그들은 유럽 문화에 큰 매력을 느끼는 동시에 문화적으로 콤플렉스가 있었다. 그뿐만 아니라 미술품을 통해 유럽인의 소양을 배우고자 하는 자세가 매우 강했다.

미국인들이 가장 좋아했던 인상파 화가는 풍경화를 주로 그린 모네였다. 그 다음으로 인기 있던 이는 인물화로 재능을 드러낸 드가였다. 그중 드가가 발레를 테마로 그린 작품들은 특별히 더 인기였다. 발레 그림을 자택에 걸어 놓으면 그 집의 문화 수준이 높아 보인다 생각했기 때문이다.

그런데 사실 당대 파리 발레계는 고상함과는 거리가 멀었다. 발레 공연장은 주로 벼락부자 신사가 애인을 구하기 위해 찾아오는 장소였고 무용수 역시 발레 실력보다 외모를 더 중시했다.

현실을 꿰뚫는 밀레의 대표작

〈이삭 줍는 사람들〉Des glaneuses

장 프랑수아 밀레 Jean François Millet, 1814~1875년, 프랑스

이상주의에서 사실주의로 이행 중이던 프랑스

밀레의 대표작 〈이삭 줍는 사람들〉은 발표 직후 보수적인 비평가에게 추악하다는 혹평을 받기도, 정치적 사상이 숨어 있다는 평가를 받기도 했다. 당대 파리 미술계는 유럽에서도 가장 보수적인 데다 전통 회화를 기반으로 작품을 평가하는 경향이 강했기 때문이다.

하지만 밀레는 작품을 통해 빈곤을 과장하려 한 것도, 사회주의 사상을 전하려던 것도 아니었다. 노르망디Normandie 지방 출신인 밀레는 바르비종Barbizon으로 이주한 뒤 고향에서 보기 드문 시골 풍경에 감동받았다. 농촌에서는 수확이 끝난 뒤 농민들이 밭에서 이삭을 줍는 관습이 있었는데 이 풍경이 그의 마음을 움직인 것이다. 사실 이는 고대부터 전해 내려온 상부상조 문화다. 이삭을 줍는 일은 농업만으로 생활하기 힘든 빈곤층과 미망인에게 생계 수단이나 다름없었다. 농민들은 그들을 위해 일부러 깨끗이 수확하지 않고 이삭을 남겨 두었다.

오직 숭고하고 이상적인 주제가 환영받던 프랑스 전통 회화 역시 변화의 바람을 피할 수 없었다. 19세기 들어 사회 구조가 변화함에 따라 회화 주제도 점점 사실적인 것들로 바뀌어 갔다.

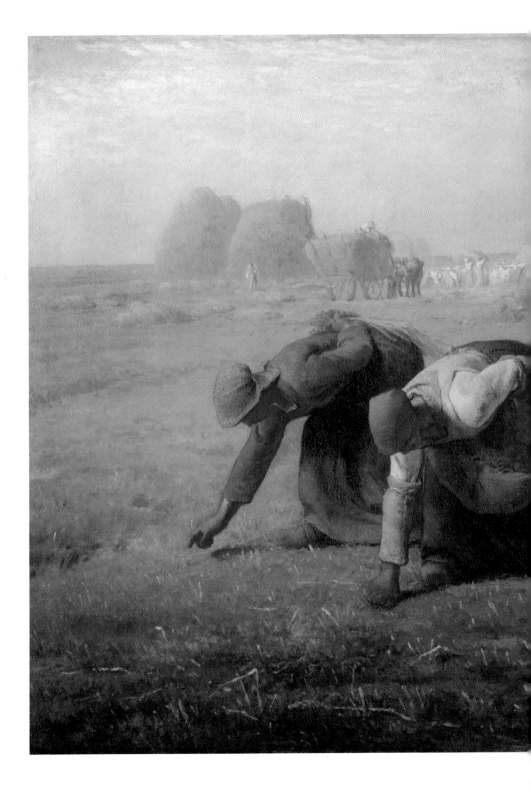

1857년, 캔버스에 유채, 83.5×111cm,
오르세 미술관, 프랑스(파리)

렘브란트의 작품이 아니라고?

〈폴란드 기수〉The Polish Rider

렘브란트 공방Rembrandt and His School, 1655?, 네덜란드

제자들이 그린 그림에 서명만 했을 뿐

미국 뉴욕 소재 미술관 중 프릭 컬렉션The Frick Collection*은 대부호의 저택을 갤러리로 꾸민 공간이다. 그곳 소장품인 〈폴란드 기수〉는 미술사 관련 도서에 오랜 세월 렘브란트 작품으로 소개되곤 했다. 철강왕 헨리 프릭이 이 작품을 구입할 당시에도 당연히 렘브란트의 그림이라 믿었다.

　그러나 1968년 네덜란드에서 렘브란트 작품을 두고 진위 여부를 따지는 이른바 렘브란트 리서치 프로젝트Rembrandt Research Project가 시작되었다. 연구단은 그가 큰 공방을 경영하고 있었던 만큼 직접 손을 대지 않은 그림에도 서명을 적어 넣었으리라 판명했다. 결과적으로 이 작품도 렘브란트가 그렸다고 보기에는 많은 의문이 남았으며 결국 미술사 교재에 실릴 수 없었다.

　"공방 제작이 당연한 시대였으니 조수나 제자의 손길이 더해지는 것은 어쩔 수 없다."라고 주장할지도 모르겠다. 하지만 렘브란트 본인 손이 전혀 닿지 않은

●　뉴욕 맨해튼Manhattan에 위치하며 원래는 기업가 헨리 클레이 프릭Henry Clay Frick의 저택이었다. 그가 사망한 뒤 오랜 기간 수집한 미술품과 함께 정부에 기증되어 1935년 미술관으로 문을 열었다.

작품이라면 이는 오로지 공방 제작품으로 봐야 한다. 이 작품 외에도 렘브란트 작품이라 알려졌던 몇몇 그림이 실제로는 조수나 제자들이 그린 뒤 렘브란트가 서명만 했다는 사실이 밝혀졌다.

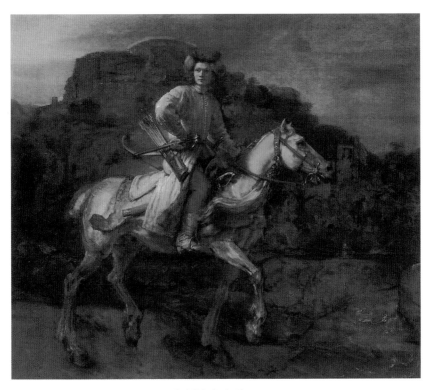

1655년경, 캔버스에 유채, 116.8×134.9cm, 프릭 컬렉션, 미국(뉴욕)

마네와 모리조, 그들은 어떤 관계였나?

〈휴식〉Repose

에두아르 마네Edouard Manet, 1832-1883년, 프랑스

양갓집 아가씨와는 단둘이 있는 것조차 불가능

마네는 인상파 화가인 베르트 모리조Berthe Morisot를 모델로 여러 장의 그림을 남겼는데 이 작품도 그중 하나다.

그림 속 모리조의 모습이 부르주아 계급 여성치고는 매우 편안해 보인다. 바로 이 자세 때문에 기혼자인 마네와 독신 여성 모리조 사이를 불륜으로 의심하는 소문이 퍼지기도 했다. 하지만 당시 프랑스 사회를 떠올리면 이는 결코 있을 수 없는 일이다.

같은 고급 관료 가정이라는 공통분모 때문에 마네와 모리조 가족이 자주 가족 모임을 가졌던 것은 사실이다. 하지만 당시는 모리조와 같은 부르주아 계급 여성이 거리를 홀로 걸을 수도 없었으며 반드시 시중을 드는 이가 동행해야 했던 시대다. 마네와 모리조가 단둘이 있는 일은 거의 불가능했다.

그뿐이 아니다. 모리조는 결혼에 흥미가 없었지만 상류층 부르주아 계급으로서 체면을 차려야 했다. 그때 남편으로 택한 사람이 바로 마네의 동생 외젠Eugene Manet이다. 결혼 후 외젠이 아내 모리조를 든든하게 외조해 준 덕에 그녀는 화가로 계속 활동할 수 있었다.

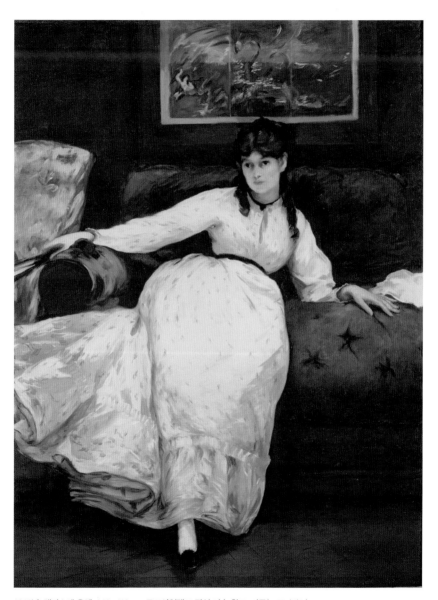

1869년, 캔버스에 유채, 148×113cm, 로드아일랜드 장식 미술 학교, 미국(프로비던스)

마치 그리스도 죽음 같은 영웅의 전사

〈울프 장군의 죽음〉The Death of General Wolfe

벤저민 웨스트Benjamin West, 1738-1820년, 미국

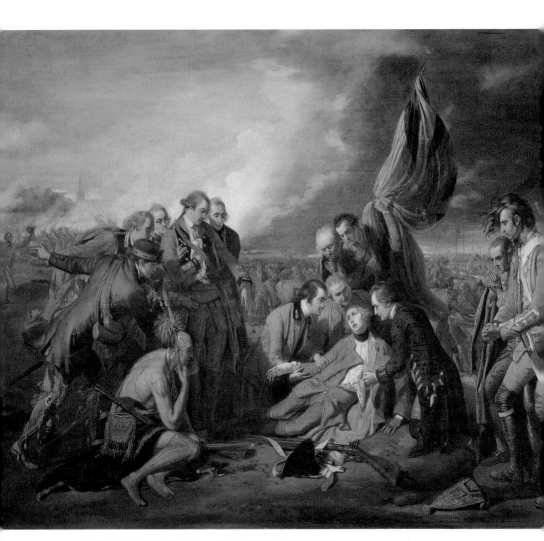

1770년, 캔버스에 유채, 151×213cm, 캐나다 국립 미술관, 캐나다(오타와)

고전적 작품을 인용하는 그랜드 매너

식민지 시대 미국 출신 벤저민 웨스트는 영국 로열 아카데미의 창립 멤버이며 제2대 회장을 맡기도 했다. 그는 1750년대에 일어난 프렌치 인디언 전쟁*에서 영국군을 지휘했던 울프 장군James Wolfe의 전사를 주제로 이 작품을 그렸다.

영국인들에게 충격을 안긴 영웅의 죽음을 그리기 위해 웨스트는 당시 전통에 따라 역사화적 요소를 더해야 했다. 그러나 미국 출신인 그는 유럽사를 그릴 때 사용하는 그랜드 매너는 활용하지 않기로 결정한다. 작품 배경 자체가 미국이었기 때문이다.

그 대신 고전 작품에서 구도와 포즈를 인용하는, 조금 다른 형식의 그랜드 매너를 도입했다. 전사한 장군을 〈그리스도 애도〉The Lamentation**에 등장하는 예수의 모습처럼 그려 고귀함을 연출한 것이다.

동시에 그림 왼쪽에는 아메리카 원주민을 그려 넣어 유럽이 무대가 아님을 강조했다. 만약 실제 장면을 사진으로 찍었다면 절대 이러한 구도가 나올 수 없었을 것이다.

* 북아메리카 대륙 오하이오강 주변에 위치한 인디언 영토를 둘러싸고 일어난 영국과 프랑스의 식민지 쟁탈 전쟁을 말한다.

** 십자가에 못 박혀 죽은 그리스도를 둘러싸고 비탄에 잠긴 성모 마리아와 막달라 마리아, 요한 등을 그리는 성화의 한 주제다.

그녀는 집안일로 바쁜 것이 아니다

〈양파 다지는 소녀〉Girl Chopping Onions

헤라르트 도우Herard Dou, 1613~1675년, 네덜란드

최음제를 썰고 있는 하녀

17세기 네덜란드 회화가 황금시대를 맞았을 때 가장 인기 있던 장르는 단연 풍속화다. 현대인에게는 아무것도 아닌 일상생활 한 장면을 그린 듯 비칠 뿐이지만 프로테스탄트 사회에서 풍속화는 신앙의 길로 인도하는 의미, 미덕과 악덕을 강조하는 강력한 메시지 등을 내포했다. 집안일을 돕는 하녀를 남자 주인을 성적으로 유혹하는 존재처럼 그리기도 했다.

이 작품 역시 비슷한 경우로, 보기와는 달리 부엌일로 바쁜 하녀를 칭송하는 그림이 아니다. 작품 속 하녀는 이상야릇한 시선을 던지며 양파를 썰고 있는데 사실 양파는 당대에 최음제로 여기던 채소다. 쓰러진 물병과 공중의 새장은 순결의 상실을 뜻하고 매달려 있는 새도 성행위를 암시한다.

반면 그녀 옆의 이 집 아이인 듯 보이는 소년은 순진무구함을 상징한다. 순진한 아이까지 무시한 채 그녀는 도대체 누구에게 교태를 부리고 있는 것일까? 평온한 일상생활과는 거리가 먼 장면이다.

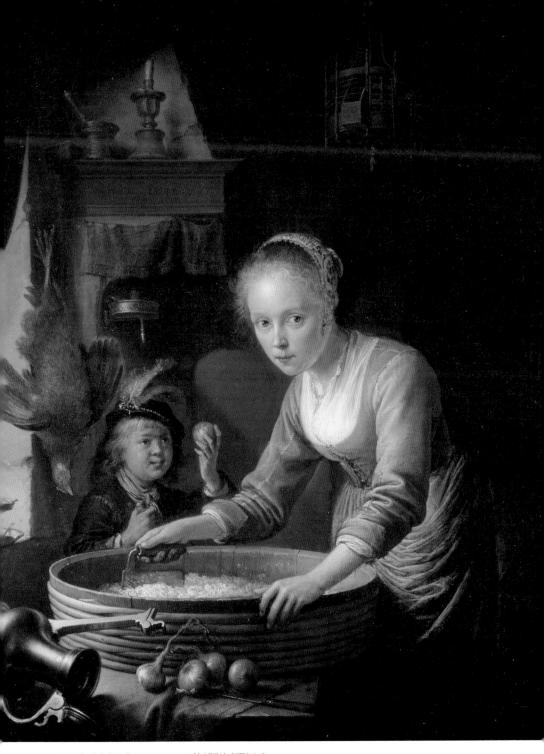

1646년, 패널에 유채, 20.9×16.8cm, 로열 컬렉션, 영국(런던)

성별이 없는 천사를 미소년으로

〈석류의 마돈나〉La Madonna della Melagrana

산드로 보티첼리 Sandro Botticelli, 1445-1510년, 이탈리아

왜 천사는 인간과 닮았을까

으레 천사라 하면 남성이라 오해하는 사람이 적지 않다. 그러나 사실 천사에게 성이란 존재하지 않는다. 즉 남성도 여성도 아니다. 천사는 순수한 정신체이며 천상에서 에테르Ether, 다시 말해 육체가 없는 상태라고 알려졌다.

천사의 계급은 총 아홉 가지로 나뉘는데 인간 앞에 나타나는 천사는 가장 하급에 해당한다. 성모자상 주위에 그릴 수 있는 상급 천사는 불꽃이나 빛 등 영적인 존재를 의미하는 반면 지상에 내려온 하급 천사는 그 모습이 인간과 닮았다.

이처럼 신의 지령을 전하는 메신저 천사들은 성과 육체가 없는 존재라고 알려졌지만 이탈리아에서 그리스도교가 공인된 후부터는 종교 미술에 표현되어 그 모습을 드러냈다. 초기에는 보통 성인 남성 모습으로 표현했다. 272쪽 제단화 위쪽 양 끝에서 두 번째에 위치한 그림은 천사들이 악기를 연주하는 모습을 표현했다. 그러다 점차 날개 있는 여신상으로, 이후 르네상스 시대부터는 오른쪽 보티첼리의 그림처럼 미소년으로 묘사하게 되었다.

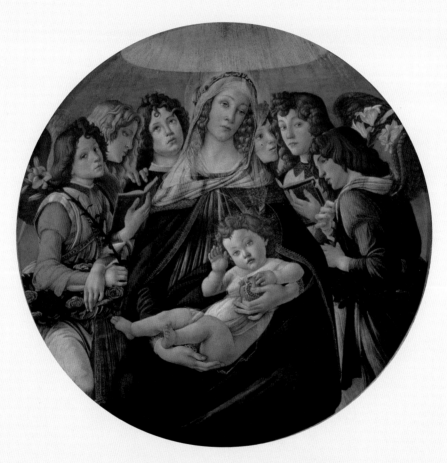

1487년, 패널에 템페라, 직경 143.5cm, 우피치 미술관, 이탈리아(피렌체)

얀 반에이크Yan Van Eyck와 그의 형 후베르트 반에이크Hubert Van Eyc, ?-1426의 합작

1425~1432년경, 패널에 유채, 350.5×460cm(모두 펼쳤을 때), 성 바보 대성당, 벨기에(겐트)

장르에 숨은 반전

초상화일까 풍경화일까 아니면 정물화일까

이 그림은 초상화가 아니다

〈진주 귀걸이를 한 소녀〉Girl with a Pearl Earring

요하네스 페르메이르Johannes Vermeer, 1632-1675, 네덜란드

17세기 네덜란드에서 유통되었던 트로니

〈진주 귀걸이를 한 소녀〉는 페르메이르 작품 중 가장 유명한 그림으로 그림 속 모델을 주제로 한 영화까지 제작되었을 정도로 많은 이의 관심을 사로잡았다. 하지만 당대 네덜란드에서는 베일에 싸인 이 모델을 아무도 궁금해하지 않았을 것이다. 이 작품은 초상화가 아니라 트로니Tronie이기 때문이다.

트로니는 역사화 같은 대작을 그리기 전에 먼저 그리던 이른바 캐릭터 연구를 위한 밑그림이었다. 17세기 네덜란드 사회는 회화를 투기 대상으로 보는 움직임이 크게 유행했기에 트로니 작품마저 회화 시장에 등장하게 되었다.

초상화라면 모델과 닮게 그리는 것이 기본이지만 트로니는 목적 자체가 달랐기 때문에 모델과 닮은 구석이 없어도 전혀 문제가 되지 않았다. 초상화 속 거짓은 당사자를 만나면 금방 탄로 날 일이지만 트로니는 유사하게 그릴 필요가 없으니 그럴 위험도 없다. 따라서 이 미소녀가 누구인지 찾아보는 일은 그 자체로 무의미하다. 이 그림이 당사자와 똑같이 그려졌는지 아닌지도 알 길이 없다.

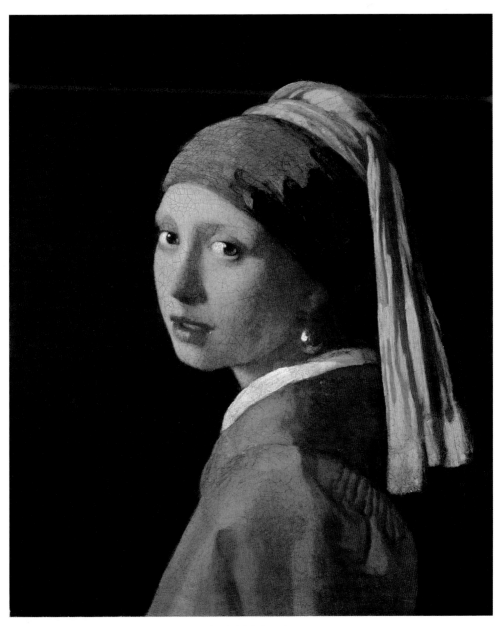

1665년경, 캔버스에 유채, 46.5×40cm, 마우리츠하이스 미술관, 네덜란드(헤이그)
2014 Photo Scala, Florence

성서 주제를
빌렸으나
사실은 풍속화

〈베들레헴의 영아 학살〉
Massacre of the Innocents

피터르 브뤼헐
Pieter Bruegel, 1525?-1569, 네덜란드

1564년경, 패널에 유채,
109.2×154.9cm,
로열 컬렉션, 영국(런던)

스페인 합스부르크가를 비판하다

이 그림은 베들레헴Bethlehem에 새로운 왕이 태어났다는 소식을 들은 헤롯 왕이 왕위를 지키기 위해 베들레헴 출신 두 살 미만 남자아이를 모두 죽이라고 명령하는 성서 속 한 장면을 표현하고 있다. 예수는 양아버지 요셉의 꿈에 찾아온 천사가 알려 줘 다행히 이집트로 도망가 화를 면할 수 있었다.

그런데 이 작품 속 배경은 베들레헴이라기보다 폭설로 뒤덮인 브뤼헐의 고향 플랑드르Flandre 풍경으로 보인다. 당시 네덜란드는 스페인 합스부르크가의 지배 아래 있었는데 독립파*가 내란을 일으킨 상황이었다. 스페인은 내란군의 주요 세력인 프로테스탄트를 매우 강하게 탄압했다.

그림에는 창을 휘두르는 병사들이 등장한다. 그런데 이는 스페인군의 특징 중 하나다. 당대 지식인이었던 브뤼헐이 성서 일화를 빌려 스페인의 네덜란드 지배를 암암리에 비판하고 있음을 알 수 있는 부분이다.

한편 1567년에 네덜란드 총독이 된 알바 공Fernando Álvarez de Toledo y Pimentel, 3rd duque de Alba은 프로테스탄트 세력을 이전보다 더 불같이 탄압했다.

* 네덜란드 독립 전쟁 중 스페인으로부터의 독립을 주장하던 파로 주로 개신교인 칼뱅주의를 신봉했던 그룹이다.

연극의 한 장면을 풍경화로

〈키테라섬의 순례〉Embarquement pour Cythère

앙투안 바토Antoine Watteau, 1684-1721년, 프랑스

새로운 회화 장르인 '페트 갈랑트'

키테라섬Kythira*은 사랑과 미의 여신 비너스Venus와 관련이 깊다. 그리스에서 아프로디테Aphrodite로 부르는 비너스 여신의 신전이 이 섬에 있다.

이 그림은 언뜻 수많은 연인이 사랑의 성취를 기도하러 온 장면처럼 보인다. 여신의 혼이 깃든 섬을 순례하는 목적으로 말이다. 그림 왼쪽에는 여러 명의 큐피드가 사랑의 불꽃을 의미하는 횃불을 들고 하늘을 떠다니고 있다. 아마도 그들 아래에 있는 사람들은 사랑이 무사히 이루어졌을 것이다.

그런데 생각해 보라. 18세기 초 프랑스인이 사랑이 이뤄지길 기도하며 베네치아 공화국 지배하에 있는 머나먼 키테라섬까지 순렛길을 떠날 확률은 매우 희박하다. 당시 파리 시민은 평생 바다 한번 보지 못한 채 생을 마치는 사람이 대부분이었다.

제목에 순례라는 말이 등장해 오해할 만하지만 이는 연극의 한 장면을 그린 것이다. 평소 연극을 좋아했던 바토다운 그림인 셈이다. 이 듣도 보도 못한 주제

• 프랑스어로 시테라섬. 그리스 남부, 펠로폰네소스 반도 남부의 라코니코스만 어귀에 있다.

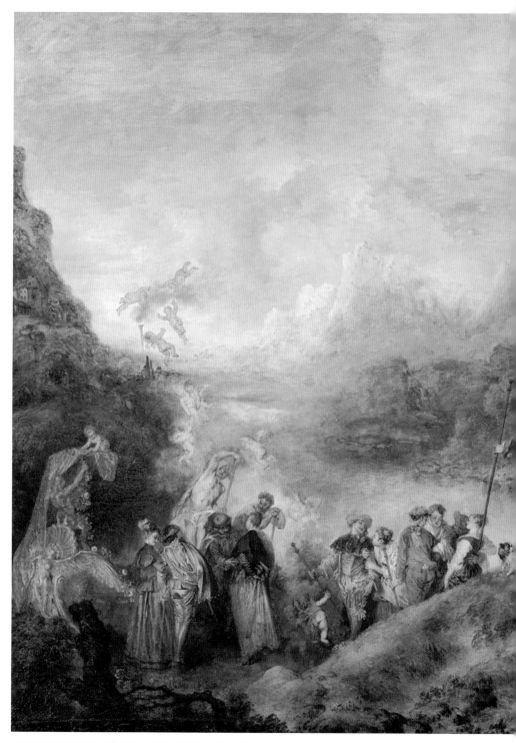

1717년경, 캔버스에 유채, 129×194cm, 루브르 박물관, 프랑스(파리)

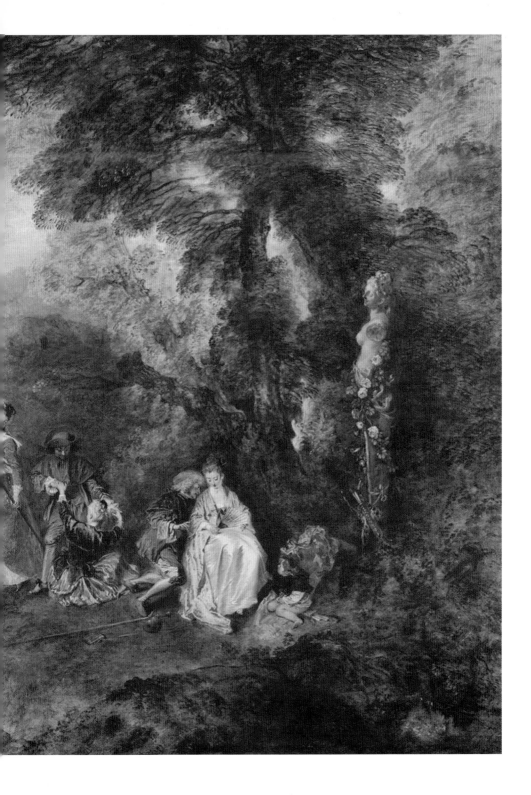

의 새로운 그림은 당시 후원자들에게 큰 인기를 끌었고 결국 왕립 회화 조각 아카데미Académie Royale de Peinture et de Sculpture는 페트 갈랑트 fête galante *라는 새로운 회화 장르를 만들어 그를 회원으로 받아들였다.

* 우아한 연회라는 뜻으로 18세기 프랑스에서 고급스러운 복장의 귀족들이 전원에서 춤, 대화 등을 나누며 열었던 사교 모임을 주제로 그린 회화 작품을 의미한다.

18세기 이탈리아 버전 '도라 씨'

〈메제탱〉Mezzetin

앙투안 바토Antoine Watteau, 1684-1721년, 프랑스

연극에 몰두한 바토의 멜랑콜리

로코코 회화의 선구자인 바토의 그림이다. 그림 속 주인공은 당시 프랑스에서 인기 있던 이탈리아 희극Commedia dell'arte*의 캐릭터 중 하나인 메제탱Mezzetin이다. 보답받지 못한 사랑을 한탄하며 노래 부르는 메제탱.** 그의 뒤쪽에 있는 조각마저 그에게 등을 돌리고 있다.

다들 눈치챘을지 모르지만 이 그림은 현실적인 비련을 표현하는 것이 아니다. 메제탱은 마치 일본 영화 〈남자는 괴로워〉 시리즈에 등장하는 구루마 도라지로 역, 일명 '도라 씨'와 비슷하다.***

바토는 어릴 때부터 결핵을 앓아 다른 사람과 어울리기 힘들었기에 연극 세

• 코메디아 델라르테는 16-18세기에 걸쳐 이탈리아에서 발달한 희극의 한 종류로 대본에 의존하기보다 즉흥 요소를 중시했다.

•• 이탈리아 희극에서 메제탱은 붉은 옷이나 줄무늬 옷을 입고 남녀 주인공 곁에서 악기를 연주하는 역할을 한다.

••• 〈남자는 괴로워〉는 1969년 첫 편이 개봉된 이래 30년 동안 시리즈로 제작되었으며 아쓰미 기요시渥美清가 분한 주인공 '도라'는 이 영화의 아이콘으로 떠올랐다. 영화에서 도라는 어딘가 모자라고 어눌하며 연애에 서툰 인물로 나온다.

283

계에 몰두하곤 했다. 이 그림은 희극을 주제로 하면서도 바토의 주특기인 우울한 정서가 잘 드러나 있다. 특유의 섬세한 서정성과 시적 정취는 로코코 회화의 창시자인 바토만이 할 수 있는 표현이다.

바토는 서른여섯에 세상을 떠났는데 이후 그의 후계자들로 인해 로코코 회화는 더욱 쾌락적인 분위기를 띠게 된다. 그리하여 프랑스 혁명 후에는 오래도록 불명예스러운 평가를 받기도 했다.

1717~1719년경, 캔버스에 유채, 55.2×43.2cm, 메트로폴리탄 미술관, 미국(뉴욕)

그저 화려한 꽃을 그린 정물화가 아니다

〈유리 화병과 꽃이 있는 정물화〉Stilleven met bloemen in een glazen vaas

얀 데 헤엠Jan Davidz de Heem, 1606-1684년, 네덜란드

화려한 꽃꽂이 스타일이 담고 있는 이야기

현대인이 이 그림을 보면 '역시 꽃의 나라 네덜란드답다.', '17세기부터 이러한 호
화로운 꽃꽂이를 즐겼구나.'라며 감탄하기 쉽다. 그러나 당대 네덜란드에서도 이
처럼 화려한 꽃꽂이 장식은 흔치 않았다. 당시 정물화는 피는 계절이 다른 꽃을
동시에 그려 넣은 경우가 많았다. 이 작품에는 나방과 달팽이까지 등장한다.

　17세기 네덜란드에서 발전한 정물화는 인생의 덧없음 같은 도덕적 교훈을 포
함하는 작품이 많았다. 이를 바니타스Vanitas라고 부른다. 바니타스는 대개 인생
의 공허함, 무상함을 교훈적으로 드러냈다. 정물화는 복음주의Evangelism, 福音主義 •
프로테스탄트 사회인 네덜란드를 상징하는 회화 장르이기도 했다.

　이 그림의 경우 꽃병 밖으로 떨어진 꽃은 늙음을, 천천히 나아갈 수밖에 없
는 달팽이 역시 늙어서 쇠한 것을 의미한다. 빛에 이끌리는 나방은 인간의 혼을
상징하고 있다.

• 　성서에 기록된 예수 그리스도의 복음, 즉 내면적 신앙을 중시하자고 외친 그리스도교 개혁 운동
　및 정신을 말한다. 프로테스탄트적 신앙을 의미하기도 한다.

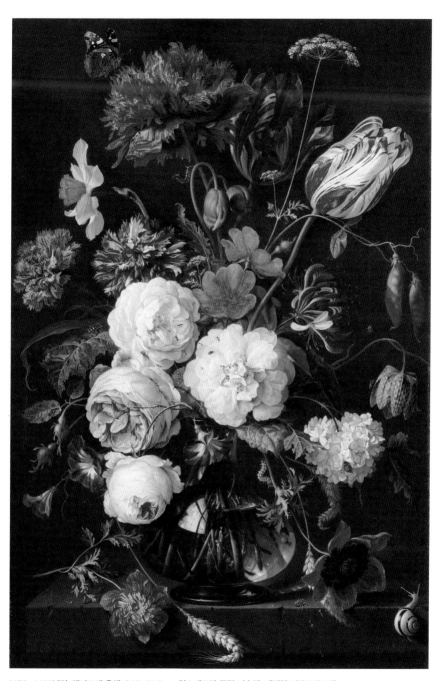

1650~1683년경, 캔버스에 유채, 54.5×36.5cm, 암스테르담 국립 미술관, 네덜란드(암스테르담)

화려한 그림 속
교훈이 가득

〈테이블 위 과일과 호화로운 식기〉
Fruits et riche vaisselle sur une table

얀 데 헤엠
Jan Davidz de Heem, 1606-1684년, 네덜란드

1640년, 캔버스에 유채, 149×203cm,
루브르 박물관, 프랑스(파리)

루이 14세를 향한 도덕적 비판은 제대로 도착했을까

네덜란드 출신 데 헤엠은 이 작품을 그릴 무렵 플랑드르Flandre*에서 활약했다. 플랑드르에 머물 당시 데 헤엠이 그린 정물화는 네덜란드 시절에 비해 화려하고 크기도 크다. 그러나 데 헤엠은 네덜란드 출신 화가답게 이 그림에 도덕적인 비판의 메시지를 담았다. 절대로 사치스러운 생활을 권장하려는 목적이 아니다.

가령 왼쪽에 놓인 현악기 류트lute와 피리는 덧없음을 상징한다. 다시 말해 감각을 자극하는 즐거움이 얼마나 무의미한지를 악기로 묘사한 것이다. 또한 류트는 여성 성기를 의미하고 악기 연주는 성행위를 암시하기도 해서 결국 무절제한 육체적 욕망을 꾸짖는 의미도 담았다. 각각의 과일 역시 그 나름대로 의미가 있는데 사과는 원죄, 포도는 속죄를 상징하며 체리는 천국의 과실로 알려져 있다. 또 테이블 왼쪽 끝에 그려 넣은 푸른 끈이 달린 회중시계는 시간의 덧없음을 나타낸다.

이 작품이 프랑스 왕가 컬렉션에 들었을 당시 루이 14세는 아직 20대 중반이었다. 나중에 궁정으로 쓸 베르사유 별장을 애인과 지낼 목적으로 막 개축하던 무렵이다. 과연 젊은 태양왕을 향한 데 헤엠의 도덕적 비판은 제대로 전달되었을까?

• 벨기에 서부 중심을 이르는 말로 네덜란드 서부, 프랑스 북부에 걸쳐 있다. 15세기 이 지역에서 네덜란드 회화의 한 유파인 플랑드르파 화가들이 활동했다.

보이지 않는 세계를 표현한 걸작

〈설교 뒤의 환영(야곱과 천사의 싸움)〉Vision of the Sermon(Jacob Wrestling with the Angel)

폴 고갱 Paul Gauguin, 1848~1903년, 프랑스

현실과 관념적 대상이 절묘하게 뒤섞인 세계

고갱은 원래 증권 회사 직원으로 인상파 작품을 사들이는 고객이었다. 인상파 그룹전에 일요화가*로 참여하기도 했는데 경제 불황을 계기로 전업 화가가 되기로 마음먹었다.

화가가 된 고갱은 눈으로 본 인상만 표현하는 인상주의 화풍에 불만을 품고 조형적인 사상과 관념을 함께 표현하는 종합주의Synthetisme 기법을 확립하기에 이른다.** 그래서 눈에 보이지 않는 내면이나 신비, 꿈이나 관념, 사상 등을 은유적으로 표현하려 했다.

이 그림 속 야곱과 천사의 싸움도 당연히 실제로 눈앞에서 벌어진 사건이 아니다. 브르타뉴 지방 여자들은 고대 관습이나 성서에 사로잡혀 신앙심이 깊었

- • 평일에는 직장에 나가고 일요일에만 그림을 그리던 아마추어 화가를 뜻한다.
- •• 19세기 말 고갱, 베르나르Émile Bernard 등 퐁타방파 화가들이 중심이 되어 제창한 미술 기법이자 회화 운동이다. 인상주의의 한계를 지적하였으며 주관과 객관을 종합해 그림을 그리려 노력했다.

1888년, 캔버스에 유채, 73×92cm,
스코틀랜드 국립 미술관, 영국(에든버러)

는데 이 장면은 구약 성서에 나오는 야곱과 천사의 싸움*이야기를 듣고 환영을 보는 여자 신도들의 모습을 고갱이 상징적으로 표현한 것이다.

조형적인 면에서는 우키요에 기법의 영향이 느껴지며 화면은 평면적이다. 선명한 색채에 검고 굵은 윤곽선을 그려 넣어 형태를 단순화한 점이 드러난다. 고갱의 이러한 시도로 회화에서도 장식적인 양식을 긍정하게 되었고 이후 모던 아트 발전으로 이어지게 된다.

* 구약 성서 〈창세기〉 32장의 이야기로 이삭의 아들 야곱이 형 에서를 만나러 가는 도중 밤에 천사를 만나 동이 틀 때까지 씨름을 했다는 일화를 말한다.

성서를 방패 삼아 이상적인 나체를 묘사

〈아담과 이브〉Adam and Eve

알브레히트 뒤러Albrecht Dürer, 1471-1528년, 독일

이상적인 인체 비율을 찾은 화가

그림 속 두 사람은 신이 창조한 최초의 남녀 아담과 이브다. 두 사람이 금단의 열매인 선악과를 손에 들고 있는 것으로 추측할 수 있다.

구약 성서에 따르면 이브 옆의 나무는 그녀를 유혹한 뱀이 매달려 있던 곳이다. 뱀은 이브를 유혹해 신의 명령을 어기고 지혜의 열매를 따 먹게 했다. 그 결과 아담과 이브는 신의 노여움을 사서 낙원에서 추방당했고 이후 에덴동산을 떠난 인간은 피할 수 없는 노동과 죽음이라는 운명을 짊어진 채 살아가게 되었다.

그러나 이 작품을 통해 뒤러가 진정으로 그리고 싶었던 것은 아담과 이브가 아니었다. 두 번이나 이탈리아를 방문한 뒤러는 그곳에서 배운 이상적인 인체 비율의 아름다움을 그리고자 했다. 그러나 이는 어디까지나 독일인의 기준으로 본 이상적인 아름다움이었다. 실제로 그는 자기 자신의 몸을 누드 스케치로 남기기도 했다.

그는 이 작품을 그리기 3년 전인 1504년에도 아담과 이브를 주제로 동판화를 제작한 바 있다.(297쪽 참고) 당대에는 나체상 따위는 그릴 수도 없었기 때문에 종교화나 신화야말로 누드화를 그리기에 가장 좋은 구실이었다.

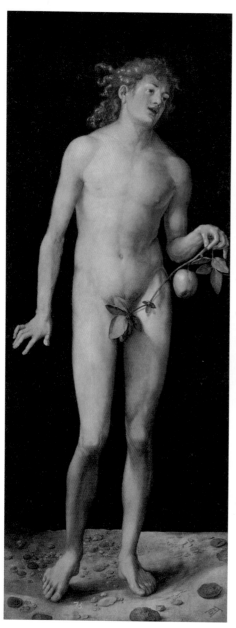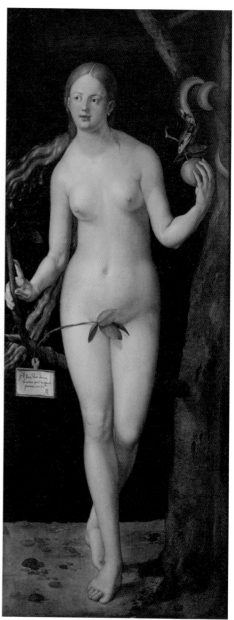

1507년, 패널에 유채, 각 209×81cm, 프라도 미술관, 스페인(마드리드)

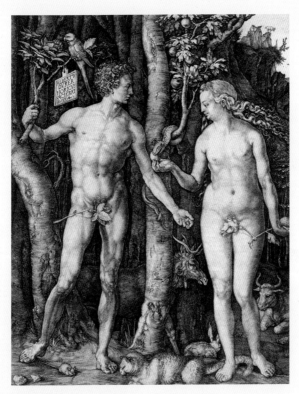

〈아담과 이브〉
알브레히트 뒤러

1504년, 동판화, 24.8×19.0cm,
빅토리아·앨버트 박물관, 영국(런던)
Victoria and Albert Museum, London / amanaimages

술에 취해 기분 좋은 사내?

〈기분 좋은 술꾼〉Merry Drinker

프랑스 할스Frans Hals, 1581?-1666년, 네덜란드

알코올은 이제 그만

〈기분 좋은 술꾼〉이라는 제목을 보고 즐겁게 술을 마시기를 권하는 내용이라고 생각하면 큰 착각이다. 오히려 이 작품은 금주, 즉 악덕에 대한 훈계를 담고 있다.

17세기에 네덜란드는 가톨릭 국가인 스페인으로부터 독립해 프로테스탄트 중심 시민 국가를 수립했다. 그로 인해 교훈적인 메시지를 담고 있는 풍속화라는 회화 장르가 새롭게 대두했다. 할스는 풍속화에 어울리는 활기찬 인물상을 잘 그리던 화가였다. 상업 도시 하를럼Haarlem에서 주로 활동한 그는 페르메이르 등과 같은 델프트 지역 화가들과 작풍이 꽤 달랐는데 유머러스하고 다소 너저분해 보이는 그림체가 가장 큰 특징이다. 〈기분 좋은 술꾼〉도 풍속화적 인물상을 잘 표현한 작품 중 하나다.

이러한 사실주의적인 할스만의 표현 기법은 19세기 프랑스 마네에게까지 영향을 주었다. 그러나 마네는 교훈적인 메시지를 그림에 집어넣지 않았다. 300쪽 그림을 보라. 맥주와 파이프 담배를 즐기는 사람 좋아 보이는 인물을 묘사한 마네의 〈맛 좋은 맥주〉라는 작품이다. 이 작품에서는 17세기 네덜란드 회화 특유의 프로테스탄티즘에 기반을 둔 훈계 같은 느낌을 찾아볼 수 없다.

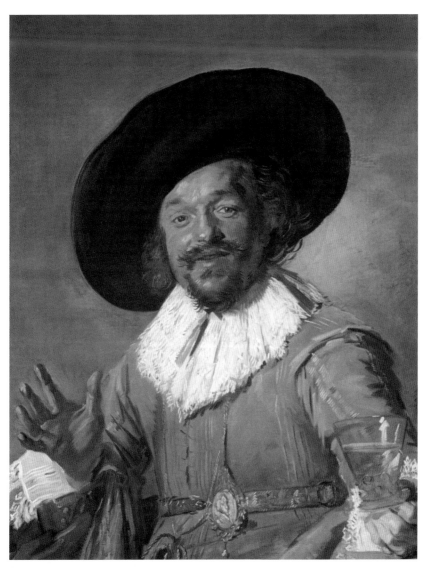

1628~1630년, 캔버스에 유채, 81×66.5cm, 암스테르담 국립 미술관, 네덜란드(암스테르담)

〈맛 좋은 맥주〉Le Bon Bock

에두아르 마네Edouard Manet, 1832-1883년, 프랑스

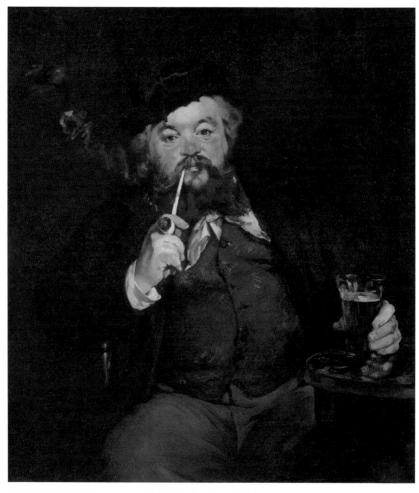

1873년, 캔버스에 유채, 94×83cm, 필라델피아 미술관, 미국(필라델피아)